LUMINAIRE

光启

守望思想　逐光启航

映画の中の東京

电影中的东京

［日］佐藤忠男 著

沈念 译

LUMINAIRE

上海人民出版社　光启

目 录

序言 1

第一章　东京之颜——电影导演与东京 7

1　心之故乡与平民区——小津安二郎 9

　　生于深川 / 青年时期的东京 / 对于东京的期待
　　与现实 / 在大东京的一隅 / 逃离东京 / 单恋的
　　城市 / 向东京示爱的名台词 / 被神圣化的东京

2　熙攘闹市的魅力——黑泽明 25

　　喧嚣的魅力 /《野良犬》——奔走于东京各处
　　的电影 / 名为黑市的解放区 / 流行曲成为进行
　　曲 / 东京的酷暑 / 傍晚骤雨之后 / 远离喧闹

3　生活在后巷的人们——成濑巳喜男 36

　　沉闷哭泣男 / 讨厌大路 / 喜欢后巷 / 后巷文
　　化、小巷文化 / 边郊的人们——《工作家庭》/

后巷难道不悲伤吗？/ 后巷的沙龙——牛奶厅 / 喜欢狭小的地方——《稻妻》/ 居住在平民区的母亲与四个孩子 / 蹲坐在夜晚的后巷 / 去往世田谷 / 与母亲和解 / 东京流浪记 / 降落在梅丘附近的"骤雨"/ 世田谷风格的个人主义与民主主义

第二章　从江户到东京——时代与东京　　59

1　江户人的生活与性情　　61

组与侠客 / 江户人的理想——侠气与粹 / 对粹的追求 / 侠与粹的杰作——《河内山宗俊》/ 粹的多面性 / 粹与浪漫场面 / 作为反主流文化舞台的下町 / 都市与粪尿 / 长屋与下水道 / 肮脏不堪的长屋中的肌肤接触 / 时代剧的弥天大谎 / 贫穷与自立心 / 最早被拍进电影的日本人

2　新派东京——明治的时代精神　　79

爱情故事的名胜——数寄屋桥、汤岛天神 / 华丽明星们的市区——日本桥 / 市川昆版《日本桥》/ 无所顾忌、光芒四射的女性 / 风俗在电影中的变形 / 成功主义与女性 / 为了让男性出人头地，女性资助他们去东京 / 书生的街，东京 /《妇系图》——每次走过汤岛……/《纸鹤阿千》——万世桥、神田

　　明神 / 明治本乡的街道——《雁》

3　废墟之城东京——从残垣断壁出发　　　　　　　99

　　《东京五人男》——废墟城市的喜剧 / 玉川线、井
　　之头线沿线一带的棚屋街 / 拥挤不堪的都电行驶在
　　废墟市区上 / 配给所的存在 / 去农家采购 / 疏散结
　　束，迎接归来的孩子们 / 官老爷也好，我们也好，
　　进了浴池大家都赤裸裸 / 国民酒馆与甲醇 / 台风过
　　后的市民集会 / 火后废墟中的战后民主主义 / 积
　　极拍摄废墟的意大利电影 / 抵抗运动与现实主义 /
　　《美好的星期天》——废墟时代的青春像 / 露天音
　　乐厅的架空——《未完成交响曲》/《长屋绅士录》
　　/ 幸存于布景之中的下町 /《风中的母鸡》——月
　　岛与隅田川 / 在隅田川河畔吃盒饭

第三章　山手与下町——东京的都市构造与性格　　　123

　　松竹风格的下町人情文化 / 建设第二个下町的梦
　　想——小市民电影 / 新兴住宅地与上班族 / 去往传
　　说中古老美好的世界 / 庸俗与粗鲁进军东京 / 新山
　　手 / 山手与个人主义 / 作为西方式浪漫爱情背景的
　　山手 / 原节子与田中绢代 / 外地电影少年眼中的东
　　京 / 让下町起死回生的"寅次郎的故事"系列 / 大

都市中的泾渭分明／麹町与田园调布——今与昔／
东京与其附近的贫民窟——今与昔／东京的目
标——杂乱无章的民主

第四章　繁华区的变迁——浅草、银座、新宿　　149

1　日本最初的摩登都市——浅草　　151

摩登时尚的市区／《浅草之灯》——歌剧死忠粉的
辉煌过去／《浅草三姐妹》——古老艺人的世界／
情感丰富的下町风景／战后复兴期的浅草

2　潇洒的企业会客室——银座　　159

作为企业会客室的闹市区／能让年轻女性昂首阔步
的街／《银座康康女孩》／《银座化妆》——描写酒
馆的名作／《秋之来临》——后巷的小杂货店／高
级酒吧街／终极的银座赞歌

3　七十年代青年文化的据点——新宿　　170

标题中有东京地名的电影／七十年代青年文化的据
点／形成街头剧的街区／《新宿小偷日记》／闹市区
的决定性瞬间／新宿西口的黑暗深处／《龙二》——
红灯区的故乡／增殖的异物／摩天大楼的不安／摩
天大楼的窗内外／街上的绿色废墟／新宿的现在

第五章　亚洲的大都市 Tokyo——外国电影中的东京　　193

火山之国日本／被奉为传说的性爱天堂吉原／作为中国革命根据地的东京／杂乱都市／苏联电影中的未来都市——赤坂见附／呜呼，粪桶／《东京画》——寻求遗失的 Ozu／《东京波普》——可爱的日本人

第六章　电影中的东京名胜　　207

御茶之水／警视厅（樱田门）／皇居前广场／国会议事堂／帝国剧场（日比谷）／东京复活大圣堂（御茶之水）／日比谷／靖国神社（九段）／兜町／胜哄桥／早稻田大学（早稻田）／小石川／国际剧场（浅草）／山谷／十二层（浅草）／玉之井（向岛）／谷中（上野）／吉原（浅草）／品川／羽田机场／东京港／多摩川／涩谷／神宫外苑／巢鸭拘留所（巢鸭）／下北泽／关东大地震／二二六事件／东京大空袭／青空教室

第七章　邂逅与感激的都市——我、电影、东京　　253

最初的东京／当狗溜达时／背着包去二手书店／一

直在搞新剧的东京 / 因为那里曾是制片厂 / 失业都市——东京 / 在东京为求职而彷徨 / 呜呼，故乡 / 东京的忧郁 / 侵略的氛围 /《不，我们要活下去》——奔波在求职所的人们 / 从上野站出发 / 对于《来日再相逢》的困惑 / 哪里会有这样的恋人呀 / 身为外地军国少年 / 东京的自由人 / 充满谜题的东京 /《再来一次》——西方般的东京 / 宛若契诃夫戏剧的舞台布景 / 孜孜不倦地给东京寄论文 / 在东京成为电影杂志的编辑 / 哪怕舍弃安定的生活 / 每天都是过节 / 感激的都市

附录一　电影片名对照表　　　　　　　　　289

附录二　东京电影地图　　　　　　　　　299

序言

这本书记录了东京在电影中被描绘出的各种面貌。面貌这种东西，是一种外表，又总是伴随人类表情般的东西而变化，因此只能主观地去记述。也就是说，这本书并非客观的东京地方志。

电影会随意创造在现实中没有的风景与街道。就算去街头取景，也会把在相距甚远的不同区域拍下的画面连接起来合成为一个地区。若从地方志的角度评判，大多是乱来。

在对当地地理熟悉的人看来，明明是无论如何都无法步行到达的地方，登场人物却像只是去隔壁拜访一样，一下子就过去了。

虽然经常有看似山手地区或下町一带的设定，[1] 但大部分电影在展开剧情时，都没有特定而具体的地理位置，也不会阐明故事发生在什么区什么街。像"寅次郎的故事"系列这样，将舞台定在葛饰柴又[2]的做法反而罕见。

也许会有人认为，在随意摆弄风景与地理的电影中描绘东京是不可能的，但这种手法也有长处。

电影一边使风景与地理变形，一边强调着东京的特质。当特质被很好地表现时，作者关于东京的念想——东京应该是这样的城市，应该成为这样的城市——就会浮现。

我认为，被那样的念想着色、并装点上表情的风景，就是东京的丰满面貌。在电影中被描绘的东京充盈着那样的风景，映照出人们对于东京的各种念想。那些念想如此浓厚与庞大，使得电影本身充满任何大明星都甘拜下风的魅力。

我认为，在某种作品，比如在小津安二郎、成濑巳喜男与黑泽明的作品中，东京不仅仅是单纯的故事背景，而是已经获得了主人公的地位。

1　山手指东京高台区域，下町则属于低洼地区。前者被视为传统富人区，后者则相对是平民区。两个词汇同时具有地理性与社会性的意义。（译注。本书注释若无特别说明，皆为译注。）

2　柴又：地名，位于东京都葛饰区。

在那些作品中，城市自身几乎被赋予了人格一般的东西，拥有出色的个性与生命力。而且，那些作品也代表、浓缩并精炼了我们平时对城市所抱持的感情。通过观看这些作品，我们刷新并增强了自己对于东京的感情，重新发现了东京的魅力。这就是我所想的东西。

也许有人认为，关于东京的书，只有让地道的、土生土长的东京人来写，才能写出纯粹且精华的东京特质。实际上，东京的特质，只有通过全国各地人们的注视，才能得到进一步的突显与延展。因此，尚未摆脱新潟[1]口音的我也毫不顾忌地决定书写东京。

不仅如此，倒不如说新的时代即将来临。到那时，韩国人、菲律宾人、泰国人等书写的东京也将被视为有价值的报告。但愿那些书写，也能饱含对于东京的爱。

我有自信说，自己对日本电影的知识量在日本是数一数二的。因此，关于东京在哪部电影的哪个部分中被如何描绘，我储存了大量的记忆（虽然说到更细节的部分，我那久远的记忆可能就不那么靠得住了）。然而，我没有自信说，自己了解东京。

1　新潟：位于日本本州岛中北部。

相较其他时期，我在 1957 年（昭和三十二年）到 1961 年（昭和三十六年）之间更常游走于东京。那时我还在杂志社当编辑，靠着一份地图拜访撰稿人的家，四处奔走，跑了不少地方。由于那是一个连著名评论家都不一定有电话的年代，因此不单单是为了去取原稿，哪怕只是为了约稿都不得不数次登门拜访的情况也常有。不过，如果要说作家们住在哪儿的话，一般都是世田谷或者杉并之类的东京西侧，因此我较少走到东侧区域。[1]

　　辞去编辑工作之后，为了采访、取材和演讲，我有机会在东京各区跑动。因为演讲会大多在地方的图书馆、公民馆、区民会馆等地方举行，[2] 所以较之从前，我可以更彻底地领略东京的犄角旮旯。

　　虽说如此，东京依然是巨大的。坐计程车的话常常会嗖嗖地穿过完全不认识的后巷，有不少次我都由衷赞佩：啊，原来还有这么有趣的街道呀。而且这些风景每一年都在变化。东京真是让人看不厌的城市。

　　当然，都市的魅力并不完全在于其外表，也在于会在那里邂

1　东京西侧与东侧分别对应第 2 页注 1 中所说的山手与下町。

2　公民馆与区民会馆都是为大众提供文化、教育与其他便民设施的机构，旨在丰富居民的日常生活。

逅什么样的人、体验什么样的事件、抓住什么样的机遇、获得什么样的学习环境。东京之所以不断地吸引像我这样外地出身的人，原因也主要在此。

对于学历不足的我而言，整个东京就是一所巨大的学校，所至之处都是教室。直到现在，我也依然在名为东京的超大学园中游学，这本书也像是其中的一篇游学报告。

东京自身，是有学习价值的城市，是有观赏价值的都会。所幸，许多杰出的电影也向我们展示了体验与学习东京的方式。靠着那些作品所给予的线索，我也能对东京熟稔于心了。

佐藤忠男

1988 年 5 月 1 日

第一章 东京之颜

——电影导演与东京

1 心之故乡与平民区——小津安二郎

生于深川

小津安二郎一生拍摄的电影中，标题用到"东京"的，共五部，分别是《东京合唱》(1931)、《东京之女》(1933)、《东京之宿》(1935)、《东京物语》(1953)、《东京暮色》(1957)。

不过，在小津一生创作的53部电影之中，没有以东京为舞台的作品，或者说以看着像都市郊外，但可能又不算东京的地方为背景的作品，顶多只有八部左右。他的作品大多描绘着东京，并且将不同时代的东京街头风情与人情风俗刻画得入木三分。

因为日本的"现代剧"¹大部分以东京为舞台，所以这不能称为小津独有的特色。即使如此，会将"东京"这一名词用于自己五部作品的标题，可以说他还是非常留恋东京的。

本来，小津安二郎就生于东京的深川。1903年（明治三十六年）出生的他成长于那片土地，十岁那年才搬往父亲的故乡三重县松坂，父亲则独自一人留在东京做生意。直到1923年（大正十二年），小津一家才在深川再次相聚。

那时，中学毕业后在三重县山里的小学担任代理教员的小津安二郎，因为想进制片厂工作而辞去了代理教员一职，无法抑制心中渴望的他义无反顾地奔赴东京深川的家。

在关东大地震（1923年9月1日）前，深川的小津家位于一个叫作"油堀"的沟渠旁。在沟渠侧面，粉刷着白墙的仓库鳞次栉比；在沟渠上方，架着涂黑的古桥。那一片简直就像歌舞伎的布景（大道具画着景色与建筑物等）一样，是残留着江户情趣的街区。

在对故乡东京，以及对孤身留在东京的父亲的思念之中，小津在松坂度过了十岁到二十岁这一多愁善感的青春期。

1 一般而言，以明治维新以前的时代为背景的作品被称为时代剧；与此相对，现代剧则指以现代为背景的作品类型。

现在，经常有东京出身的人觉得自己是没有故乡的。但对小津安二郎而言，东京毫无疑问是令人怀念思恋的故乡。

虽然深川的家在震灾中被烧毁，但因为父亲在附近重建了家宅，所以小津也暂住在那儿。小津是如此爱惜着这片土地的风情，以至于在战后，他甚至厌恶穿过永代桥去往东边，因为那里已经因为战火而面目全非。

青年时期的东京

虽然如此深爱弥漫着歌舞伎式江户气息的东京，小津却几乎没有描绘过其古风情调的一面。

之所以说"几乎没有"，是因为小津的初期作品《错失良机[1]》（1929）是从江户时代的爱情小说《报春梅》中汲取的灵感，讲述寄宿在艺伎馆的青年的故事。或许在这部作品中有描绘过那种情调，但由于没有现存的胶片拷贝，我们也就不得而知了。

现在能看到的最早的小津作品《年轻的日子》（1929）与古风情调相去甚远，讲述的是寄宿在早稻田大学附近学生公寓中的学

1　电影标题直译为"宝山"，但是日语中有用"一个人去了宝山却空手而归"的说法来比喻"错失获得巨大利益之良机"的意思，故意译为"错失良机"。

生的故事。

随后的《东京合唱》和《我出生了，但……》（1932）则以遍布空地和农田的郊外住宅地为主要舞台。在那样一个松竹制片厂还在蒲田的年代，这些风景应该都是去目蒲线[1]沿线附近频繁出外景拍到的。

一般而言，特地在标题中歌颂"东京之……"的电影，都会选取银座、新宿、浅草这类东京特有的繁华街，在这些舞台背景中挤破头。小津的作品却不是那样。

《东京合唱》中冈田时彦扮演的主人公是一名上班族。他工作的公司虽然有出现，但并非坐落在称得上繁华街的地方。《东京之女》中也根本没有东京的大都会景观。到了《东京之宿》，舞台又变为空地、原野与江东工厂区。在那片工厂区，各种各样的小工厂挤在陋巷中那些简易住宅似的家家户户之间。

坂本武饰演的主人公是一名失业工人，他带着两个孩子游走在那些工厂间，试图寻找一份工作。

他告诉孩子们，因为没有钱了，所以今晚只能在两个选项中二选一：去饭馆吃饭然后露宿街头，或者放弃吃饭去小旅店睡觉。

1　目蒲线：曾经是一条连接东京都品川区目黑站与大田区蒲田站的铁路线。2000年起以多摩川站为界分割为其他路线，"目蒲线"的名称从此消失。

因为天气很好，看上去也不像是会下雨的样子，所以孩子们选择了好好吃饭。开开心心吃了盖浇饭后的场面是一个夜景：在哗啦哗啦下着大雨的野地里，父亲让孩子们在巨型水泥管一样的东西中避雨，自己却被雨水拍打得浑身湿透。

像那样冷清、寂寞，又潦倒破落的城市，才是年轻时的小津想要全力描绘的东京。那是一个在东京布满了失业者的慢性萧条时代。

对于东京的期待与现实

《独生子》（1936）中的东京也基本是那样。

这部电影开头的背景是信州。一名贫穷的寡妇原本没想过让正在上小学的儿子升学，但因为儿子说想上初中，这位母亲便铆足了劲发奋努力。十几年后，儿子从东京的大学毕业并成功就职。为了探望儿子，母亲前往东京。

母亲心想，儿子一定住在很棒的地方吧，结果却被带到有着很多空地的郊区，儿子住的小屋子旁边就是城镇工厂，不论何时都响彻着机械的噪音。唯一的盛宴，是去当时正流行的拉面路边摊（当时被称作"中国荞麦"）撮上一顿。

儿子的工作也没有想象中光鲜亮丽，而是在夜校当教师。当时的夜校，并非现在的非全日制公立学校，而是像补习班一样的东西。夜校教师这一职业，在那会儿被视为失业精英的权宜之计。

儿子从朋友那里借了钱，带母亲去了专放外国电影的浅草电影院（奥地利电影《未完成的交响曲》[1934]正在那里上映）。然而，那笔钱也用完了。某个周日，儿子把母亲带到空无一人的东京湾填海造地。两个人在草丛中坐下，推心置腹地交谈。

母亲由饭田蝶子扮演，儿子由日守新一扮演。因为儿子家中有他不知何时娶进门的媳妇在，所以母亲之前一直顾忌着，没能同儿子表明心迹。在这里，儿子的一句"其实妈妈你很失望吧"，让这位母亲像决了堤一般，向儿子倾泻自己的失望之情。

实际上，儿子去东京上大学的费用对母亲而言属于计划之外，为了筹出这笔额外开销，她把家和土地都卖了，现在寄宿在纺织厂里当清洁工。这些事情，母亲一直对儿子闭口不谈。

在母亲全盘托出后，儿子为自己的不争气感到悲愤不已。然后，他说了一句可怜可叹的话："东京的人实在是太多了……"在荒凉、没有人烟、只闻空中鸟鸣的填海造地景观中，描绘因人口过密而生存竞争严峻的东京，这一手法相当卓越超群。

父母从农村来到东京看望儿子，原本期待看到儿子住在热闹

的街区，过着美好的生活，结果却因发现儿子住在破败的边郊而失望不已——这样的情境在小津之后的名作《东京物语》的开头也出现了。

虽然没有《独生子》里描绘的情况那么悲惨——母亲为了学费倾囊而出，而儿子却沦落为一名住着陋巷破屋的半失业者，在《东京物语》中，儿子住在民宅，好歹也是一名私人医生，也是很了不起的，但是父母依然有着其他私欲。在这部作品中，不需要儿子开口倾诉，父母也默默理解了东京生存竞争环境的恶劣，从而放弃了原本的期待。

在大东京的一隅

与《独生子》同样制作于 1936 年（昭和十一年）的《大学是个好地方》，最初预定以"东京是个好地方"为标题。这部作品讲述的也是相当悲惨的内容：外地学生怀抱着对东京的憧憬进京，结果毕业后却找不到工作。

彼时年轻气盛的新锐电影导演小津，作为一名现实主义电影作者，直接、忠实、生动地描绘了那个年代的社会状况。基调如此阴暗的电影，他却出人意料地想以"东京是个好地方"为题。

想象其当时的心情也是饶有趣味。

这一标题也不仅是单纯的反讽。小津真心觉得故乡东京曾是个好地方。正因如此，现实中的东京如此世道艰难，才让人倍感难过。

不，应该说——比如小津自己也是如此——即使知道在东京的生活举步维艰，人们还是会被其吸引，无论如何都想在这里努力生活下去。怀抱着这种想法的人们令人怜爱不已。

小津所描绘的，并非东京真的是个多么美好的地方，而是那些愿意认为东京美好的人的愿景。要呈现这种愿景，展现大都会卖弄夸饰的景观甚至可能是一种阻碍。

在大都会的周边地区默默无闻地生活，只要想到自己也是这美好都会的一部分，便能感到难以名状的满足。小津所描绘的，正是这种近乎憧憬的心情。

那几乎称得上是恋慕之情。对方越是无情，恋慕就越强烈。东京不会轻易接受、容纳任何人，因此，竭尽全力才勉强苟延残喘的半失业者，才最容易对东京抱有悲切的思慕与爱恋。

在那种情况下，东京就像一个傲慢的、冷淡的、被人单恋着的对象。因为是单恋，所以人们常常会像一颗微尘般被无情拂去。

逃离东京

也有人无论如何都无法再在东京生活，不得已只能奔走外地——小津也多次重复描绘过这些人的悲伤。首先是上文提到的《东京合唱》。

这部作品的主人公是一名上班族（冈田时彦饰），他见义勇为，替被辞退的老年人向上司鸣不平，结果自己也被一并辞退。为了找新工作，他受尽磨难，到底还是一无所获。最终，他承蒙初中时期恩师的照顾，在外地学校谋得教职，决意离开东京。在初中同学举办的同窗会上，大家聚了许久还是依依不舍，于是就一直、一直合唱，不愿停下。

另一部战后作品《东京暮色》也有相似的设定。在东京难以糊口的半老夫妻（由中村伸郎与山田五十铃饰演），觉得北海道可能有工作机会，就从上野站出发了。

山田五十铃所扮演的妻子，以前和别的男人有过一段婚姻，并育有两个女儿。因为离开了丈夫，所以和两个女儿也一直分居着，直到最近才重逢。长女由原节子、次女由有马稻子饰演。

次女此时已经因为事故去世了，这位母亲也不得不离开东京。

"至少长女会来送自己一程吧"，山田五十铃坐在客车的窗边，小心翼翼地拂拭蒙雾的窗玻璃，望向窗外想着。然而，无法原谅母亲的长女，最终还是没来送她。

这位母亲心情沉重地望眼欲穿。与此同时，明治大学的助威队在站台一字排开，为了欢送远征队而无止无尽地齐唱着助威歌："喔！明治，明治……"

虽然我认为这部作品整体称不上是成功的名作，但结尾的车站场景实在令人感动不已。

这些人打从心底同情那些对东京心存留恋但不得不转身离去的人，因此献上一曲合唱来目送。我觉得自己的这份感动，与故事表现的母女主题全无关系，而是对这种桥段设计的情感深度产生共鸣。

在《早春》(1956)中，因为丈夫出轨而产生裂痕的夫妻，以丈夫的调职为契机，决心在外地让生活焕然一新、重新开始。两人借此奔赴中国¹山区的乡镇。

小津，是将离开东京这件事刻画得格外痛苦与悲伤的作者。他执着于这种刻画，以致大家会将《早春》当作例外来铭记，因

1　这里的"中国"指的是日本国内的"中国地方"。该区域位于日本本州岛西部，知名的广岛县就属于这一地区。

为它没有在主人公离开东京的场面中特别强调离愁别绪。他对东京的爱，早已化入自己的血肉。

单恋的城市

小津安二郎电影的一个非凡长处在于，当他在描绘自己认定为美好的事与物时，他会毫不怀疑地相信那些事物的美好，充分地理解与共情。

他会描绘自己理想中的人物形象、理想中的人物关系以及理想中的生活方式。

作为一名具有出类拔萃的个人风格的创作者，他能够把自己的理想出色地塑造成一种可见的形式。但是，也有小津无法成功塑造的东西，其中之一就是东京这座都市。

毫无疑问，小津安二郎是爱着东京的。他这一生都在描绘东京。其大部分作品以东京为舞台。然而，他无论如何也不愿描绘大都会特有的闹市与商务区这类景观。

《麦秋》（1951）中的美女秘书因为结婚而辞职。有一个场景，是她去丸之内商务区向公司高层（佐野周二饰）道别。因为原节子饰演的秘书就要嫁到秋田去了，所以恋恋不舍的公司高层就把

她带到窗边，说道："喂，你好好看看，东京可是个相当好的地方呀。"

窗外，是商务区的一条夹道。虽然那不过是平凡无奇、随处可见的都会景色，但我们确实能够看到，在这一景致中充盈着无法言说的情感。与其说是那景观自身富含情感，倒不如说是眺望这一景观的男女对于东京的依依难舍，给这道风景注入了情感。

因此，小津只有在投射两名登场人物的心情时，出于必要性而短暂地展示了建筑群的景色。除此之外，他绝不再用剪辑手法展示任何东京的特色景观。

他晚年隐居的镰仓是一座小城，能称为风景的地方随处可见。小津在《晚春》(1949)与《麦秋》，尤其是在前者中，以一种鲜艳的、绘画般的风格，将这些风景归纳、构筑并展现出来。但是，像东京这样的大都市汇集了数量庞大且五花八门的要素，试图用几个景致就将其概括谈何容易。而且，小津可能也觉得这种做法毫无意义。

单看前述《麦秋》中展现商务区夹道的镜头应该也能明白，东京不像镰仓，能被描绘成一个任谁来看都会觉得美好的都市。只有在看着东京那样的风景，说出"是个相当好的地方呀"的人，才能在东京这座城市中窥见转瞬即逝的美好情感。

因此，小津不会东张西望地四处打量东京的都会景观，而仅仅是恰到好处地讲述献给东京的情话，并且恰到好处地展示接纳了这些情话的景致。

虽说商务区夹道是一道具体存在的风景，但或许我们更应该将其视作能让观者产生怀恋之情的暗示性影像。我们所怀恋的，正是佐野周二所饰演的登场人物（进一步说，也是小津自己）寄予东京的一往情深。

向东京示爱的名台词

小津作品中，还有其他用台词向东京表明爱意的例子。

比如《早春》中，主人公杉山（池部良饰）前去探望罹患肺病、奄奄一息的同事三浦（增田顺二饰）的场景。卧病家中的三浦虽然看上去面色憔悴，但依然兴致盎然地对久未谋面的杉山倾诉。

三浦：大家看上去都这么健康，真是羡慕呀。一直躺着的话，我就会开始想一些奇奇怪怪的事情。早上醒来，我就会开始想——啊，这个时间是高峰期，我应该在拥挤的电车

上吧；这个时间我会在公司的电梯里，电梯一口气就升了上去，停在七楼；进了办公室的门，我就能看到窗对面的东京站；在这个时间，公司里应该只有横山和盐川吧。盐川最近还是来得很早吗？

杉山：嗯，还是很早。他今年十月也要退休了。

三浦：这样啊……在他退休前，不知道我还能不能返工……我时常会莫名地怀念公司。我第一次看到丸之内大厦，是我来东京修学旅行的时候……那时已经是傍晚了，不管哪扇窗都亮着灯，在秋田县的乡下初中生眼里，这里简直是国外啊。真的令人惊叹……那之后，丸之内大厦就成了我的憧憬。哪怕是来东京读大学之后，每次经过那里都还是有这种心情。

杉山：喂，你不是不太能说话吗？

三浦：不，没事。今天心情特别好。

杉山：你事后会觉得累的，这可不行呀。

三浦：参加公司的应聘考试，然后收到合格通知……那会儿我真的太高兴了……我立刻就冲去神田买西装了……我到现在还对那一天的事情印象深刻……

对都会事物的爱，尤其是对东京生活的爱——还有比上述对话更恳切地表达这些爱的台词吗？

三浦是如此爱着东京呀。然而，东京对他却是如此薄情。他在东京一事无成，最终还被病魔缠身。然而他依然像一个单恋者一般，爱慕着对自己百般无情的东京。从他那里，我们非但听不到一句怨言，甚至可以感觉到一种能够死在东京怀抱之中的心满意足。

这样的场面实在太过心酸，让看过的观众直想对东京的风景大声疾呼："你就接受三浦的心意吧！"

而且，对于那种让人想要大声疾呼的浮华景色，小津也只是偶尔略微展示，反而在大部分时间中将镜头对准东京的另一面——像三浦那样的人所居住的陋室林立的郊区。

大量展示倾慕者的痛苦，对其倾慕的对象则一笔带过。爱慕之情的酸楚，在这种对比中被浓缩，越发令人痛彻心扉。

被神圣化的东京

三浦的友人，也就是主人公杉山，在东京过着千篇一律的生活。像是为了排遣这种平凡与无聊似的，他庸俗地投身一段婚外

情，导致自己的婚姻出现裂痕。怀揣自我反省的心情，他接受了调往外地的安排。三浦死后，杉山前往外地的工厂，和伴他同行的妻子一起，遥远地思慕着东京。

那些人无法过上与东京相符的生活，于是只能一边离开东京，一边思念东京。之后杉山说，我会从头学起的。这就像是在说，我想重新成为配得上东京的人，只要能够继续在心里美化东京，并且思慕着那样的东京，哪怕是让我离开，我也可以。这简直就是柏拉图式的爱情。

《早春》只是其中一个例子。在《独生子》《东京物语》《东京暮色》中都能找到相似的影子。就这样，小津将他所爱的对象神圣化了。而小津世界中最美的一面，也正显现在这一神圣化之中。

2 熙攘闹市的魅力——黑泽明

喧嚣的魅力

所谓闹市，并非仅仅意味着有许多人聚集的商店街和娱乐街，并非只有像银座、新宿、池袋、浅草、涩谷之类的地方才是闹市。所有使人感到旺盛活力的场所都属闹市，从这个角度来说，整个东京自身就是全日本的闹市。

说到将整个东京视作闹市并且用最鲜艳的笔触刻画熙攘街头魅力的杰作，大概不得不提黑泽明导演的《野良犬 [1]》（1949）。

这部电影制作于日本战败后的第四年，1949 年（昭和二十四

1 野良犬：意为"野狗"，此处取中文通译片名。

年）。当时，因为许多人在战争期间去外地避难还没回到东京，所以人口没有那么多，汽车也非常少，几乎不堵车。何止如此，甚至连之前铺的路都剥落了，地上到处都是洞。所谓的闹市，也并非指连像样商品都没有的高级商店街，而是在废墟里排满路边摊的黑市。用今天的目光来看，这可能是一幅非常寒酸的东京景象。

然而，那里高涨并漫溢着人们从战争时期国家的彻底统治之中被解放出来的旺盛活力。

这部电影的开头，三船敏郎饰演的警视厅[1]新人刑警，在盛夏的某个酷暑之日乘上一辆挤满了人的巴士，结果被人偷走了手枪。于是他和经验丰富的老刑警（志村桥饰）组成搭档，追踪被偷的手枪。故事的结局则是，几周后手枪终于被追回。

其间，三船饰演的刑警，在江东隅田川河畔的贫民窟找到了偷走他手枪的女贼。靠着从她那儿获得的消息，主人公游走在全东京的主要黑市以追捕手枪的买家，终于在后乐园球场逮捕了手枪交易组织的头目。

然而，那把丢失的枪已经被卖给了一个残暴的青年。揣着这把枪，青年在宁静的世田谷附近的居民区犯下抢劫杀人案。

1　警视厅：管辖东京都治安的警察部门。

志村与三船的二人刑警小组对犯人紧追不舍，一路追查到犯人家——一个位于贫民窟的窝棚一样的地方。他们去新宿的歌舞剧场拜访了犯人的恋人——一名舞女。之后，两人在近郊的廉价旅馆中将犯人逼入死路，但是犯人枪击志村饰演的刑警后再次潜逃。最后，三船饰演的刑警在练马郊外的原野与犯人搏斗，终将其逮捕。

《野良犬》——奔走于东京各处的电影

简明扼要地说，这部电影就是刑警为了追踪犯人而奔走在东京之中，终于将其逮捕的故事，是以刑警为主角的、模式简单的悬疑片。

1948年上映的美国电影中，有朱尔斯·达辛（Jules Dassin）导演的杰作《不夜城》。这部电影不像此前的破案片那样沿袭推理小说的形式——用天才名侦探的推理来解决事件，而是描绘主角到处奔走，细心收集非常细节性的情报，一步一步接近真凶的模样。

伴随刑警们四处探查的脚步，纽约街头的风景大量涌现，各式各样的人间百态也得以呈现。这部电影是一部破案悬疑片，与

此同时也充满趣味性地展示了生动的都市生态，可以说开拓了一个新的电影类型。《野良犬》也常被认为是受到了这部电影的影响。

自从《野良犬》大获成功，同题材的作品便接连不断地面世，比如电影中有东映的刑警系列，电视剧中则有《七名刑警》《案件记者》，最终形成一个庞大的类型。

虽然那之后有许多雷同的作品被大量制作，但我认为其中并没有能够超越《野良犬》的杰作。理由之一就是这部作品强力地、诗意地讴歌了1949年东京那旺盛的都市活力。

名为黑市的解放区

在《野良犬》这部电影中，东京的不同表情，在不断巧妙变化的节奏中闪现。

首先是喧嚣。东京黑市中，人们快乐地聚集在一起的情景被透彻描绘。

在那里，人人都很贫穷，饿着肚子。众人贩卖的大多是违禁品，因此黑帮大行其道，警察也三天两头前来整顿。如此看来，黑市难道就是汇集了战败国所有悲哀的凄惨缩影吗？也不

尽然。为什么呢？因为那里有通过正规配给制度所无法获得的物资。

虽然现在看来，当时的黑市里也没什么好东西，但是在那个物资极度匮乏的年代，人们会觉得黑市几乎无所不有。虽然那些东西有许多都是违禁品，但如果不稍微钻点法律空子，大家就无法生活下去，所以警察也适当地睁一只眼闭一只眼。

正因如此，对于从战争时期的严加管制之中被解放的人们而言，黑市是一个充满好奇心与惊险感的地方，大家可以在那里切实感受到前所未有的、不可思议的自由。

都市的规模越大，黑市的规模也就越大。当然，东京的黑市是全国最强的。

当时，在日韩裔以及中国人因为既非被统治一方的日本人，也非统治一方的美国人及同盟国人，而被称为"第三国人"。他们中的一部分人凭借武力在各地黑市中攻城略地，不断与日本的暴力团[1]对抗。这些事迹，也为20世纪70年代流行的"实录暴力团路线"[2]电影提供了一些题材。对于长期被日本统治，并且被歧视、

[1] 暴力团：利用暴力来达成私人目的的反社会集团，即我们熟知的"YAKUZA"（黑道）。

[2] 实录暴力团路线：由1973年上映的深作欣二导演的《无仁义之战》所开启的电影类型。

压抑的"第三国人"而言，黑市无疑是一个解放区。

流行曲成为进行曲

在《野良犬》上映之前的 1948 年，黑泽明在《泥醉天使》中描绘了日本战败不久后的黑市。

这部电影的背景设定在位于东京江东区某处的黑市。在那里，当时还是新人的三船敏郎所饰演的黑帮混混罹患结核病，深陷绝望之中。每当他蛮横地行走在属于自己地盘的黑市之时，旋律欢快的《杜鹃圆舞曲》都会异乎寻常地突然高声响起，简直像进行曲一样。

特意使用这么欢快的曲子，是为了用反衬手法强调主人公的绝望。但是我认为，这首曲子也表现了黑市那表面上朝气蓬勃，实际上却早已走投无路、徒然热闹的现实。三船敏郎在《野良犬》里饰演的刑警穿着布满油污的军服假扮流浪汉，一边闪烁着双眼，一边徘徊在东京的闹市。在这个场景中，穿插着当时在日本流传度很高的流行歌曲、爵士乐以及香颂。这几十首被拼接、重叠、时而混入噪音的曲子，成了电影的背景音乐。

哪怕是多愁善感的演歌[1]曲风，在成为这一堆交织、重叠的声音的一部分后，似乎也变得混乱无序，又充满能量。这些曲子听上去与秩序井然的进行曲不同，而是所有人都毫无顾忌、任性恣意地冲着自己的欲望奋勇前进的进行曲。

电影在闹市场景安排的高潮戏是，在座无虚席的后乐园球场，"巨人"对阵"南海"一战的欢呼声中，刑警们对手枪买卖组织施行逮捕行动。

从战争之中被解放出来的人们，对于快乐有着如饥似渴的欲求。在战争末期被禁止的棒球也很快就迎来了黄金时期。当时的棒球不似现在，是那种可以去傍晚乘凉时顺便看一看的夜场比赛。当时净是像甲子园的高中棒球比赛一样在大热天进行的酣战。观众也都一边汗流浃背，一边为之狂热不已。

东京的酷暑

说到汗流浃背，没错，这部电影之所以卓尔不群，也是因为

1 演歌：20 世纪 60 年代中期从日本歌谣曲（昭和时代流行的歌曲的总称）中派生出来的类型，是以日本人独特的感觉与情念为根基的娱乐歌曲类型之一。曾经也被写作"艳歌"与"怨歌"。

其极为令人印象深刻地刻画了东京夏日的酷暑。

故事的开端也是描绘主人公刑警由于炎热而大脑一片空白，才在巴士中被人顺走了手枪。不断照射着黑市的太阳；后乐园观众的汗水；罪犯的舞女恋人所在的剧场中，女人们挤在逼仄后台时那闷热难耐的模样……所有这些场面，都烘托了盛夏那烈日炎炎、令人窒息的氛围。在三船饰演的刑警跟随志村饰演的刑警前辈去往后者位于郊外的家中，并喝了一杯啤酒的场景中，展示了让人预想到傍晚骤雨的夏日积云。然而，直到志村饰演的刑警在边郊的廉价旅馆发现犯人却反被枪击的场面时，天象方才转为暴雨的傍晚。

次日清晨，三船饰演的刑警在练马郊外的野地和犯人搏斗时，雨过天晴后豁然开朗的气氛下，犯人（木村功饰）身着的那套白色西装，从西裤到衣服后背都沾上了飞溅的泥水。是的，在当时路还没铺全的东京，如果在刚下完雨的路上奔跑的话，当然会如此。

像这样，在这番喧嚣与酷暑的景象中所浮现的，是那个年代的东京人不惧饥饿、不畏贫穷与盛夏酷暑，为满溢的欲望与好奇心所驱动，精力充沛地四处奔走的模样。

傍晚骤雨之后

在反反复复的酷暑描写之后，那突如其来的雨后是多么令人神清气爽。因此我们也能明白，在那个没有冷气的年代，夏天的傍晚是来自老天的恩惠。同样鲜明的心情转换，也在将镜头从熙熙攘攘的闹市转向人烟稀少的街头时发生。

三船饰演的刑警对大汗淋漓的女贼紧追不舍。深夜，在隅田川河畔的堤坝上，女贼终于被刑警的热忱打动，将真相对他和盘托出。

机位偏低的摄影机将满天星空也收入画框。被烟雾笼罩之前的东京，是能看到星空的，有着傍晚乘凉的诗意。

是的，说到诗意，在志村桥饰演的刑警被犯人在廉价旅馆击中的场景中，伴着骤雨的声响，从大堂管理员播放的磨损的老唱片中，流淌着《鸽子》[1]那颓废忧郁的旋律。

活力洋溢的大都市，同时也怀抱着渗透在生活裂痕之中的倦怠。

1 《鸽子》(*La Paloma*)：由西班牙作曲家塞巴斯蒂尔·伊拉蒂尔（Sebastián Iradier）谱写。

这真是出色的节奏切换。年轻时的黑泽明真的很有灵气，能够悠然自得地把玩技巧，让电影有急有缓。而我也不得不再啰嗦一回，这种节奏切换的极致，就是那个搏斗场面——从喧嚣与酷暑转换到爽朗的郊外野地。

远离喧闹

在到处都被雨淋湿的草地中，有一处整洁利落的半西洋风格的住宅。住在那里的居民悠闲地弹奏着钢琴练习曲，并不知道一场殊死搏斗近在咫尺。而且，附近还有孩子们一边唱着歌，一边穿过草地里的小路。

东京也有这种几乎被田园牧歌氛围所笼罩的、安稳宁静的一面。而且，那也并非安睡一般，完全平静无事的街区，而是和熙熙攘攘的闹市直接关联。

人们每天都在这样风平浪静的郊外小憩，再活力四射地回到喧嚣之中。在闹市犄角旮旯的各大地标之中，也有荡漾着诗意、颓废以及倦怠的时间与空间，这些能让人的身心都愉悦轻松起来。

身处喧嚣之中，我们会对即将发生的事件抱有期待与刺激感；而在远离喧嚣的地方，我们又能收获平稳与安慰。紧张或是舒缓，

情绪会随着身处的场所而变化，如果能够巧妙地安排那些变化，那么就能在大都市中充分享受节奏切换的乐趣。

哪怕是炎热过后的傍晚——这种在日本随处可见的气象现象，在河畔堤坝上抬头仰望的星空，都能在大都市那仿佛时刻都在跃动着的时间推移之中，成为具有戏剧性意味的、鲜活又闪亮的瞬间。

如果用一般的视角来看《野良犬》，可能会觉得这不过就是一部拍得不错的破案悬疑片，但如果试着去思考这部电影给予的、所有其他同类电影所无法比肩的深刻印象与令人欢欣雀跃的氛围，那么就会明白，这都是源自它对于大都会魅力精髓的捕捉。

3 生活在后巷的人们——成濑巳喜男

沉闷哭泣男

以最亲近的情感描绘东京平民生活的导演之一，就是成濑巳喜男。他 1905 年出生于东京的四谷。父母都是江户儿[1]，父亲是凭借针线替别人缝家徽的刺绣工匠。成濑之所以会获得"巳喜男"这个名字，是因为他出生于巳年。

成濑的家庭条件并不宽裕，小学毕业后，他没能上初中，而是进了两年制的技校。不过当时初中的升学率还很低，所以也不

1 江户儿：原意特指自德川时代起在江户土生土长的居民，后延伸出形容人好散金钱、不拘小节、轻浮浅薄，但正义凛然、乐于助人等印象与气质。

能说孩子没上初中的就是特困家庭。

但是，同时代立志进入制片厂成为导演的几乎都是中产阶级子弟，一般都至少有旧制初中的文凭。在那些人之中，成濑的学历相对较低。也因此，年轻的时候，成濑很难有机会翻身。

1920年，十五岁的成濑进入松竹蒲田制片厂，一开始负责小道具，相当于木工的学徒。

如果就那样持续下去，可能他一生都只能做幕后的工作人员了吧。但是，池田义信导演看中成濑热爱文学且勤劳肯干，提拔他做副导演，成濑也因此步入通往导演之路。

清水宏、斋藤寅次郎、五所平之助、小津安二郎等拥有初中甚至是旧制高专文凭的人，虽然都比成濑晚进制片厂，但没用几年都顺利地晋升为导演，纷纷大显身手。只有成濑，怎么也当不上导演。

当时的制片厂厂长是城户四郎。在日本的制片人之中，他应该是毕业于第一高等学校[1]、并且拥有东京大学文凭的第一人。城户特别热爱理论探讨，而且特别喜欢在那些理论讨论中夹杂英语。

清水从北海道大学退学，一直喜欢自吹是有岛武郎[2]的弟子；

1 第一高等学校：又被称为"旧制一高"，从1894年起成为升入帝国大学的预科学校。直到1950年的学制改革为止，"一高"聚集了来自全国各地的优秀学生与一流教师，其毕业生中人才辈出，在各行各业都是活跃在最前线的精英。

2 有岛武郎（1878—1923）：日本小说家，曾就读于北海道大学的前身札幌农学校。

斋藤则是从明治药学专门学校[1]退学；小津虽然只有初中文凭，但他来制片厂时，总会在胳肢窝里夹上一些美国电影杂志，因此在玄乎其玄的理论探讨中，也不落下风。

城户就像是孩子王一样，喜欢那些能够围绕最新的美国电影，与一高、东大出身的自己论战的弟弟们，他认可这些后辈的才华，接二连三地提拔他们。然而，成濑不仅不擅长那种讨论，而且天生寡言，又顾虑重重，所以似乎无法给城户留下印象。

后来，就算成了导演，他也不是那种带着工作人员大吃大喝的类型，而总是去固定酒馆的固定角落，独自小口小口地抿着酒。因为这副冷清的模样，成濑被电影制作的同僚戏称为"沉闷哭泣男"[2]。

讨厌大路

作为导演，成濑讨厌外景，尽量都在摄影棚里拍摄。无论如何都无法避免外景的时候，他就会选择几乎没什么人路过的地点及时间段。

1　明治药学专门学校：明治药科大学的旧制前身之一。
2　此为谐音玩笑。"成濑"（なるせ）的日语发音与表示"沉闷"（やるせない）一词的前三个音节相似，"巳喜男"（みきお）的日语发音又与"哭泣男"（なきお）相似。

外景拍摄容易因为路过的行人而分散注意力，也会被一些不受控制的偶发事件而左右。因此，导演必须发挥卓越的指挥能力，有条不紊地统帅现场所有的工作人员、演员以及其他人员。

但是，成濑巳喜男是那种甚至不会大声叫嚷的老实人，他不喜欢大呼小叫。如果是在摄影棚的话，一切都能准备就绪。在井然有序的现场，工作人员和演员都能配合着导演的节奏进行工作。在那种环境下，只要深得大家的信任，导演不必刻意地大吼大叫，只需静悄悄地给出指示，摄影就能顺利进行。

许多导演每拍一个镜头都会表露自己的情绪，如果拍得好就心满意足，拍得不好就会烦躁不安。成濑则不同，他在工作期间几乎不会展现情绪上的起伏。

喜欢后巷

成濑巳喜男虽然是日本电影界数一数二的大师，但他的作品质量却有相当大的起伏。几部主要作品可说是成就了日本电影的巅峰，但也有怎么看也只能说是陈腐无聊的作品。

首先，他不擅长华丽的情节剧类型；其次，他也不擅长居高临下教育观众的作品。

成濑作品中无与伦比的杰作，几乎都是关于平凡无奇的、难以翻身的人们，这些人明知抱怨只是徒劳，却还是一直絮絮叨叨着。在这些作品中，成濑不煽情，也不批判，只是当好一名倾听者，怀抱少许同情，淡淡地聆听。也就是说，成濑的长处在于，他能以普通的感受描绘极常见的普通人。

因为讨厌去人来人往的大路出外景，所以比起大路，成濑作品中更多出现以位于后巷甚至小巷深处的住宅为舞台的场景。除此之外，他也喜欢小巷里的小商店街等容易布景的地方。实际上，听说成濑巳喜男很喜欢小巷，勘景的时候经常走街串巷，对全东京的小巷熟门熟路。

后巷文化、小巷文化

《鹤八鹤次郎》(1938) 将舞台设定于上野、谷中以及下谷附近。这部作品描绘了明治时期在下町一带沿街说唱新内曲[1]的卖艺人世界。长谷川一夫饰演的主人公是一名专唱新内曲的卖艺人，

1　新内曲：本是鹤贺新内所开创的一种净琉璃流派，后来在花街柳巷得到进一步的发展。因其哀伤的曲调而深得青楼女子的青睐，她们纷纷和着新内节歌唱女性的哀怨人生。

他每次去演奏三味线的搭档（山田五十铃饰）的家时，几乎从不走大路，而是净挑小巷式的羊肠小道穿行而过。坐落在羊肠小道两侧的住宅，虽然每一栋都看似平凡无奇，但凑成一个整体去看时，却有别样的趣味，带着一种安逸的氛围。

后巷和小巷在日本任何一个都市都随处可见，因此并非东京特色。但是，在东京下町之中，有一个部分始终保存、孕育着从江户时期沿袭下来的丰富的平民文化。那是一种别有风味、历经打磨的后巷文化与小巷文化，和黑泽明的《低下层》（1957）中所描绘的又略有不同。

虽然后巷和小巷不是富人会住的街区，但住在那里的人，也不一定就十分贫穷。也就是说，那其实是非常普通的城市平民所住的地方。但是，因为住宅密集，空地很少，所以没有建造庭院的空间。

于是，小巷不再仅仅是通道，也成了邻居之间共有的庭院、孩子们玩耍的乐园、主妇聚集闲聊的广场。居民如果有闲情逸致，则会尽量将其整饬得别具一格。

边郊的人们——《工作家庭》

虽说如此，成濑也并非执着于仅仅表现后巷别开生面的

美。与有着传统文化积累及历史渊源的下町不同，边郊工厂区一带——来自各地的人们所聚集的街区——的小路背后，可就没有那么美好了。

在 1939 年（昭和十四年），中日战争的中期，伴随军需的增加，日本经济有所增长，日本人开始感觉到，自己终于能从深陷泥沼的状态之中得救。《工作家庭》就是在这个时期被制作的。

这部电影是文学作品改编，原作者是德永直。他是劳动阶级出身，是昭和时期无产阶级文学的代表作家之一。这本书是他被政府镇压以致变节[1]之后所写的作品。

因为是变节后的作品，所以其中没有任何宣扬"无产阶级万岁"的内容。不过，小说也喋喋不休地诉说着在军需增加带动经济的情况下，穷苦人的生活状态依然穷苦。从这一点来看，这本小说依然展示了德永身上无产阶级作家的属性。不像某类精英作家，一旦背离左派意识形态，就立刻扑向完全相反的右派意识形态，德永还是很有节操的人。

成濑巳喜男身上完全没有左派意识形态的影子，但他估计也是对德永直小说中的喋喋不休抱有平民式的共情吧。这也是为

1　1933 年，德永直退出了日本无产阶级作家同盟。

何他会改编这本小说，并将其拍成表现穷苦人生活的现实主义电影。

战争时期的日本政府，不喜欢表现贫困的电影，因为这些作品容易让人民对现状产生疑问。1940年，千叶泰树导演的《砖厂女工》描绘了鹤见（位于东京周边）的贫民窟。这部作品甚至没有得到删减片段的机会，而是直接被全面禁映。成濑巳喜男的《工作家庭》虽然广获好评，但他下一部计划之中的电影，却因为涉及短期劳工而被禁拍。《工作家庭》也因此成为在战争时期上映的日本电影之中，唯一正面描绘贫困问题的作品。

后巷难道不悲伤吗？

在《工作家庭》中，德川梦声饰演的主人公是一个有些上了年纪的男人，和原作者德永直过去的经历一样，是一名印刷工。这个穷苦人不但要奉养老去的父母，还有很多孩子要拉扯。一家子就住在这个单调无趣的后巷。

由于家族成员实在过多，仅靠主人公一个人的收入无法维持生活，因此小学一毕业就立刻出去工作的长男与次男赚来的那一点点钱，对这个家庭也至关重要。但是，长男的求学欲旺盛，提

出想离家独立，并且一边在公司打工，一边去夜校上学。学校老师听说长男的志向后也积极鼓励。

但在父亲看来，长男离家的话，少一个人赚钱，家里就更困难了。如果还要去上学的话，自然也就没办法给家里寄钱了。虽说如此，父亲也没有办法一口否决长男的求学愿望，毕竟学校老师也对此给予鼓励。

父亲想让长男放弃求学的希望，但也没有办法逼迫他。长男也明白父亲的为难。父子俩在家中发生一点口角后一同陷入沉默，无声地试探对方的想法。

为了摆脱这种尴尬的沉默，长男拉起次男逃出了这个家。

长男带着弟弟拐进了街角仅有的一间牛奶厅（ミルクホール），两个人窃窃私语着什么。

父亲心里很不是滋味。长男如果离家出走，次男也一定会走上相同的道路。两个人一定是在商量，要不要为了这个家作出牺牲，他们之所以跑出去，无疑是因为这种话不能在家里说。父亲如坐针毡，但又无法对儿子们抱怨，只好在两人所在的牛奶厅门口踟蹰不前。

对这种生活的刻画，让这无趣乏味的近郊后巷荡漾着难以排解的酸楚。

后巷的沙龙——牛奶厅

"牛奶厅"的起源是位于现银座七丁目的细井商店。这家商店于1909年（明治三十四年）开始销售一杯牛奶加西式简餐的套餐，并在本乡、神田、牛迟、芝等学生街流传开来。作为流行的新风潮，牛奶厅在明治末期到大正中期达到黄金时代，之后逐渐被咖啡馆取代。

学生与上班族的沙龙场所是在大马路上的咖啡馆和啤酒馆。但在近郊的弄堂与后巷，有许多店只是在门口的玻璃窗上草草写上"牛奶厅"三个字，也没啥像样的装饰，就像现在的廉价饭馆一样。这些地方成为后巷少年的小型沙龙。

牛奶厅的waitress[1]，不像以前饭馆的女服务员只是运送上食物，她们还能陪客人亲密地聊天，但又不像酒吧女那样从事陪酒买卖，而是普通的正经女孩。其气质，与赶点时髦的勤劳青少年的后巷沙龙相符。

昭和十年前后[2]，牛奶厅也稍显过时了。但是，对于《工作家

1 "女服务生"，原文刻意使用英文。
2 1940年左右。

庭》中求学欲旺盛的勤劳少年长男与次男，牛奶厅这个地方非常适合他们同女店员一起聊聊人生与未来的希望。与此同时，对于如果失去两个孩子的收入就会陷入窘境的劳动者父亲而言，牛奶厅也是他忍气吞声、徘徊不定的绝佳地点。

喜欢狭小的地方——《稻妻[1]》

在成濑巳喜男的电影中，东京的后巷、小巷与弄堂总是给观众留下难以磨灭的情感，如果要细数这些瞬间，简直无穷无尽。

于战后 1951 年（昭和二十六年）公映的《银座化妆》正如标题一样，是以银座为舞台的作品，但大街上人来人往的场景一如既往少得可怜。摄像机专注地将镜头对准搭景制作的后巷，以及位于小巷中的酒馆。

田中绢代饰演的女主角，是一名开始走下坡路并为此感到焦虑的女招待。她在筑地一带的小巷深处租了一间房。逼仄的街道、逼仄的酒馆、逼仄的住宅，由于恰到好处的拥挤，那里洋溢着一种亲密的氛围。

1　稻妻：意为"闪电"，此处取中文通译片名。

《银座化妆》虽然不似《鹤八鹤次郎》中的街道那么有格调，散发出一种江户风情，但因为贯彻朴素的风格，不设多余的纠葛和曲折，从而成就了某种统一性。哪怕最主要的舞台被设定在酒馆，也没有丝毫的恶俗气息。

那之后，成濑巳喜男制作了被称为名作之一的《饭》（1951）。这部作品也以默默地住在后巷、进入倦怠期的上班族夫妻为主角。影片中，对于后巷风俗人情的刻画方法也很细致入微，令人回味无穷。但因为这是发生在大阪的故事，所以本书将不展开讨论。

说到成濑巳喜男最棒的杰作，好评如潮的《浮云》（1955）自然毋需多言，但我认为，由林芙美子原作、田中澄江编剧的《稻妻》（1952）在《浮云》之上。

居住在平民区的母亲与四个孩子

在这部电影中，高峰秀子饰演清子——一名观光巴士的导游。清子说着向导介绍词的同时，她所在的巴士开过银座四丁目的十字路口，电影就此展开。

虽然这个场景位于东京最显眼的大道，但因为是从巴士车内往外拍的，所以也不违背成濑讨厌外景的一贯做法。然后，故事

的主要舞台立刻就切换到了清子那位于下町后巷的家。

母亲阿势（浦边粂子饰，这部作品可说是她的代表作）同两个孩子——长男嘉助（丸山修饰）、三女清子——共住在这个家中。阿势另外还有两个出嫁了的女儿，长女缝子（村田知荣子饰）与次女光子（三浦光子饰）。这四个孩子的父亲都不同。

如果是现在的话，可能会觉得兄弟姐妹四人有四个父亲又怎么样呢？但以当时的观念来看，大家会觉得这位母亲在男女关系上稍微有些不检点。

实际上，这位母亲是那种总爱抱怨的类型，也没有尽到父母的职责，从不对孩子循循善诱。可能是这个原因吧，长女、次女、长男都一副没什么教养的样子。长女爱耍小聪明，又歇斯底里；次女总爱依赖别人，缺乏自主性。

说到长男呢，则是那种被称为"战争呆子"的人。这类人在战争结束、复员之后也不就业，而是成天游手好闲。只有三女清子是一个正经人，总是看不惯哥哥姐姐的生活方式。

蹲坐在夜晚的后巷

次女光子原本是有丈夫的人，在上野山下附近的后巷里，

经营着一间小小的进口商店。但丈夫突然离世，只给她留下了一些人身保险金。结果，光子的姐姐和弟弟很快就盯上了这笔钱。从来都没听说过的、自称是亡夫情人的女子（中北千枝子饰），也带着说是丈夫骨肉的婴儿上门，向光子要求分这笔人身保险金。

在描绘光子对于人生中飞来横祸的应对时，后巷小道的设定被出色地灵活运用。

面对丈夫的死亡，坐立不安的光子走出家门。狭窄昏暗的夜路上有一只猫，她沉默着蹲下，抱起了那只猫。

自己的亲姐弟和突然现身的情人，大家都气势汹汹地来争这笔至关重要的保险金。因这些人的来袭而战战兢兢的光子，在这狭小的家中，以拥抱脚边的猫这一动作为契机，蹲下身子，缩成一团。

性格老实的光子，无法对具有攻击性的人做出反击，因此陷入不安，感到痛苦。她就像某种在天敌出现时蜷缩装死，等待对方路过的昆虫一样蹲下身来，缩得很小、很小。

对于她那蹲坐的姿态而言，没有比狭窄的后巷，比深处狭小屋子中的狭小房间更相衬的地方了。从精神分析式的角度而言，在狭小的地方采取蹲坐这种自我防卫的姿势，象征着一种渴望回

归母胎的愿望。

年轻的时候，因为没有学历，任何时候都屈居人下的成濑巳喜男，不能像有着不错学历和横溢才华的清水宏、斋藤寅次郎、小津安二郎、五所平之助等同僚那样，同城户厂长一起侃侃而谈，开辟新的天地，积极地活跃在第一线。反之，成濑总是悄然地、孤独地、默默无闻地在自己的小世界里蹲坐蜷缩。我感觉，《稻妻》中光子的模样与成濑自己的形象也有所重合。

去往世田谷

虽说如此，光子也只是成濑巳喜男分身的一面罢了。尽管没有学历，也执着地想成为导演；尽管孤身一人，也勤勤恳恳地书写剧本——这样的成濑，和只是蹲坐在那儿的光子不同，他无疑也有着强烈的进取心。正因如此，才会是郁郁寡欢的"沉闷哭泣男"。

他富含进取心的一面，似乎被投射在《稻妻》中的三女清子身上。

清子对哥哥姐姐的生活态度深恶痛绝。长姐想把一个在两国[1]

1 两国：地名，位于东京都墨田区。

开面包店的中年男子（小泽荣饰）硬塞给清子，这名男子油头滑脑、庸俗不堪。以此为契机，清子选择离家出走。

意料之中，这名男子后来不仅和长姐有一腿，还试图引诱刚成为寡妇的二姐光子。清子想要摒弃姐姐们这种毫无底线的生活方式，决心离家，在世田谷一带的住宅区租房。

电影前半段，在狭小的下町后巷，有一种人与人之间摩肩接踵的亲密感和生活气息；后半段在世田谷一带，虽然也在看似相同的后巷，但这种悄然无声、人烟稀少的住宅区氛围又与前者截然不同，形成了鲜明的对比。

虽说外人之间客客气气也是理所当然，但是清子和房东——一位文雅的老太太——之间的相处之道，真可谓礼仪端正、和和气气。

隔壁总是传来清脆的钢琴声，那里住着知书达理、教养良好的音乐系女学生（香川京子饰）和她的哥哥——一名爽朗又礼貌的上班族。虽然三名年轻人很快就成为朋友，但不像下町的人们那样熟不拘礼，而是采取绝不越线、富有格调的交往方式。

就算是从小和姐姐们一样在下町那种地方长大成人的清子，来到这里后也自然而然变得像是来自中产阶级精英家庭的大小姐们一样。

与母亲和解

某个夜晚，母亲阿势突然造访清子在世田谷的家。令人大跌眼镜的事发生了，长女与次女和那个两国面包男陷入三角恋，次女因此失踪。虽说对自己的女婿——长女的丈夫感到抱歉，但是作为母亲还是更担心自己的女儿，因此阿势还是选择先赶来三女清子这里，打听次女的下落。听了母亲这番解释，清子愤怒至极。

清子：啊，真讨厌……妈妈你不觉得自己很可悲吗？你就没想过要做点什么改善一下现状吗？

阿势：你以为我不想吗？但想了又有什么用呢……这个世界可不是你想怎样就能怎样的呀。

清子：就算什么都没改变也没关系呀……能做多少就试着做做看呗……就是因为妈妈你一直拖泥带水、纠缠不清，下一代才会都……你周围的人才会都和你一样，变得拖泥带水、纠缠不清，一个个吊儿郎当的。

阿势：啥？你说什么？你这丫头……你知道我把你们养大，这一路走来有多辛苦吗……你自己想想看吧。

清子：那你别养我们好了……你就不该生我们……妈妈……妈妈你为什么不给我们四个人同一个爸爸呢……我从出生那一天到现在，没有一秒钟是不看兄弟姐妹和父母脸色过日子的。

在争吵的最后，母亲哭了起来。随后，闪电照亮了屋外的阴天，心境发生变化的母女俩和好，女儿送母亲到了车站。

女儿虽然因为讨厌没有底线的生活而离开了下町，但终究还是对自己的母亲依依不舍。在母女深情之中，电影迎来结尾。

因为母亲总是包容孩子所有的愚蠢行为，所以生活在这个家庭中的人都处于一种纠缠不清、互相依赖的关系。这家人的生活，夸张地表现了传统平民家庭中家族主义的消极面。而从那个地方挣脱出来的愿望与个人主义的积极面，被描绘为一种已经实现了的、理想般的乌托邦。前者的象征是下町的后巷，后者则将幻想寄托于世田谷的住宅区。

然而，就算逃到世田谷，母亲也会从下町不请自来。这位令人不舍的母亲不争气地落下泪来，她一哭，环境中充满个人主义气息的疏远感就被抹去，故事顿时就对味儿了。

成濑巳喜男拍不了那种明显传递意识形态的电影，即便如此，

《稻妻》还是以上述形式反映了战后民主主义最高潮的时代趋势。而且，那种反映也是自然而然的，绝非公式化的败兴之笔。

东京流浪记

刚才也说过，成濑巳喜男是那种发挥时好时坏的电影人，他改编林芙美子文学的那些作品，则被公认为最具有他的个人风格。在《饭》《浮云》《稻妻》之外，还有《晚菊》（1954）和《放浪记》（1962）。我认为确实如众人所言。

林芙美子在童年时期，常常追随经商的父母在全国各地辗转。

虽说有不少作家都曾在青年时期四处奔走，但是林芙美子在如此年幼的时候就体验了这种生活，以至于让她感到流浪是自己的宿命，写出了《放浪记》这样的小说。凭借这部作品，她成为了流行作家，此后也一直重视"流浪"的概念。

在《稻妻》中，清子因为讨厌下町的原生家庭，轻易就搬去了世田谷一带，像这样的情节与林芙美子的原作十分相符。

描绘东京的战前电影中，虽有上京、离京的情节，但很少有这样的故事——住在东京都的主人公随随便便就搬家，去了都内另一个迥然不同的区域。在现实中，东京本应是日本人口流动最

激烈的都市，但在电影里，大家都认为东京各区域对于住在那里的人而言，是无可替代的家乡。

如今，将东京的特定区域作为主人公的故乡反复强调的做法，在以葛饰柴又为舞台的"寅次郎的故事"系列之外，已经很少见了。在描绘东京的电影中，也纷纷开始出现登场人物搬家的情节。

实际上，就算人们想在自己土生土长的地方住一辈子，遗产继承税和土地再开发政策也不会容许这样的妄想。建筑物接二连三地被改建、重建，风景随之改变，故乡的真实感也随之消散。

藤田敏八导演的《赤提灯》(1974)就是一个具有代表性的例子。这部作品是为寻求便宜住处而在东京奔走的年轻夫妇的流浪记。

他们没有无可替代的故乡，但是拥有自由。如果土地变了，心境也会改变。尤其是在东京，生活的感觉会随着区域产生很大的变化，选择适合自己的街区也是一大乐事。也许可以说，在反映那种感觉的作品中，《稻妻》走在前面。只是，在现实中由于居住费太贵，大家还是无法轻易搬家。

当然，上野附近的下町和世田谷一带的住宅区，这两个区域的居民在气质、生活态度、与家人的交往方式方面，也没有不同到天差地别的程度。因为两边住着的都是日本人，大家的生活条

件也没有那么大区别。

降落在梅丘附近的"骤雨"

虽然成濑巳喜男在松竹导演了好几部佳作，但城户厂长就是不待见他。反之，森岩雄则高度评价成濑的能力，于是成濑接受了他的邀请，在 1935 年转职去了东宝。

东宝的制片厂位于世田谷的砧街区（当时的砧村），成濑就住在制片厂附近、位于郊外的新建住宅区。

1956 年的《骤雨》以梅丘站附近的住宅区为舞台。在新宿坐小田急线就能前往东宝制片厂所在的成城学园前站，梅丘站是这条线路的途经站之一，地处世田谷区的正中间。

现在这一带已经遍地都是住宅了，但在制作这部电影的年代，那里还有不少农田，只有一些用战后贫乏的建材拼凑起来的小屋子零星分布，是相当僻远的郊外住宅区。

其实我自己现在也住在这个区域，所以看到当时还像一个陈旧的乡下车站一样的梅丘站，以及车站前的商店街，让我感到十分难得。

佐野周二和原节子饰演一对膝下无子且进入倦怠期的夫妇，

住在梅丘站附近的冷清小屋里。这是成濑巳喜男偏爱的设定。不仅仅是夫妻关系出现危机，在日本桥一带的小公司工作的丈夫也被婉言要求自愿辞职，他陷入迷茫、忧郁的状态。

这对夫妇在无聊的日常生活中时而高兴，时而懊恼。过去总是饰演爽朗好男人的佐野周二，在成濑作品中转而扮起了成天抱怨、迟迟无法翻身的男人。虽说是世田谷，其氛围却和《稻妻》中的下町如出一辙。

世田谷风格的个人主义与民主主义

但是，电影中也有无论怎么看都很有世田谷风格的段落。比如有这样的情节：不知道谁家养的狗到处作恶，居民叫苦不迭，于是学校老师带头发起"谈话会"，让附近居民在幼儿园聚集。居民虽然心里一百个不愿意，但是也讨厌因为缺席就被"定罪"，所以还是都露脸参加。

平时大家不太往来，所以也没什么话好聊。主持谈话会的教师大肆宣扬民主对话的功效，结果大家一打开沉重的话匣子讨论起"地区社会问题"来，就发现所有家庭都对彼此颇有微词，场面陷入尴尬。

在讴歌下町人情味的电影里——老片里有小津安二郎的《长屋绅士录》（1947），新一些的有山田洋次的"寅次郎的故事"系列——这种场面是绝不会出现的。

近邻会高高兴兴地、非常轻松地聚集在其中某个人的家里，互相用开玩笑的口吻把心里的不满说出来。大家在这种话不说破的状态里达成共识，不会把场面闹得尴尬难堪。

世田谷在《稻妻》中被比作个人主义的解放区，但同样是成濑巳喜男的作品，《骤雨》则冷嘲热讽起个人主义的冷漠。

不过，充满人情味的下町也已经成为一种固定模式。《骤雨》中大家开谈话会的情况哪怕在根津、下谷一带发生，也不是什么奇怪的事情。这一片区域可是在关东大地震和东京大空袭中幸存下来的、地地道道的下町。但是像这样形成某种模式，并反复强调其特色的现象，也是大众文化的有趣之处。

第二章 从江户到东京

——时代与东京

1 江户人的生活与性情

组与侠客

历史上的江户是座特别的都市，因为其人口中武士的数量非常多。之所以会出现这种情况，是因为幕府采用交换参觐的制度，让全国各地的大名[1]在江户置办宅邸，隔年交替在江户逗留。大名各自修筑了宏伟的宅邸，家臣众多。另外还有直属于德川家的武士与仆从，那些直属武士被称为"旗本"。

18世纪初，江户的人口约130万，成为世界上拥有最多人口的城市。但是130万人中，仅大名家臣团就占了50万。当时，全

[1] 大名：江户时代直属于将军的禄高万石以上的武士。

国范围内，武士人数平均占城市人口的 5%—7%，因此江户的人口比例是极度怪异的。由此，那里也产生了独特的风气。

比如，在外地，为武家宅邸效劳的男性仆从与主君家之间的关系，是从先祖开始代代相传而来的，这种主从关系有着很强的精神羁绊。但是，在江户，这些男性仆仅仅是通过掮客被派到合适的主君家去的"上班族"。比起效劳的主君，他们对荐头行的头目抱有更强烈的老大与下属意识。

身为旗本或其他高贵身份的主君是一个坏家伙，他手刃了一名下属。于是，曾经与被杀害的下属缔结同盟的另一位下属当场向主君复仇，随后逃亡到荐头行，得到老大的庇护。

这种事情在外地的武家宅邸不可能发生，但是在江户就有可能。比起主从关系，下属之间的盟友关系更为密切。这种无产阶级式的团结意识虽有萌芽，但还没有得到很大的发展，只是停留在以荐头行老大为盟主的非公开组织阶段。

从意大利南部发展到美国的黑手党，以及类似中国帮会的强大地下组织、犯罪组织等，似乎原本都是这样的非公开组织。

在江户，这样的组织被称为"组"，老大则被称为"侠客"。以侠客为老大的组，最后都会变成搞赌博的犯罪组织，这一点

与黑手党和中国帮会有共通之处。但至少在其最初期，这些组织都带有传说色彩，同时也记录了少许事实。所谓"侠"，是一种以扶弱锄强为理想的精神，也需要具备为此自我牺牲的勇气。

江户人的理想——侠气与粹

17世纪，江户最有名的侠客之一是幡随院长兵卫。他是一名荐头行老大，率领着一群小弟同邪恶的旗本一众对立抗争，最后被旗本领袖水野十郎左卫门杀害。

在阪东妻三郎饰演兵长卫的大片之中，有伊藤大辅导演的《大江户五人男》（1951）。

可能是因为这部作品一开始就被计划打造成全明星阵容，所以水野十郎左卫门也由大明星市川右太卫门来演。由于右太卫门绝对不能演坏人角色，所以十郎左卫门也被设定成一名豪杰武士。

像这样的传说美化后被称为"侠客道"，侠气才是集中概括了江户平民英雄主义的精神。

不久，日本全国从事赌博事业的老大纷纷自称"侠客"。但并

不能由此证明这种精神不再是江户独有。江户还通过武士与町人[1]的对立关系产生出一种特有的精神，被称为"粹"。

在外地，武士显然属于统治阶级，但在江户则不一定。政府机关之类的武士作为官吏有权对町人发号施令，属于统治者；大名宅邸的武士们却没有这种权力，町人也没有服从他们的义务。倒不如说，在深谙高雅都市文化的町人看来，这些武士不过是乡下人罢了。

乡下武士一逞威风，自认为是城里人的町人就要嘲笑他们。町人觉得自己只是打不过这些武士罢了，便愈加在品味上彰显优越感。武士都是"强硬派"，并具备与之相符的实力与德行。町人无法与武士们硬碰硬，只能用在武士间被禁止的"软派"生活方式——即在花街柳巷的花天酒地与风流韵事——来胜过他们。

但那并非仅仅是耽于性爱的享乐，而是反抗武士道，并提出在精神层面不输对方的德行与审美意识。在这种饶有趣味地贯彻软派行动的过程之中所诞生的审美意识，就是粹。

粹的定义很复杂，我们就暂时将其视作伴随高级趣味的、对快乐的追求。重要的是，粹的趣味性几乎已经到达了伦理道德的程度。

1 江户幕府时期，社会阶层分为士、农、工、商。町人是这一身份制度下最低两级（手艺人与经商者）的统称。

对粹的追求

说到描绘地道町人的电影，沟口健二导演的《歌女五美图[1]》（1946）是一个例子。

浮世绘画师喜多川歌麿（坂东簑助饰，之后名为三津五郎），因将情色描写贯彻到底、对高度的美追求不懈被政府机关定罪，身陷囹圄。纵然如此，他毫不介意。

围绕这位美人画的大师，茶馆女子（田中绢代饰）、府邸女佣（川崎弘子饰）、吉原花魁（饭塚敏子饰），甚至还有艺伎与町人女孩展开一番争奇斗艳。她们并不只是出卖风韵的女子，同时也是与歌麿一起探求美的同志和伙伴。

粹，也写作意气。为了应对幕府制止大家追求快乐的政策，人们对快乐的追求演变为对美的追求，最终成为一种形而上的、对于道德伦理的探求。怀抱自豪之情毅然主张这种探求的心理，就是町人的意气、骨气与倔强。

与粹相对的概念是庸俗。在这部电影中，政府机关就是庸俗

1 原名"歌麿をめぐる五人の女"，意为"围绕歌麿的五个女人"，此处取中文通译片名。

的代表。

庸俗也有各种各样的类型：盛气凌人的权威主义，不理解人情细致微妙之处而干些招人嫌之事的漫不经心，等等，都包含在庸俗之中。其对立面则是粹。

侠与粹的杰作——《河内山宗俊》

侠与粹结合之后，就形成了江户特有的审美意识与道德伦理。将这两大特质完美地结合在一起的电影佳作中，山中贞雄导演的《河内山宗俊》（1936）值得一提。

描绘江户的电影一般都在京都的制片厂拍摄，这部电影也一样。山中贞雄自己就是关西人，但是演员们都来自东京歌舞伎剧团前进座[1]，一个个说着一口流利的江户腔台词。

应该说，在江户被视为纯粹结晶的侠与粹的意识已经超越了都市文化，成为江户时代日本文化的核心之一。但是，作为表现侠与粹这两大特质无法分割、彼此纠缠的戏剧背景而言，江户依然最相得益彰。

1　前进座：创立于 1931 年 5 月 22 日的歌舞伎剧团。

粹的多面性

河内山宗俊（河原崎长十郎饰）是一个没落的司茶者[1]，混迹在上野下町一带，常常在家中开设赌场。

这一片同时也是黑帮森田屋的地盘。金子市之丞（中村玩右卫门饰）是一个流浪武士，像客座保镖一样借住在这个黑帮老大家中，时不时在闹市巡逻一圈，从摊位上收取保护费。

但是，他一直给在路边摊零售甜酒的可爱少女阿浪（刚出道的原节子饰）优惠，不收她的保护费，并且巧妙地瞒过了老大。懂得变通，是粹。

阿浪有个弟弟叫广太郎，成天泡在河内山的赌场。阿浪忧心忡忡，就拜托河内山叮嘱弟弟早点回家。河内山虽然爽快答应，但因为广太郎用了"直侍"这个假名字，所以河内山也找不到阿浪的弟弟。

河内山和金子市之丞都很喜欢阿浪的清纯，并以她的保护人自诩，两个人也因此而结缘成为朋友。这作为中年男子友谊的动

1　司茶者：室町、江户时期武家的职名，是负责接待来客、服侍茶室的小和尚。

机而言，"含粹量"相当高。

两个人一开始想要决斗，但刚一拔刀，就稍稍伤到了靠近二人的阿浪。两个人都阵脚大乱，担心阿浪的伤势，将决斗一事抛之脑后，消除隔阂。

比起男人的面子，少女的清纯更重要，这种感觉也是粹。二人在酒馆豪饮的模样、他们的闲聊、机敏的幽默与举止，都把控着一种高度的、富含趣味的快乐。这，就是粹。

粹与浪漫场面

阿浪的弟弟广太郎原本计划和吉原花魁三千岁殉情，结果却存活下来，于是森田屋的老大来向他索要赔偿金。走投无路的阿浪只得决心卖身妓院。

面对灰溜溜地逃回家中的广太郎，阿浪连抱怨的力气也没了。在位于后巷那经营着粗点心店的家中，阿浪万念俱灰，下定决心，毅然起身。这是日本电影史上最情感细腻、美好动人的场面之一。在家外小巷中，雪开始悄然飘落，这种美无可比拟。

为了救阿浪，河内山与金子市之丞骗了一个大名的钱。另一边，广太郎则杀了森田屋的老大，被老大的部下追杀。得知这个

消息的河内山和金子市之丞，毫不犹豫地为了拯救这对姐弟豁出性命，决心与森田屋的部下一战。

森田屋的部下杀到了河内山的家门口。河内山的妻子（山岸静江饰）一闪而出，飞快地关上了大门[1]。

她一直因为河内山光顾着惦记阿浪而吃足了醋，甚至还暗中计划要把阿浪交给人贩子，夫妻关系也跌入谷底。但她毕竟也是黑帮的妻子，当自己的丈夫陷入危机时，她不假思索地挺身而出，将自己暴露在危险之中。

在屋内的金子市之丞操心着河内山妻子的安危，认为应该先救她。但是，河内山觉得拯救阿浪才更刻不容缓，让金子先去阿浪那边。

金子市之丞还是担忧不已，这时河内山说："那家伙可是我的老婆。"门外的妻子听到这句话，脸上闪过一抹微笑。可以说，这是河内山和妻子赌上了性命的浪漫场景。说时迟那时快，妻子被森田屋的部下砍伤了。

在大型武打场面即将开始前，就这么轻描淡写地，然而又印象深刻地插入了一段男与女的爱情。这，也是粹。

1　此处河内山妻子用自己的身体堵住门，不容来袭的森田屋部下进入。

此处对于爱的表现，不是难分难舍与卿卿我我，而是转瞬即逝但鲜明利落，这也可说是掌握了粹的精髓。最后，金子市之丞与河内山为了救阿浪和广太郎，与森田屋部下大战一场最终惨死的武打场面，称得上是典型的锄强扶弱之侠。

作为反主流文化舞台的下町

分别以侠气为主题的电影与以粹为主题的电影，以日本各地为舞台都可以成立，现在也有很多这样的作品。但是，如果要制作一部将两者结合起来的电影，那么不以江户、不以有着古老传统的下町为背景，就很难拍得像模像样了。

虽说如此，也不必把曾经的江户想成那么美好的、熙熙攘攘的城市。人们确实将理想与幻想寄托于江户的下町——那里形成了针对武士的反主流文化，也是封建时代日本别具一格、独树一帜的都市。这种理想与幻想，首先被搬上戏剧舞台，被精心打磨，然后再由电影将其变得更加时髦。

都市与粪尿

江户常被说是一座感情充沛、风情万种的都市。连审美超级

一流的永井荷风与小津安二郎都将江户作为一个理想，并且试图在现代东京中探寻江户的残影。关于人们想象中的江户到底是个多么美好的地方，自是无需赘言了。我也想好好地保留那份幻想。但是，如果稍微改变观点，也许能容许我提出一个庸俗的疑问："江户真的是一个那么美好的都市吗？"

直白地说，江户没有铺路。也就是说，下雨天道路会泥泞不堪，太阳持续暴晒的话街上又会尘土飞扬。

因为当时也没有下水道和抽水马桶，所以各家各户的粪尿应该都是由附近农村的农民掏进桶里，再用排子车运送。

在人口过多的江户，运粪尿的排子车还经常会在干线道路上引起交通堵塞。

在我的故乡新潟，直到30年前被填埋为止，还有两条很长的城河——西堀和东堀纵向并列贯穿城市街道。那两侧街道上柳树成行，夜里，点缀在柳树间的纸罩蜡灯亮起来，出入附近花街柳巷的艺伎们穿行而过，顿时，仿佛能印上明信片一般的风情与情趣油然而生。

那种风情也曾被电影取景过。然而，作为土生土长的本地人，我无法陶醉在那样的场面之中。因为那些城河曾经被当作水路，运送粪尿的船常常行驶在河面上。

江户与明治时期的东京也有许多城河，许多也被用作水路，那么，那些船到底都运了什么呢？不可能都是游览船和钓鱼船那样风雅的船吧。

可能是我过于拘泥，但据我所知，以江户为时代背景的时代剧中，认真涉及粪尿处理问题的只有山田洋次导演的《运气好的话》(1966)。这部电影巧妙地改编了落语中经典的长屋[1]题材作品。

在这部电影中，每天从附近乡村驾船沿河汲取长屋粪尿的农家青年田边靖雄，与住在长屋的女孩倍赏千惠子相恋。这一设定尽显山田洋次平民派导演的本色。

长屋与下水道

不过，说到没有美化描写江户平民生活的电影，老片中有山中贞雄导演的《人情纸风船[2]》(1937)。在这部作品中，两栋隔开的长屋排列在一起，在它们之间有一条小巷，小巷的中央部分做

1　长屋：集合住宅的一种形态，多为一层建筑（近几年也有二层以上的例子）。这种建筑的特征是复数住户的家在水平方向上彼此相连，家家户户间共用墙壁。落语中有许多以长屋为舞台与题材的作品，比如经典之作《粗忽长屋》等。
2　风船：意为"气球"，此处取中文通译片名。

得比较低。

江户的长屋，为了让水汇集到一处并流向别处，会将小巷的中央做低，并挖出一道沟，再在上方铺设排水沟盖。

电影酝酿出一种飘荡着臭水沟味的、切实的生活感，这让对这种日常深恶痛绝的流浪武士（河原崎长十郎饰）的心情也变得容易理解。在这些细节方面，可以看到电影精心营造的真实感。

言及山中贞雄，先前提到的《河内山宗俊》是我非常喜欢的作品，在这部电影的结尾，非常罕见地出现了江户长屋的排水沟。

河原崎长十郎与中村玩右卫门所饰演的两名英雄，出于侠义心而掩护被黑帮追杀的少年广太郎逃生。

在栈房之间的狭窄空间中流淌着臭水沟一般的下水道，中村玩右卫门饰演的流浪武士金子市之丞先同黑帮们在下水道交战，争取时间让河原崎长十郎饰演的茶室和尚河内山宗俊与少年逃亡。

不久，金子市之丞寡不敌众，终被击败。紧接着，河内山用圆木堵住狭窄的下水道出口，而且为了让少年逃跑，以肉身为盾，毅然伫立，紧紧抵住圆木，哪怕被追兵砍得伤痕累累，也依然面露笑容。

对于山中贞雄而言，只要方法巧妙得当，臭水沟和下水道也能成为使电影变得更加有趣的道具。

肮脏不堪的长屋中的肌肤接触

黑泽明也有《低下层》这种以江户长屋生活为主题的作品。本作改编自苏联作家马克西姆·高尔基（Maxim Gorky）的戏剧作品。

毕竟标题是"低下层"，所以描绘的是哪怕在江户也属于最下层的生活。说是长屋，但隔断的墙几乎崩塌，整个空间看上去像一整个大房间。在这里，小偷、娼妓、罹患肺病的演员等人物杂乱无章地生活在一起。

这里的肮脏到了堪称壮烈的程度。原作中，住在那儿的居民吟唱着《囚徒之歌》；电影中，人们则入迷地随着滑稽伴奏[1]唱歌跳舞。

因此，比起那广为人知的、阴沉绝望的戏剧原作，黑泽明的《低下层》确确实实地呈现出一个不可思议的、令人心旷神怡的趣味世界。在那里，人们的身与心能够同时坦诚相待。

邻近的人们可以不分彼此般随意进出他人的家——如果说这

1　此处原文"馬鹿囃子"，是祭典伴奏的一种，常在东京及周边的祭礼上演奏。因参加者要戴上丑角面具唱歌跳舞而得名。

就是下町气质的话，那这可谓达到了一种极致。这让人不得不想，江户的许多下层阶级也许真的曾以这种方式生活在这种地方吧。

时代剧的弥天大谎

然而，山中贞雄和黑泽明的电影其实是例外。一般的时代剧不会如此拘泥于时代背景的真实性。电影中的江户布景，哪怕下雨也不会泥泞，哪怕吹风也不会扬尘。

以前下层阶级的日本男性，只要开始干活就满不在乎地脱到只留一条兜裆布。但在电影中，除了色情场面，别的时候几乎看不到光着的屁股。

以前的小孩都是随便拖着鼻涕，稍微大点的孩子常常要背着年幼的弟妹，帮大人带娃——这些场景也几乎不会在电影中出现。总而言之，在电影中，过去的所有事物都被美化过了。

比起电影，大部分的戏剧与绘画在美化过去方面更是不遗余力。粪尿如何处理，污水又流向何处，这种问题多半都被无视了。

当然，那种描绘方式也有其长处。但是，看多了太过虚假的江户背景电影之后，心中愈发觉得"真正的江户才不是这样"，反而会开始想象非常阴暗、凄惨的江户町人生活。

贫穷与自立心

黑泽明导演的《红胡子》(1965)，是以幕府的公立慈善医院小石川疗养院为舞台的大作。这家疗养院位于现在的小石川植物园一带。这部电影描绘了最底层的贫民患者与他们的生活环境——长屋，强调了近乎悲惨的贫困。我看后觉得，这才是表现了江户实际情况的现实主义作品。

听说为了制作这部作品，剧组工作人员调查了当时的设计图等，结果发现在现实中，小石川疗养院有许多供官吏居住的空间，并不像这部电影所描绘的那样能够收容那么多的患者。

说是慈善医院，但当时的幕府根本没有思想和能力去推行真正的福利政策，只想着稍微意思一下、做点形式上的慈善装装样子罢了。

我觉得当然也有那种可能。不过当时的人们中间，哪怕是来自政府机关的人也一样，有着一种风气，认为从别人那里接受救济是很可耻的事情，所以就算是免费的医院，大家也不会感恩戴德地住过来。这可能也是患者少的一大原因。

如果是这样的话，那么江户的平民真有那么穷吗？当然，不

难想象下层阶级之中有许多《低下层》中那样的贫民窟和居民，但是这些贫民也有强烈的自立心，以接受救济为耻。比如，认知障碍老人、身体障碍人士、老病号等，都由亲人和近邻来照料。如果因此就说这些人对现状心满意足，那肯定是言过其实了。但他们的心情，也许是出人意料的淡定。

最早被拍进电影的日本人

在江户时期刚结束的明治三十二年（1899 年），法国人卢米埃尔带着自己刚刚发明的电影摄像机和徒弟——一个叫热拉尔的男子——来到日本，拍摄各地日本人的日常。

汇总这些影像的纪录片《明治的日本》被收藏于现在的东京国立近代美术馆电影中心。这部电影以新桥一带的街景为代表，展现了东京平民的千姿百态。这些是最早被拍进电影的日本人的模样。与一般的照片相比，电影能让人更鲜明地看到表情与姿势中显露的感情，是非常重要的影片。

看了这部作品后我发现，时代剧与以明治时期为背景的剧情电影中常见的日本人，在当时，不论从服装、态度还是神情都无可比拟地庸俗。我再次被提醒，我们是如何美化那个时代，将其

包装成一种"粹"的。

　　然而与此同时，他们的表情又是那么地朴素与天真，这又让我深受感动。哪怕每一天劳动时间与劳动量都要远超今天的人们，他们的表情也依旧透着一股悠然自得。

2　新派东京——明治的时代精神

爱情故事的名胜——数寄屋桥、汤岛天神

东京有一些可以被称为爱情故事名胜的地点，它们都是无人不晓的著名恋爱故事的舞台。不过，其数量其实屈指可数。

《请问芳名》（1953）中真知子与春树相遇的数寄屋桥在某段时期是其中最受瞩目者。但这部曾经以广播剧与电影版在20世纪50年代前半期掀起狂潮的作品，现在已经只有中老年人才有所耳闻了。

汤岛的汤岛天神又如何呢？这是新派[1]名作《妇系图》中，阿

1　新派：始于明治中期，与"旧派"歌舞伎对抗，表现当代世态的现代剧。

茑与主税的离别之地。

这部原作也是好几次被搬上银幕。但都是很久以前的事了，可能也差不多该被大家忘得干干净净了吧。但事实是，这部作品又被改编为新派剧目，最近几年常常在剧场上演，就连日本放送协会（NHK）也来直播过演出。唱着"每次走过汤岛我都会想起，阿茑和主税的心意"的怀旧金曲依然有市场。

那么日本桥又如何呢？可能我们应该说，这是《东海徒步旅行记》中的弥次郎兵卫和喜多八搞笑之旅的出发点。不过，我也不想忘记，日本桥同时也是《日本桥》的舞台，这部作品和《妇系图》一样，作为泉镜花新派剧的名作被两次搬上银幕。

华丽明星们的市区——日本桥

进入昭和年代后，日本桥的地位就被隔壁的银座夺去了。但日本桥确实曾是江户（东京）的中心。拥有雅致的高级商业街、充满活力的鱼市以及东京最高等的花街柳巷。

明治时代，一流艺伎与歌舞伎演员一样是明星，能够制造社会话题，因此，那里应该也是华丽明星们出入的市区。

《日本桥》讲述明治时代这片花街柳巷的故事。一直竞争头牌名号的两位艺伎——稻叶家的阿孝与泷家的清叶——陷入对年轻美男子学生葛木晋三的夺爱之战，最后一起失恋。这是一个悲伤的爱情故事。

这位美男为何不与其中的任何一方结合呢？他有一个姐姐，为了让他上大学，去做了人家的妾室。这个姐姐在他毕业之后，说自己已经没有遗憾，便离家远行，从此音信全无。

他倾慕曾是艺伎的姐姐，所以无法触碰会让他想起姐姐的艺伎们，百般苦恼后决定云游四方，踏上寻找姐姐的旅途。日本桥就是他的起点。

为了让弟弟上大学，姐姐去做艺伎，最后还成了别人的妾，这种故事听上去好像很古老。但是在明治、大正时期应该还是非常有现实感的。

在 1929 年最早将这个故事拍成电影的沟口健二，他的姐姐就是艺伎，被某个贵族赎身后住在日本桥花柳街的豪华妾宅。这是关东大地震之前的事。

少年时代到青年时代的沟口，不管在哪儿工作都会很快放弃，是个非常任性的人。每次辞职他总要去日本桥的姐姐家里，由姐姐照顾，然后再通过姐姐的介绍不情不愿地去一个新地方工作。

沟口过的就是这样的生活。

沟口原本就生长在浅草，自然十分亲近红灯区之类的地方，加上经常出入姐姐家，所以对艺伎的习俗尤其熟悉。之后成为电影导演的他，拍了特别多表现花街柳巷的杰作。大家普遍认为，这些作品的底子就源于他在这个时期得到的滋养。

再加上沟口健二版的《日本桥》由梅村蓉子、酒井米子、冈田时彦、夏川静枝主演，这可是超级豪华的演员阵容。万分可惜的是，这部作品的拷贝已经丢失。少年时代曾经看过这部电影的电影评论家淀川长治有过如下感想：

> 仙逝的梅村蓉子最令人惋惜。她在沟口健二的《日本桥》中饰演的角色，为了去见在别屋等待的恋人在走廊小步奔跑，打开拉门后，她从腰带里拿出用纸包好的小红包递给一直跟随她的年轻女佣。包好零钱然后麻利递出，这就是演员的功夫，极具艺伎风范，出色地表现了生活在那个时代的女性的纤细。(《电影散步》)

淀川长治自己也是在神户的艺伎住宿处长大的，打小就熟悉艺伎的举手投足。

市川昆版《日本桥》

沟口健二版本的《日本桥》已经没有拷贝了。现在可以用录像带看到的另一个版本是市川昆于1956年导演的彩色片。市川昆的画面设计风格非常摩登，是一部有趣的作品。

当时的评论指出，由于画面实在太过时髦，所以看上去离明治风情十分遥远，因此很难说是一部成功的作品。这样说或许有点道理吧，但是在我看来，这是我在青年时期所看的电影中印象非常深刻的作品之一。

在这部作品之前，以艺伎为题材的电影总是非常感性，并且对以男性为中心的社会心怀怨恨。而这部作品则截然不同，它展示了另一番景象——在东京第一，也就是日本第一的花街柳巷中，美女们一边怀抱着身为艺术家的骄傲，一边攀比人气、争奇斗艳。

无所顾忌、光芒四射的女性

虽说这依然是艺伎无法与自己爱上的男性结婚的悲恋故事，但几乎不见被痛苦命运所击垮，从而声泪俱下的感伤。这部作品

所表现的，不如说是争夺日本桥头牌位置的两名美女艺伎——稻叶家的阿孝（淡岛千景饰）与泷家的清叶（山本富士子饰）——互相间的赌气。二人皆展示出不凡的气度。

二人共同喜欢上的年轻医学生葛木晋三（品川隆二饰）与其说是被捧在心口、需要仰视的恋人，倒不如说给人另一种印象——他不过是两个超级女性你争我夺的漂亮花瓶。这部电影很大程度上鲜明地突出了女性的艳丽，她们华丽的魅力与侠气让观众目不转睛，看得入迷。

阿孝因为得不到葛木的爱而发狂，清叶则因有主顾而无法与葛木结合。虽然如此，也不能说艺伎就是可悲的，而应该说正因为是艺伎，才会像这样一头栽进恋爱中，将自己的感情燃烧殆尽。这种盛大与壮丽，是规规矩矩的女性所无法效仿的。

阿孝曾经的主顾——现在落魄潦倒的赤熊（柳永二郎饰）将一把匕首摆在阿孝眼前时，阿孝豪气地露出背部痛快淋漓地说道："请用匕首刻上葛木晋三的名字，就算刻不了全名，至少一两个字我还是会忍下来的。"

正因为是艺伎才能为恋情的苦恼如此心醉神迷、烦闷不已。这是一个能让观众拍手叫好的精彩场面。

另一边，清叶与对葛木有大恩、之后却了无音信的姐姐长得

一模一样。因此，美男子葛木对清叶倾慕不已。

无法自由去爱的艺伎，在新派剧中注定是一种悲惨、阴暗的形象，但在市川昆的作品中则成了因男性的赞美之声而光芒四射的女性。因为过度赞美女性，年轻的美男子葛木踏上寻访姐姐的朝拜之旅；原本家财万贯，却为阿孝散尽钱财、衰败潦倒的男子赤熊，变得像乞丐一样吃着从熊皮里涌出的蛆虫，纵然如此他还是到处尾随阿孝，只求她再给自己一些温情。

显而易见的是，这部作品突破了新派剧套路——讲述艺伎们悲惨的身世，博取关注的眼泪，讲述女性赞美、女性礼赞的故事。由此，倒不如说男性是屈服的一方，仰视出色的女性。赤熊怪异的行为，可以视作女性崇拜意识下的受虐狂倾向。

花街柳巷的氛围自不用说，为了能透彻地、直率地、出色地展现女性，市川昆导演倾尽了全力。两大明星女演员——淡岛千景与山本富士子也完美地回应了这份期待。这是她们正值花期，身处巅峰状态的作品。当时还年轻的若尾文子陪衬两位明星，为她们增色添香。葛木这一角色则提拔了刚崭露头角的品川隆二来饰演，这部可以说也成了他的代表作。演赤熊的则是"新生新派"剧团的重要人物柳永二郎，他是深谙舞台新派演技的著名演员。

风俗在电影中的变形

> 在小巷的窄道里，趿低齿木屐
>
> 春色呀朦朦胧胧，庙会的日子

市川昆利用字幕将镜花擅长的七五调美文巧妙地导入，来描绘像画一样美的明治日本桥风景。有名的美人画家、风俗插画家岩田专太郎，则协助负责美术的柴田笃二担任色彩指导与时代考证的工作。

据这部作品的副导演增村保造说，市川昆无视熟稔明治风俗的工作人员的建议，不顾明治艺伎只穿朴素的小花纹图案的事实，拜托岩田专太郎设计华美的衣裳，让艺伎们身着大花样的、鲜艳颜色的撞色格纹和服。因为明治的日本桥大道铺满大粒沙子，所以负责置景的师傅搜集了很多大粒沙子，但是市川昆让他把铺好的大粒沙子全撤走了。

画面不可避免的会残留黑色的部分，市川昆制止摄影师想要打很多光的想法，而让那些部分保持全黑的样子。就这样，这种风俗化身为市川昆华丽的幻想世界彻底地站稳了脚跟。

在这部电影中，架在城河上的钢骨桥梁反复出现了无数次，男女邂逅的重要场面就在这座桥上上演，那就是明治的日本桥。

电影中的桥看上去很小是因为现实中的日本桥也不是很大，所以也说得过去。但是电影中桥上的行人极少，让人根本感觉不到这是东京的中心。不过这部电影中出现的几乎都是夜景，所以如果行人很多的话可能反而会显得奇怪。

船越英二饰演的巡警，经常在桥上巡逻，当他看见品川隆二饰演的主人公（葛木）在桥上伫立怀念失踪的姐姐时便上前盘问。赤熊吃手心的蛆虫时也是在这座桥上。

花街柳巷极度逼仄，拥挤不堪，排列着女主人公下榻的艺伎住所的窄巷也着实昏暗。市川昆在那里打上蓝色的光，酝酿出瘆人的氛围，仿佛悲恋的女主人公的灵魂一直在那儿阴魂不散一般。

成功主义与女性

虽然这个故事的女主人公是清叶与阿孝，但再三思索后，我觉得比起她们，失踪的葛木的姐姐才是真正的女主角吧？她没有在画面中登场过，但是她从主人公葛木那里得到了更深的思慕，甚至胜过清叶和阿孝。

为了让男性读书而牺牲自己的女性，与为了自己读书而牺牲女性、对此抱有强烈罪恶感的男性，这种男与女的组合正是泉镜花原作的新派剧中反复出现的悲恋浪漫的基本人物关系。这样的人物关系与东京也有着剪不断理还乱的关系。为什么呢？因为东京就是学术的中心地带。

日本明治时期后，在急速现代化的过程中，一种被称为"成功主义"的意识形态成了最大的推进力。

在明治维新终结江户时代前，人们被分为武士与武士之外的人。大家都接受了这种阶级划分，相信安分守己地过日子是最安全的，没有人指望要突破阶级的壁垒去获得成功。

然而，明治维新的成果就是废除了一直以来贯彻的阶级制度，大大改变了群众的心态。哪怕是庄稼人的孩子，只要足够聪明，好好学习，从好学校毕业，就有希望成为公务员，甚至是达官显贵。这种梦想点燃了人们的欲望。

最先集中性设立好学校的城市就是东京。自诩有才的外地年轻人纷纷以东京为目标。虽说如此，但就算真的有才华，也不是谁都能去东京学习的。

首先，大学对女性有很严重的歧视，不接受女学生。女性只要成为贤妻良母就好了，因此根本不需要什么高等教育——这种

想法在当时非常普遍，根深蒂固。被剥夺了通过学校获得成功机会的女性，只能在别处寻找自己的生存价值，那就是送自己所爱的男性去东京的学校，让他们出人头地。

另外，对明治时期的人来说，个人的成功也意味着家族名誉的提高。明治的女性哪怕自己没有机会学习，只要家里有一个男性成为高材生就好，因此也将自己的热情倾注在让男性去东京读书这件事上。

为了让男性出人头地，女性资助他们去东京

新派剧在明治中期成为现代剧的一种，因此在其中可以看到色彩浓厚的——作为明治时代精神的——成功主义，以及男女围绕成功主义的爱情纠葛。新派剧最具代表性的作家泉镜花的作品尤其如此。

在《白绢之瀑》中，于北陆一带巡演的水艺[1]人气表演者泷之白系，在金泽与一名青年相识，成为恋人。恋人说想去东京学习，白系就决定出学费资助他上京，并且还持续给他寄生活费。为了

1 水艺：一种用水表演的杂技。

恋人的生活费，她一直硬撑着，甚至向高利贷借了钱，又因为无法偿还遭遇了可怕的不幸，最终不得不杀了放贷人。

悲剧的是，为了审判不愿招认的白系，新上任的检察官从东京来到金泽，结果这个男人正是她筹学费资助的恋人。在男人劝她招认的谆谆教诲之下，她终于屈从，被判有罪后自杀。

虽然这是一出怎么看都觉得有太多刻意巧合的情节剧，但还是刻画了一种现实——就算女性为了男性的成功倾尽所有，男性也未必会回报曾经帮助自己的女性。从这个意味来看，可以说这部作品包含了对于明治成功主义的猛烈批判。

《白绢之瀑》不是以东京为舞台的故事，但是这部作品中有着一个重要的母题——为了让男性出人头地，女性资助他们去东京。在沟口健二导演的 1933 年的版本中有一个场面，白系（入江贵子饰）去东京探望恋人欣也（冈田时彦饰）。

最后，没有见到恋人的白系踏上回金泽的返程，那时欣也就在大宅邸的玄关旁的房间里。他成为了一名书生。

书生的街，东京

当时，学生是非常了不得的特权阶级。一边从事（公认的）

卑贱劳动一边上大学和专科学校，这种事情根本无法想象，学习所需的费用也不是靠这种劳动的酬劳就能负担得起的。

不过，也常有资本家和成功人士会出资供同乡的贫穷高材生学习，那些高材生往往会在出资者的家中住下。这些人被称为"书生"。

资本家可能有着自己的打算，比如招高材生为婿，或者让他们成为自己的部下。将无偿的善意作为自身义务的资本家寥寥无几。

在那样的家中，一般都有若干男仆、女佣，所以这些书生最初无需做家务杂活，只要负责一些诸如看门或者家教的工作就好，其余时间都可以专心学习。东京山手一带的豪宅区有许多这样的书生，每天梦想着出人头地。不过，进入大正、昭和时期后，这些书生大多沦为男仆。战争结束后，书生这一身份也彻底消失。

泉镜花原作的新派剧中，与为男性倾尽所有的女性这一母题并列，经历书生身份后的男性对恩人所抱持的情义也是一大要素。

《妇系图》——每次走过汤岛……

被反复拍成电影的《妇系图》以名为早濑主税的男性为主人

公，曾经是一名书生的他正开始步上辉煌的成功阶梯。

他是孤儿，在少年时代还当过小偷。有一次他在上野的闹市下手时，被住在真砂町（本乡）的德语学者逮住。这个被称为老师的人没有送他去警视厅，而是承担起了照顾他的责任。不久，改过自新的主税成了老师家的书生，上了大学，成为一名崭露头角的学者。

其实，主税有事瞒着真砂町的老师。他爱上了名为阿茑的艺伎，替她赎身后组成了家庭。

真砂町的老师知道真相后，以无法出人头地为由命令他和这名女子分手。恩人的命令绝对无法违背。不得已，他只能开口向她提出分手。这是新派剧有名的"汤岛境内的场景"。

在1942年牧野正博版的《妇系图》中，这对恋人由长谷川一夫和山田五十铃扮演；到了1955年衣笠贞之助导演的《妇系图·汤岛白梅》中，则改由鹤田浩二与山本富士子饰演。

对于主税的坦白，阿茑说出了那句名台词："分了吧，断了吧，这些话应该在我还是艺伎的时候说……"

面对阿茑的苦苦哀求，主税还是无法反抗对自己有大恩的老师，阿茑也不得不对这一现实低头。原作者泉镜花也曾有过相似经历，他的师傅尾崎红叶用同样的理由迫使他与曾是艺伎的女性

分手。

明明彼此相爱，根本没有分手的必要，这些顺从的男女是多么没有自己的主张呀，用今天的观点来看，这可能是令人无法忍受的老套别离。但是在许多新派剧由于过于老套而消失之后，《妇系图》依然能和《日本桥》并列，作为与歌舞伎经典比肩的杰作，直到现在也被保留在新派剧目之中。

我这么写并非是想说明，阿茑是因为觉得无法违背身份高贵的人才卑躬屈膝地服从权威。

她是感觉到，自己会因为当过艺伎这件事，被以真砂町的老师为代表的世间的"正经人"所轻蔑。为了拒绝这份轻蔑，分手也是一种选择。

如果阿茑心怀留恋地缠着主税，旁人肯定会觉得，阿茑是想要学者夫人的地位才不肯离开男人，果然是一个卖身女会干出来的事情，从而越发地蔑视她。与其忍受那种蔑视，还不如分开算了。这就是艺伎的骨气。

另外，对于阿茑心怀傲骨而主动抽身，主税也感到责任。他觉得既然要求阿茑做出那样的牺牲，那么自己也必须放弃出人头地的念想。这也是在向真砂町的老师展示男人的骨气——我才不是为了成功不择手段的人。

可能有人会觉得，既然愿意放弃出人头地的机会，那么一开始就不要分手，两个人一起私奔不就好了？然而，对于收养了曾是扒手的自己，甚至还供自己读书直到大学毕业的真砂町的老师，主税是无论如何都无法忤逆的。如果既要不忤逆老师的意思，又要证明二人的爱情是真爱，那么就只有这一条路可走了。

如果这一别离的悲哀只是单纯来自封建社会中弱者的卑躬屈膝，那么就不会一直具有让观众感动的力量了。在这部作品中，我们可以看到曾经的艺伎与扒手以一种悲哀的方式展示自己的骄傲。所谓"匹夫不可夺志也"。通过学习出人头地的思潮，成为日本现代化的原动力。这种思潮将下层阶级的人民也卷入其中，燃起他们心中的熊熊烈火。在两位主角的骄傲之中，刻印着竭尽全力投身这场思潮中的平民的悲壮，所以无法用伤感之情来概括。

《纸鹤阿千》——万世桥、神田明神

让我再向大家介绍一部泉镜花原作、沟口健二导演的电影吧，虽然这部并没有被改编成新派剧。

最初的场面发生在万世桥站。现在位于被神田站、御茶水站、秋叶原站这三个车站围起来的三角地带中的万世桥一带，坐落着

铁道博物馆。这里曾经有过这么一站。在站台上，有许多乘客一边淋雨，一边等车。

一个女人坐在站台的候车室里，她的眼中闪着异样的光，不久就发起了疯。正好在场、偶然目睹此情此景的东京帝国大学（现东京大学）的教授将她带去位于本乡的帝大医院，并安排她入院。

女人名叫阿千，是一个不好惹的女流氓。原本是妓女，后来和恶棍联手，先佯装被卖到青楼，再在恶棍的引导下逃跑，由此赚取预付款。

某一天，阿千和往常一样悄悄逃跑，途中却偶然在神田明神救助了想要在树上吊死的少年。名为宗吉的少年一心求学，从乡下来到东京，结果发现别谈读书了，连生活都无法维持，陷入绝望的他于是试图结束自己的生命。

阿千鼓励宗吉，暂时让他加入恶棍组织一起混日子，然而宗吉却被恶棍们虐待，于是阿千又心生同情，带着宗吉一起脱离了组织。两个人在与本乡相近的地方租了一间小房子，一起合住。简直像一对新婚夫妇，同时又似姐弟。

她供他上夜校，自己则时常在少年不知情的情况下卖身，甚至为了赚钱还干起了"摸枕头"（趁对方睡着时偷窃贵重物品）的

勾当。

后来某天，阿千因为摸枕头被警察逮捕了。就在她要被警察带走的时候，少年回来了。面对又惊又悲的少年，字幕打出了阿千不做任何辩解的台词。

"小宗，早饭我买了炖菜，放在那个有盖的碗里，和红生姜一起用纸遮上啦。"

少年想要追上被带走的阿千，却被从旁突然驶来的人力车撞伤。坐在那辆人力车上的人是东京帝国大学医学部的教授。因缘际会，教授收养了少年。少年按照新派剧的惯例，经历从书生到学生，然后去欧洲留学的流程，最后回国成为崭露头角的医学学者。这样的他在万事桥站的站台上偶遇了发疯的阿千。

已经成为母校教授的宗吉，在帝大医院照料阿千。对于已经认不出自己的阿千，宗吉一次又一次地表达感谢，他不知道该怎么道歉才好，只是愣愣地呆立不动。

如此这般，这部电影也讲述了典型的故事——为了让男性通过学习迈向成功，女性们付出了多么壮烈且得不到回报的牺牲。泉镜花以东京帝国大学所在的本乡为中心，在汤岛、神田，甚至是日本桥一带的各地区中，用七五调的美文铭刻了幽怨的纪念碑。

明治本乡的街道——《雁》

不过，《纸鹤阿千》（1935）的电影版是在京都的摄影棚里拍的，这部电影中出现的所有场景，哪怕是外景，也都不是实地取景。

如果想要在电影中品味明治时期这一带的真正氛围，那么就不应该去看新派剧改编的电影。我推荐大家去看于1953年改编自森鸥外小说、由丰田四郎导演的电影——《雁》。

虽然这部电影几乎都用置景拍就，但是两位电影美术的名匠——伊藤熹朔、木村威夫非常细致地研究了当时的资料，殚精竭虑地再现了从本乡的东京帝国大学至上野的池之端一带的街道，堪称电影美术的杰作。

打通两个摄影棚制作而成的、绵延不绝的坡道也别有风味，学生住宿、高利贷店以及妾室所住的外宅等，一栋栋的建筑也活灵活现，让人感到一种无法言说的怀旧之情。

这部电影讲述一个悲惨的故事：高利贷放贷者的妾室（高峰秀子饰）住在那条坡道上，她爱慕着每天路过那条坡道的帝大医学部学生（芥川比吕志饰），但是芥川却把握住去德国留学的机

会，毫不留恋地就走了。

一边，怀抱（被有学问的男性所拯救的）虚幻梦想的女性，为了让男性求学而自我牺牲；另一边，没能实现那种梦想的女性，将她们自己的传说镌刻在大街小巷。这个城市的阴影因此越发幽深了，对于这样的街道风景，我们也逐渐见怪不怪。

3 废墟之城东京——从残垣断壁出发

《东京五人男》——废墟城市的喜剧

斋藤寅次郎导演的东宝电影《东京五人男》制作于 1945 年，即战败那年的年末，并作为贺岁片于 1946 年上映。

斋藤导演在默片时代末期，也就是 1930 年左右，在松竹制作了大量闹剧、喜剧，其异想天开的噱头和一气呵成、笑翻观众的蓬勃朝气，使他被奉为"喜剧之神"。但是进入有声电影时代后，虽然他依然大量制作喜剧，但都是些仅仅让喜剧演员到处乱窜的作品，并没有让人感受到特别的才气，评论家们也因此逐渐淡忘了他。

然而，在他那进入有声电影时代后的漫长职业生涯中，只有

这部《东京五人男》会随着时代不断地进步而越加散发出特别的光辉，我认为这部作品可能会再次进入评论家的视野。

为什么这么说呢？因为这部作品正面描绘了在战争中化为废墟的东京，这是非常稀有的。作品中有着无法再现，也绝不能再现的风景。

太平洋战争末期，美军发动空袭，淹没在火海的东京化作一望无际的废墟。由木头与纸建造的家宅在燃烧弹的地毯式轰炸中熊熊燃烧，之后只剩下混凝土地基和烧掉一半的庭院树木。原本是大商店的地方只剩下保险柜。

那种情景在新闻电影中偶尔可见，但在剧情电影中却全无踪影。在战争时期，电影被视为鼓舞士气的道具，或是纯粹的娱乐。火海废墟的画面有着挫败国民士气的风险，因此当局非常忌惮这种画面的特意展示。

《东京五人男》的主演有喜剧大明星古川绿波、漫才人气搭档中的横山烟囱、花菱走板子[1]、因讽刺社会的歌谣漫谈"无忧节"[2]而知名后当选为艺人议员先锋的石田一松，以及落语家柳家权太楼。

1　据说花菱走板子（花菱アチャコ）的艺名来源是因为花菱不擅长敲梆子，故在此意译为走板子。

2　歌谣漫谈是一种边弹、边唱、边演的表演形式。"无忧节"（のんき節）于大正初期开始流行，在每首歌结尾都要说一句"哈哈，真是无忧无虑呢"。

玉川线、井之头线沿线一带的棚屋街

第一个场景发生在前往东京的拥挤不堪的列车上。在满塞着复员兵和出去采购的人的客车中有五个人。征用这五人的飞机工厂解散后，他们踏上了回东京的归途。

此时的东京是一片燃烧殆尽的荒原。听说这部电影是在涩谷到当时西边的玉川线沿线，或者井之头沿线的目黑区、世田谷区一带拍摄。五人各自回到自己的家——已经被烧成废墟的棚屋。

所谓棚屋，就是用现成的零碎木板和白铁皮板拼凑而成，用来暂时对付一下的小屋子，也经常被用作防空壕。

因为一直以来杳无音信，所以五个男人的妻子都以为自己的丈夫已经死了，看到他们活着回来时又惊又喜，赶紧将他们迎入棚屋。结果看到丈夫们手里连一件像样的行李都没有，又愤怒地将他们扫地出门。

当时，国内军队解散之后，士兵们瓜分了军用粮食和衣物，回老家的时候能扛多少就扛多少，让许多忍饥挨饿的人们羡慕不已。这个情节就是对这种现象的讽刺。

五个人在废墟的小山岗聚集，一边眺望烧成一片废墟的荒野，

一边发誓："我们一定要凭自己的力量复兴这个街区。"

拥挤不堪的都电[1]行驶在废墟市区上

这五个人各自找到了工作。

花菱走板子饰演的是都电的驾驶员，横山烟囱饰演乘务员。两个人负责的电车，载着挤满车厢的乘客行驶在废墟（字面意思）的市区之中。这种光景在当时看来很常见，但从现在的角度来看，简直就像在做白日梦一样异常。路上几乎没有行人和汽车，不管到哪儿都是废墟。

电车停下的时候，一个乘客叫喊起来："啊，谁在我睡着的时候偷了我的鞋！"他无计可施，只能光着脚下车。和他一起下车的另一名乘客，瞄了眼他扛在肩上的帆布袋，说："你的糙米都变得雪白了！"

大家在过于饱和的车厢中挤来挤去，连糙米都因此被磨成精白米了。当时的配给所是不提供白米的，如果想吃白米，就要自己把米倒入容量一升的瓶子里，用棒子舂米。

1　都电："东京都电车"的简称，东京都交通局所经营的路面电车。

不管哪个段子都非常纯熟，是原喜剧之神斋藤寅次郎在这千载一遇的时代中久违的重磅出击。与其说这些段子很古怪，倒不如说它们只是稍微夸张了一下现实罢了，有一种奇妙的真实感。因此，让人感觉像是一场白日梦。

配给所的存在

石田一松饰演的角色成了配给所的职员。从太平洋战争时期开始，粮食、衣物，以及其他生活必需的物资几乎都采取配给制。石田的职责就是计量食物等物资，并且发给排长队来取配给品的人们。

目之所及皆是火灾后的废墟，除了棚屋以外，没有任何像样的住宅。然而只有配给所前有许多人排着队，这风景太过异样，简直就像白日梦似的。由于政府机关的失职，配给出现了延滞。对此石田一松愤慨不已，痛斥政府机关的官僚主义。

有一个婆婆为了生病的孙子，来领取特别配给的奶粉。然而配给所所长却只是机械地重复告知，领取特别配给需要医生、居民小组长、警察，等等的盖章。

婆婆无法理解所长冷淡的说明，眼看着就要走投无路，这

时石田一松爽快地将奶粉递给婆婆，丢下一句"我会负责盖章的"，便蹬上自行车冲了出去。他经过断壁残垣的街道，也经过各种各样的政府机关。然而他拜访的所有政府机关都在开会中，开会中……

于是石田一松一边骑行，一边哼唱："开会，开会，现在流行开会。为了开会而开会。下一场会又将在哪儿开呢，今天也要开会呢。哈哈，真是无忧无虑。"

去农家采购

古川绿波饰演的角色是一个上班族。为了给被疏散到乡下的儿子送粮食，他上近郊的农村去采购。绿波到了某个农家，请求对方无论如何卖给他一些粮食，结果农家主人穿着晨礼服，戴着圆顶硬礼帽，挑着肥料桶站在田里。

饰演农民的是很有人气的丑角高濑实乘，他因为很擅长说"那个呀，这位大叔，这俺可做不到呀！"这种怪里怪气的台词，而被取了"那个呀大叔"的爱称。

当时都市近郊的农家，经常会和来自都市的买家交易，用农作物换上好的衣物。这个场景就是在讽刺这种现象。

绿波献上自己的手表后，大叔卷起自己的袖子给绿波看。他的手腕上已经戴着三块手表了，而且筐子里哗啦哗啦还有别的手表。那个农家的屋子里放置着一台钢琴，孩子坐在钢琴上正用脚敲着键盘。

绿波没办法，只能去别的农家。另一家庄稼人十分亲切，听说绿波是为了疏散的孩子奔走，二话不说就装满了两个草包的红薯让绿波拿着，顺带着还送了一袋蔬菜挂在绿波脖子上。绿波感激涕零。这一场面反映了当时都市人的愿望。

疏散结束，迎接归来的孩子们

某一天，绿波的儿子结束学童疏散，从乡下回到东京。绿波去私营铁路的车站接儿子，那个车站简直像是乡下的小站一般。电车到站，孩子们全部下车后，还必须在站前列上一会儿队，聆听老师的训辞。

战争时期，人们动不动就被排成队列，接受训话。那都是些冗长得要命的老调重弹。这种坏习惯居然一直延续到战后，为了讽刺这种现象，这个场景中的台词被消音，转而配上麻雀的鸣啭声。

绿波都等累了，坐下后就这样睡着了。这里是一个喜剧性的

梗，因为那会儿谁都穿不上高级的衣服，所以可以若无其事地在路边坐下。可以说，这是全国人民集体嬉皮的时代。在绿波打盹的时候，人们渐渐离去，只剩下一个孩子跑到醒来的绿波面前。终于到了感动人心的相逢时刻。

官老爷也好，我们也好，进了浴池大家都赤裸裸

下一个场面是这部电影中最感动人心的名场面。夜晚月下，废墟山岗上安设着铁桶做的露天浴池，这对父子全身都泡在里头。

听说这个场景是在涩谷的道玄坂上方一带拍摄的，所以从坡道的上方看出去，能看到远处零星散布着烧剩下的家宅、棚屋的光亮。

> 官老爷也好，我们也好
>
> 进了浴池大家都赤裸裸
>
> 无拘无束把刀扔掉
>
> 脑中浮现一首歌谣（在此转调）
>
> 就算狭窄那也是我的家呀
>
> （《我的蓝天》）

古川绿波是很擅长表现这种滑稽歌曲的喜剧演员，虽然他有着相当甜美的歌声，但他给我留下的最深印象就是这首歌。

我记得我是在没有座位的电影院站着看完这部电影的。用来造椅子的铁都在战争末期被上缴了。

那时的我刚离开少年飞行队回到自己的家乡，还没有找到工作，每天游手好闲。

战败后，我被美军指导下的 NHK 电台狠狠地灌输了一通批判军国主义、启蒙民主主义的内容，虽然有所动摇，但曾被军国主义彻底洗脑的我依然感觉民主主义不是什么好东西。然而，当我看到这个场面时，冷不防地被一种"输了其实是好事"的心绪侵袭了。

从战火中幸存下来的父子在火后废墟的露天浴池中挨着身子微笑的场景，让我沉浸在哀伤之中。当我陶醉在古川绿波的美妙歌声中时，名诗"国破山河在"悲切地掠过我的脑海，我心中涌上"哪怕输了战争，只要和平就好"的念头。激动的战栗之中，我想起"官老爷也好，我们也好，进了浴池大家都赤裸裸"，突然觉得这句歌词就像是在歌唱民主主义的平等。在我漫长的观影历

史中，这是值得被铭记的瞬间。

国民酒馆与甲醇

柳家权太楼饰演的角色在国民酒馆工作。

什么是国民酒馆呢？因为当时连酒也是配给制的，所以在酒馆喝酒也需要票子。大家手持酒票，去挂有"国民酒馆"看板的、比棚屋稍许好些的酒馆小屋排队喝酒。

权太楼尽量做到公平公正地服务所有人，店长却是一个坏家伙，会把一部分黑市掮客和配给所所长带到别室让他们喝个痛快，对付一般人则很快关门赶客。

这群坏人稀里糊涂地喝到甲醇，结果脖子都歪了。在那个时代，常常能看到有人把药用甲醇当酒喝，最后失明的新闻。

台风过后的市民集会

秋天，台风来袭。五个伙伴互帮互助，一起守护彼此的家，然而绿波的家最终还是被洪水冲走了。次日清晨，绿波和儿子把他们的家什搬到排子车上，运回原本的地方。总之，那是真正的

狗窝[1]一般的家。

这场大雨让在军需工厂解散后带回大量生活必需物资的原社长、倒卖配给品的配给所长，以及他们手下的黑市贩子们惶恐不已。因为大雨流入了他们掩藏物资的防空壕，一直被用作仓库的防空壕再也藏不住了。五个男人齐心协力制住这些坏蛋，把防空壕里的物资分发给抢救物资的人们。

台风过后，大家在放晴的火后荒野召开市民集会，讨论该如何重建大家的街区，该如何捱过饥饿。

石田一松担任议长，另外四人担任参谋，他们领导的集会最后演变成一场游行，大家举着标语牌游走在看起来像是世田谷路一带的大道上。他们呼吁，应该将原飞机公司社长的宅邸遗址无偿提供出来作为农业用地。

火后废墟中的战后民主主义

在这部电影被制作的时代，日本的电影制作被占领军的电影戏剧科科长戴维·孔德监管。他被称为共产主义者，并积极指挥

1 原文直译是"兔笼"，形容又小又破的家宅，在中文语境里"狗窝"一词更符合这一比喻。

日本的电影人制作民主主义启蒙电影。《东京五人男》就是在孔德的指导下制作的作品之一，孔德自己也对这一指导结果十分满意。

我感觉最后的市民集会与游行示威完全体现了孔德的要求。从防空壕中的黑市物资事件到结局，怎么看都弥漫着宣传电影的气息，让人感到无趣。然而这部电影生动描写了战败那年秋天东京的真实风景，这一部分是很出色的。

战败翌年，被疏散到外地去的人陆续回到东京，虽说只是简易房，但大家急速地建起了家宅，火后的废墟很快被覆盖，因此，大面积的火后废墟也渐渐从电影中消失。

不仅如此，当时的日本电影本来就极少走现实主义的路子，因此几乎没有电影特意展示因战争而荒芜的东京实景。哪怕是斋藤寅次郎，也只导演了这一部精心表现大量废墟的电影。

关于这一点，在欧洲，尤其是意大利，收拾和重建废墟都绝非易事。因此，战争结束后这些废墟也存续了一段时间，关于废墟之城的电影也被大量制作。

积极拍摄废墟的意大利电影

第二次世界大战刚一结束，意大利就因一系列电影而闻名，

这些电影大胆地将镜头对准战后荒芜的世间百态。因此，当时的意大利电影生动而真实地捕捉到战后不久的社会生活。这些作品被称为意大利新现实主义电影。

这完全是因为在战争末期，意大利掀起了大范围的抵抗运动，然而日本和德国却没有。

意大利比日本早两年向反法西斯同盟国投降，于是，昨天为止还是盟军的德国军队立刻就占领了意大利全国，随之施行暴政。那之后的一年有余，在同盟国军队赶来击破德军之前，意大利的许多民众抛头颅、洒热血，展开对抗德军的抵抗运动。

虽然在墨索里尼领导的法西斯政权之下，意大利的电影人曾大量制作法西斯主义宣传电影，但是在抵抗运动期间，大家又转向反法西斯主义，并翘首以盼来自同盟国军队的解救。

意大利一被解放，他们就积极地举起摄影机冲上了净是废墟的街头，为了自豪地记录自己的英勇抵抗，为了描绘让人不得不奋起反抗的德军的非人道行为，为了刻画因自身法西斯主义的罪愆而化为废墟的母国，以及最重要的，为了向哪怕境遇悲惨也要坚强生活的同胞们表明民族性的共鸣。

《擦鞋童》（1946），《偷自行车的人》（1948），《罗马，不设防的城市》（1945），《战火》（1946）等，都是刻画战时、战后罗马街

景的杰作。它们并非单纯地旁观那些为了生活苦苦挣扎的人们，还从另一视点赞美经受苦难的同胞。因此，虽说这些电影表现了战败国的风景，但其中丝毫没有自惭形秽，反而透着一股光明磊落，仿佛一幅幅以受难为主题的宗教画。

抵抗运动与现实主义

在日本没有抵抗运动。直到日本战败，电影人也一直在制作协助宣扬军国主义的电影。战争结束后，他们的当务之急是烧毁、丢弃自己协助战争的证据——电影胶片，来推卸自己的战争责任。美军登陆后，他们又为拍什么样的电影才能获得美军许可而伤透脑筋。要记录战时战后民众的苦难，要带上摄影机去街头——像这些积极行为他们根本想都没想过，更别提去做了。因为描写战争的惨祸，就是在描写他们自己的罪愆。

最多也就是新闻电影的摄影师为了记录广岛和长崎的受灾情况而出动。

日本的电影人想到的，首先是逃避现实的、温和的娱乐电影，然后就是在占领军的命令下不情不愿制作的、脱离实际的民主主义启蒙电影。不管哪种，都不是直视现实的类型，而是在脑中胡

编乱造的东西，且多半是棚拍。

虽说如此，拍电影不能只有布景。不管怎样的电影，多少会有外景摄影的部分。当时，只要踏出被称为造梦厂的制片厂一步，就会看到铺天盖地、无边无际的战败现实。这种现实必然会渗透到电影胶片中。

《美好的星期天》——废墟时代的青春像

黑泽明导演的《美好的星期天》(1947)是一部例外之作，它以纪录片式的现实主义生动地描绘了战后的东京。

故事讲述一对贫穷的恋人在东京约会一天。他们遭遇各种各样的困难与打击，最后还是找回了一线希望。

这部电影被制作时，制片厂同时有好几部电影一起开拍，因为摄影棚不够，所以希望黑泽明的这部作品可以全用外景拍摄。

黑泽明由此燃起野心——既然如此，那就用纪录片式的笔触去拍。如果成功的话，也许就能成为匹敌意大利新现实主义的日本新现实主义电影。

但是，拍摄开始后，从一般演员被提拔为主角的饰演者沼崎勋，在外景的人群之中总是怯场，令摄影无法顺利进行。听说，

剧组匆忙地将许多场景硬是塞进布景里去拍，导致纪录片风格也行不通了。

即使如此，也依然有几个场景是外景拍摄，可以从中看到东京的街头。最初车站的场景是新宿的小田急线。两个人走在人群之中的几个场面都是在新宿，上野公园的动物园也出现了。但很多场景任怎么看都是布景，远远无法鲜明生动地描绘战后的东京。

露天音乐厅的架空——《未完成交响曲》[1]

不过，虽然是布景拍摄，但露天音乐厅的场面作为那个时代的青春象征，依然值得被传颂。

反复经历悲惨遭遇的年轻情侣，终于重新振作，在深夜的公园散步，走到了没有人烟的露天音乐厅。男子说，如果自己登上舞台，挥舞指挥棒的话，他想象中的《未完成交响曲》就会响彻这个音乐厅。

女子赞成。他登上舞台，一做出挥舞指挥棒的手势，她就开

[1] 指奥地利作曲家弗朗茨·舒伯特的作品 b 小调第八交响曲《未完成》(*Schubert Symphony No.8 in b minor D.759*)。

始拍手。随后男子在寒风中呆立不动，一边说着"还是不行呀"，一边想要放弃。就在此时，女子突然站起身来，真情实感、一本正经地大叫道："各位来宾！拜托了！请一定要为他鼓掌！"摄影机对准她的正面。

她直视着摄影机镜头，接着说："为了容易气馁、容易别扭、贫穷的恋人们，请求大家，用你们温暖的心为我们声援吧！"

也就是说，她通过摄影机呼唤看这部电影的观众鼓掌。随后，某处开始传来鼓掌的声音，男子也再次下定决心，重新拿起指挥棒，挥舞起来。于是，听，不知从何处，真的响起了《未完成交响曲》。

黑泽明似乎期待着，在电影院放到这个场面时，观众席真的可以响起掌声。

这部电影首映时我就去看了，在我看的时候，电影院没有任何人鼓掌。就连我也没能鼓掌。

听说在所有电影院都是这种情况，所以黑泽明非常失望。当时也有评论写道，"因此，这部电影是失败的"。但是，那究竟能称之为失败吗？我持反对意见。

大家没有鼓掌，是因为无法做到乐观与狂热。哪怕被要求鼓掌，也无法饶有趣味地鼓掌。因为这是一部渗透着战后磨难与痛

苦的电影，所以在看这部电影时，大家的心情都无法放松下来。即使被那样动员，最终也还是无法鼓掌——反而是这种非常沉重的心境留下了余味。

因此，直到现在，当我走过日比谷公园一带，偶然注意到露天音乐厅的存在时，都会想起自己没能在那部电影的那个场面鼓掌的事。

我总想着当时应该鼓掌，因为自己也和那对情侣一样，一路走来都拼了命地努力。那个时候，与其说是害羞，倒不如说是因为自己太过感同身受，才没能鼓掌。不过，今后我应该能从容地鼓掌了吧。

最终，战后的日本电影没有像意大利的新现实主义电影一样，用纪录片式的笔触描绘东京，而是以一种不尽相同的方式，表现战后东京的痛苦。

《长屋绅士录》

比如，小津安二郎从新加坡的俘虏营复员回国后导演的第一部战后电影《长屋绅士录》就是这样的作品。

小津导演在战前非常擅长刻画下町的人情，这部作品堪称这

种题材的战后版。以东京某处的下町一隅为舞台，住在那儿的平民，左邻右舍之间的交往十分亲密，大家都非常看重从以前就结下的交情。他们中的一人是街头算命师，从熙熙攘攘的上野公园捡回一个迷路的孩子，要由谁来照顾孩子呢？表现人情世故的故事就从这里开始。

如果这个走丢的孩子是当时在闹市常见的战争孤儿、流浪儿，那么这部电影就成了探究战败现实的作品了。但是小津慎重地避开了这种做法，而是选择不在电影中表现活生生的现实。那个孩子到底只是走丢了而已，最后由搜寻他的父亲领回。

小津同样慎重地从这部作品中，排除了空袭对下町造成的毁灭，以及一个现实——因疏散带来的人口移动，平民区邻里社会已经发生大幅度的变化。

呈现在电影中的净是一如既往亲密的邻里社会——大家都能互相接住彼此的梗，邻里之间比亲戚还要热络，亲昵地互相串门。这简直就像在说，就算输了战争，人情绝不会改变，贯彻了小津战前作品的风格。

然而，哪怕是如此坚定守护战前下町的电影，也有不得不展现街道外景的时候。

幸存于布景之中的下町

除了极少数场面，摄影机几乎没有离开过这间长屋。令人惊讶的是，在这些场面中同样出现了铺天盖地的火后废墟，对面可以看到造型特别的筑地本愿寺佛堂。

小津风格的趣味在于，用布景打造一个所有角落都井然有序的下町，然而这种下町风景与荒凉、现实的火后废墟迥然不同，两者的画风可谓水油不溶。小津是一个完美主义者，所有画面都要用规定的格调整顿到完美为止，因此废墟画面带来了非常不同的印象，甚至让人怀疑这不是小津的作品。

几乎所有的小津作品都被赞扬声包围，而《长屋绅士录》例外地被认为是少有的失败之作。当时的评论家给出的理由是，这部作品没有反映任何战败的现实，只是一味地怀念过往的风土人情。

在我看来，这一场面中废墟外景的悲惨现实，顿时让被人工制造出来的、布景中的下町变得像乌托邦一样，这才是这部作品真正的价值吧。正因为现实如此，才越加要美化记忆中的下町，想要按照一如既往的小津风格来拍。想象着小津或许也怀抱这样

的愿望，我为此感动不已。不过，我的意见可能也是情人眼里出西施。

《风中的母鸡》——月岛与隅田川

小津在下一部作品《风中的母鸡》(1948)中，虽然没有刻意展现废墟风景，但是更痛彻地切入了战后的现实。

在这部电影中，田中绢代所饰演的女主人公是一名主妇，朴素地生活在东京某处的边郊。她的丈夫出征了，到现在也没回来。

某天，孩子因急病入院，需要一大笔钱。迫不得已，主妇答应了别人的邀请，仅此一次地卖了身。那之后丈夫复员归来，听了妻子的自白。

佐野周二饰演的丈夫，承认妻子这么做有着迫不得已的内情。但是不管他如何努力，都无法释怀。于是，郁郁寡欢的丈夫去了月岛的情人旅馆——妻子之前卖身的地方。

那个情人旅馆在一条弄堂里，那片地区非常偏远荒凉。他在那儿叫了一个年轻女子，但只是和她说了会儿话，就给钱走人了，随后漫无目的地游荡在隅田川河畔的空地上。刚才在情人旅馆遇到的年轻女子也来到这里，准备吃盒饭。

她说，她去卖身的时候总是自己从家里带盒饭，因为她讨厌一整天都呆在情人旅馆里，想着至少在午饭时间稍微逃离一会儿，所以总是独自来到隅田川河畔吃饭。虽然她是一个靠卖身维生的女子，但怎么看都像是普通的女性一般，言行举止一点也不放荡。

两个人在那儿漫无边际地扯着闲话。他对她说，他会帮她找些正经的活儿干，然后两个人就分别了。对面的河面上，一艘小汽艇悠闲地驶过。

在隅田川河畔吃盒饭

这并非特别的美丽景致，倒不如说寒酸破败又空无一物，甚至也不是因战争而颓败的街景。然而在我看来，哪怕放在小津所有的名场面之中去看，这也是最令人难以忘怀的美景之一。这个场景美就美在，可以让我们感受到战败所有的痛苦都在此被凝缩并结晶。

那隅田川的水流与小汽艇可真棒呀。当然，景色自身不可能有任何情感。这取决于观者以何种情绪去看，才会对这样的景色饱含深情。

那时候的东京，有很多可以让大家吃盒饭的空地，可能也有

隅田川河畔那样的地方，它们能给人一种野餐的氛围。那会儿的水应该也没有现在这么脏吧。至少在吃盒饭的时候想去河畔的空地，女孩一直如此坚持着，仿佛将这种执念视为一种证据，来证明自己并非真正的妓女。在彼时彼地，有着那样的女孩，这就是当时东京的风土人情。

身处人群之中的孤独；故作洒脱的自由；孤独者的邂逅与礼貌的道别。就像谣曲 [1]《隅田川》中写的那样，人们总为自己的失去而哀叹。一直以来，隅田川都默默地包容着这些人的叹息。

1　谣曲：能剧的脚本。

第三章 山手与下町

——东京的都市构造与性格

松竹风格的下町人情文化

在第二次世界大战前，山手与下町这两个词，是区分东京中心区域的两大概念。而在中心区域之外有边郊，甚至有乡下，也就是郊外，以及近郊的小街区。

所谓山手，主要指江户时期许多大名和旗本的大宅邸集中的地区，高地很多，大概位于现在东京的西侧——本乡、小石川、牛迁、麴町、赤坂、麻布一带。明治之后，许多官吏与学者开始代替武士居住于此。

与此相对，下町大致位于东京的东侧——神田、浅草、日本

桥、京桥、本所、深川一带，地势较低，在江户时期，住在这里的都是商人与手艺人。

日本桥一带有许多富商，因此下町这个词本来并没有"贫民街区"的意思。只不过，官吏阶层从武士阶层那儿继承了权威主义，而山手又成为了这种文化的据点；反之，下町则维持着更有人情味的丰富文化。

20世纪20年代后半至30年代，有一批导演活跃于松竹蒲田制片厂和之后的松竹大船制片厂，从而创造出被称为"蒲田调"和"大船调"的流派。

其中最具权威的人物是岛津保次郎、五所平之助及小津安二郎。他们分别出生、成长于神田、日本桥、深川，这些地区自江户时代以来一直浸润在下町文化之中。而且，他们都是资产阶级商人的儿子。

由他们主导创造的蒲田调与大船调，擅长表现都市中家人、亲戚与地域社会中那纤细文雅的人情味，这并非偶然。

他们讨厌小题大做的道德主义式的主题，偏好若无其事的幽默与哀婉；他们认为非常戏剧化的纠葛庸俗，对此敬谢不敏，喜欢那种他们认为称得上"粹"的故事——善意的人们之间因少许误解而产生纠纷，这些纠纷由富含智慧的人们巧妙解决。

五所平之助于 1936 年（昭和十一年）导演的《朦胧月夜的女人》讲述了这样一个故事：年轻人不顾后果的爱导致了悲剧，而深深理解年轻人的成人亲戚们则试图拯救他们。这部作品与山手式的权威主义道德对立，提炼了下町人情文化的观念。

小津安二郎的《心血来潮》（1933）讲述了更加贫穷的劳动者阶级的故事。这部作品对下町的描绘也似曾相识，住在那儿的人们总是一边说着机灵话，一边爽快地互帮互助，富含人情味，且通晓人情世故。

建设第二个下町的梦想——小市民电影

现实中的东京下町，是否真的有人情如此浓厚的地域社会文化呢？这个我也不知道。在 1923 年（大正十二年）的关东大地震中，下町的大部分都被烧毁了，虽然在那之后又被重建，但是江户时期以来下町文化的韵味很有可能已经遗失了。

五所平之助与小津安二郎从同时代的美国电影那儿学到许多都市的神髓与高雅的笔触。特别是恩斯特·刘别谦（Ernst Lubitsch）的电影——他在当时的美国电影中创建了精巧优雅的流派——堪称他们的教科书。

他们明明是在再现遗失的下町居民的举手投足，却以纽约、维也纳及巴黎人时髦的举止为范本。

他们出生于下町，但自从涉足电影行业，就不一定住在下町，也不一定住在山手。

制片厂所在的蒲田当时还位于靠近东京南端乡下的边郊，是一条工厂街。在其附近，郊外的新兴住宅持续发展。

他们几乎都住在那一带，并且在20世纪30年代积极地制作了许多刻画住在其附近住宅地的上班族家庭生活的电影。这就是在电影史上被称为"小市民电影"的一系列作品。

在附近净是丛生的杂草，如野地一样的地方，到处都是住宅——这样的风景成为《夫人与老婆》（五所平之助，1931）与《隔壁的八重》（岛津保次郎，1934）的主要舞台。蒲田附近的住宅地，比如目蒲线与池上线沿线一带，正在渐渐成为郊外住宅地。

这两部作品都欣慰地刻画了相邻的两家人之间所产生的、邻居应有的亲密交往。

那里依然净是空地，还没有形成街区，但是如果那里的人家——以这些作品所描绘的、亲密的邻里关系网不断扩张的形式——继续增多的话，大概能够成为第二个下町吧，这两部作品

让我们抱以这样的乐观期待。

新兴住宅地与上班族

然而，1932 年（昭和七年）小津安二郎导演的《我出生了，但……》与 1939 年（昭和十四年）岛津保次郎导演的《哥哥与他的妹妹》虽然同样描绘新兴住宅地的上班族家庭，但与上述电影有着细微差别。

《我出生了，但……》的主人公是一位父亲，他有两个正在上小学的儿子，为了讨好公司高层搬到了高层家的附近。然而，儿子们指责他对上司阿谀奉承时的可悲嘴脸，这让他十分困窘。

在《哥哥与他的妹妹》中，上班族的哥哥经常被公司高层叫到家里去下围棋，因此被公司同事责难是在讨好上司。最后生气的哥哥揍了同事一顿，辞了职，和妹妹一起去中国寻找新工作。

看来，这个郊外的新兴住宅地很难像过去传统的下町文化圈一般，通过人情与巧妙的插科打诨联结，形成有团结力的地域社会。

在太平洋战争时期，日本政府为了掌控都市住宅地的居民生

活，让每十间左右的住宅组成居民小组，并以此为单位，进行粮食等物资配给、防空演习等训练。

岛津保次郎导演生涯中的遗作是由东宝于战争末期的 1944 年制作的《日常的战争》，有些曾是郊外住宅地的区域之后变成了住宅密集地，这部作品就表现了这种地区中的居民小组。

因为在那个时期，几乎只能制作战争助力电影，所以这部作品最终也只能描写居民小组的帮助。但这部作品已不似曾经的下町题材电影，邻居之间互相开着有趣的玩笑，营造自然亲密感的状态。

这些没必要就不交流的邻居，在战火扩大的状况中，因为国家的要求而不得不互相重新认识邻里关系。

去往传说中古老美好的世界

就这样，作为美好的人情街所存在的旧东京的下町印象，在 20 世纪 30 年代后逐渐化为过去的遥远传说。

1937 年岛津保次郎导演的《浅草之灯》，描绘了过去下町最大的闹市浅草剧场街被关东大地震毁灭前的繁华，并赞美了那里的艺人们充满人情味的团结力。

更有 1938 年成濑巳喜男导演在东宝制作的《鹤八鹤次郎》，这部作品美好地刻画了 20 世纪初下町曲艺演员的人情，是怀旧风的电影杰作。

成濑是东京四谷手艺人的孩子，是作为岛津、五所、小津等人的后辈在蒲田制片厂学习的导演。

庸俗与粗鲁进军东京

松竹蒲田制片厂，或者说是出身于那里的人们，通过电影将古老下町刻画为美好传说，并且站在现实主义的立场直视郊外住宅地上班族的生活。与此同时，日活多摩川制片厂也有自己的流派，且有着能与蒲田调匹敌的名声。

其领军人物是内田吐梦和田坂具隆。前者是冈山市出身；后者是广岛县出身，并在京都长大。

两名导演的老家都不是东京，内田吐梦的《大地》(1939) 描绘了关东北部的农村，田坂具隆的《路边的石头》(1938) 也以关东北部的外地城市为舞台。在二人的作品中，有很多代表作不以东京，而是以外地为主题。

虽说如此，因为过半数的现代电影都以东京为舞台，所以他

们也时不时地描绘着东京的生活。但两人对于下町人们知趣的举止与幽默的对话几乎毫无兴趣。

在内田吐梦导演的《人生剧场》（1936）中，逐渐没落的乡村老爷的儿子怀抱着成为杰出男性、声名远扬的志向，在20世纪初前往东京。

他首先站到位于上野之丘的明治维新英雄西乡隆盛的铜像下，做出自己也是英雄的样子，耸起肩膀俯视东京。然后进入当时还在东京西北端乡下的早稻田大学，为一些很无聊的事情大放厥词地煽动学生，并幻想自己是一名英雄。

内田吐梦的作品中完全没有蒲田导演们喜爱的知趣与幽默，取而代之的是粗鲁、厚脸皮以及英雄主义。典型的乡下人。

这些乡下人在明治以后陆陆续续从外地来到东京，过去的下町自然就消失了，逐渐化为传说。

内田吐梦在第二次世界大战后主要转战时代剧领域，几乎不描写东京的现代生活了。在他战后少数描绘东京的作品中，有一部制作于1955年（昭和三十年）的《黄昏的酒场》。

这部作品以当时在新宿一带流行的歌茶馆[1]为舞台。虽然那地

1　歌茶馆：原文"歌声喫茶"。

方算是酒吧，但是有可以引导大家合唱的指导者，客人会一起合唱自己喜欢的俄国民谣及劳动歌。

这确实也是一种文化，但这种文化是国际左翼文化的直接输入，和粹与高雅搭不上边，是一种粗鲁、庸俗、牵强附会的东西，和传统的"江户/东京"文化也没半点关系。

然而，现代化的进程中不断有外来文化进入，对于将这些文化以一种不统一的、不协调的形式吸收的东京而言，这也是一种现实的姿态。内田吐梦让这种姿态维持其庸俗的样子，将其作为表现东京活力一面的手段，有力且有趣地描绘了出来。

新山手

如果说到田坂具隆导演在第二次世界大战后描绘东京的作品，那么就不得不提 1958 年的《向阳的坡路》。

在这部作品中，出现了青山的神宫外苑等区域，并且以山手的上流家庭为主角。那个家庭的风气，不仅没有过去蒲田下町电影中心意自然相通的情感，而且也缺乏符合山手好人家传统的、权威主义式的周正礼仪与高雅格调，只有不自然的、明朗且理性的喋喋不休。

战败后，在日本展开了各种关于旧社会现状的各种反省，其中之一就是针对家庭人际关系的非民主性。

在权威主义式的家庭中，长辈只是单方面地给予小辈指示；而在非权威主义的家庭，大家又只是交换情绪化的言语，在亲子与夫妻之间难以进行理性的讨论。

以这种反省为背景，战后的日本，不管是在学校还是在社会教育中，都大力鼓励理性的对话。

在《向阳的坡路》所描绘的上流家庭中充斥着一种想象中的对话——也许在西方的理想家庭中，家人也会像这样理性地、冷静地讨论一般情况下难以言说的微妙问题。

正如《黄昏的酒场》将俄罗斯民谣带入新宿酒吧中那般，《向阳的坡路》将被想象为美式民主的东西带入了山手家庭之中。

那个情景并没有传统的表现基础，因此显得庸俗、牵强、不自然。然而现实中的日本社会确实受到来自外国的影响，为了变得更像西方而不断努力、不断变化。

山手与个人主义

我们可以把五所平之助的《朦胧月夜的女人》、《花篮之歌》

（1937）、《看得见烟囱的地方》（1953）、《女人与味噌汤》（1968），小津安二郎的《心血来潮》《东京之宿》《长屋绅士录》等，以及与这些作品类似的、表现东京下町的许多电影，统称为"下町电影"。与此相对，却没有一种电影分类可以被称为"山手电影"。

我们只能说，在表现上流家庭的家庭剧与情节剧中，那些家庭常常位于山手某处。

在下町电影中，主角一家并不只是住在下町而已，他们的邻居一般也发挥着非常重要的作用，地域社会整体的氛围与互相知根知底的近邻的性情成为剧情的重要元素。

在以上流家庭为主题的家庭剧与情节剧中，邻居几乎不起重要作用。大体而言，上流家庭的人们与近邻只是维持着非常表面的礼数，不会有什么深度的交往。

因此，描绘上流家庭生活的电影虽然很多，但就算它们很好地描写了个别的家庭，对于街区的风土人情却不做描绘。山手电影的分野也因此而无法成立。

小津安二郎导演的《淑女忘记了什么》（1937），五所平之助导演的《人生的负担》（1935），岛津保次郎导演的《家族会议》（1936）等作品，虽然描绘了山手的资产阶级乃至小资产阶级的家庭生活，但很难说它们是描绘了山手街区的作品。

作为西方式浪漫爱情背景的山手

然而，山手街区的几个情景，在近代浪漫爱情故事中是重要的存在。比如，五所平之助导演于第二次世界大战战败后的1947年在东宝制作的《再来一次》。

这部作品是一出甜美的情节剧：20世纪30年代以学生身份参加左翼运动的一对恋人，在军国主义时代失散，战败后才终于重逢。

女主角是上流家庭的女儿，住在山手的宅邸；男主角也是一名学生，就读于位于山手高地的大学。

他们约会的地方，是青山神宫外苑的美术馆前。对于身为精英的恋人而言，山手的风景比下町更为合适，这在当时也是常识。

他们参加左翼运动，是因为受到西方马克思主义思想的影响，在山手也有许多与西洋风格相称的建筑物与街道，大学、美术馆与咖啡厅，以及有着林荫的公园和西式住宅。

因此，这部电影并非表现山手的指定区域，而是将山手作为一个整体，一个——简直像西方电影中的恋人们一般的——情侣能够浪漫地喃喃恋语的地方。

同样由东宝制作、1950年由今井正导演的《来日再相逢》也

是一部凄美的反战爱情故事，描绘了在第二次世界大战中死去的年轻恋人。男方是大学生，女方是画家，两人在空袭下的东京约会，其地点以上野公园的美术馆为代表，几乎都位于山手。

女方的家看着像在东京西边的郊外，那是一间位于杂树丛中的西洋风格的画室。

从20世纪30年代左右开始，一直聚集在东京市中心山手的知识分子逐渐搬去东京西边的郊外。因此，西洋风的画室在那里不稀奇。

青年在自己位于山手的西式房间遥想着意大利的哲学书，女子则在画室画着油画。

他们都是精英，因此对西方十分亲近，又因为亲近西方，所以对军国主义持怀疑态度。对那样的二人而言，山手，以及在其延长线上的杉并及世田谷一带的风景才能与之相称。

原节子与田中绢代

制作这些电影的东宝于20世纪30年代中期，在世田谷以及西侧郊外的一个叫作砧村的地方建造了自己的制片厂。

这家公司初期的顶级明星女演员是原节子，她是最适合饰演

富含教养的资产阶级家庭大小姐的女演员。

她在 1940 年岛津保次郎导演的《光与影》等作品中确立了这样的角色形象，在这部作品中，她饰演山手西洋风宅邸里的优雅大小姐，莞尔接受来自青年知识分子——一名在下町工作的卫生部门公务员，一直老老实实地完成工作——的求婚。

这样的电影给青年一种印象——山手是资产阶级的街区，那里有着如西方电影女主角一般的摩登大小姐，正准备接受来自诚实努力青年的爱。

东宝原节子的山手风印象，与松竹蒲田—大船确立下町电影时期的顶级明星田中绢代那以亲切为卖点的平民特质，形成绝佳的对照。可以说，两者风格的不同也许正来自于此。

外地电影少年眼中的东京

再者，还有一直作为外地少年看着这些电影的我的私人感想。对我而言，很难理解大家的说法，即当时松竹的下町电影有着极度都市的高雅感。

为什么这么说？是因为地域社会中人际关系的亲密越是去往外地就越浓厚，这就是为何我无法理解有人说这种亲密是属于都市的。

比起下町电影，东宝制作的以山手为主要背景的浪漫爱情故事看上去要像东京得多。为什么呢？因为其风俗不属于外地，简直如西方一般。

对曾经身处外地的我而言，东京在某种意味上是西方的办事处。当时的我觉得，虽然这辈子好像不会有去西方的机会，但是东京的话应该还是能去的吧。那个东京，不是田中绢代所在的东京，而是原节子所在的东京。

让下町起死回生的"寅次郎的故事"系列

然而，到了今天，像过去那样区分山手与下町已经几乎失去意义。曾经被松竹电影描绘为下町的大部分区域，现在都变为居住人口极少的商务中心，成了操纵日本经济的企业中枢的集中地。

不过，下町这个词到现在也依然存续着，只是变成了另一种意思——相对贫穷的平民阶级所密集居住的街区。也就是说，被称为下町的，不是有着商务中心与豪华商业街的日本桥、银座与新桥等地，而是过去曾有农田与工厂的东京周边地区。

尤其是由松竹从 20 世纪 60 年代末开始制作、长久保持惊异人气的"寅次郎的故事"系列，让下町这个词汇起死回生。

这一系列故事发生的主要场所被设定为葛饰柴又，这片土地过去是东京东北方郊外的古老小镇，算不上是东京。

因为东京的扩张，葛饰柴又成了东京的一部分，它以大寺庙（柴又帝释天—题经寺）为中心，并且有着一如既往的地域社会的一贯性，这些特点可以说与过去的神田与深川一带的东京下町有着共通的气质。然而，很难说那里有着过去神田与深川居民所引以为豪的、江户以来下町都市人的"粹"的感觉。

不过，古老下町已经成为过去的传说，那之后发展起来的郊外住宅地单单继承了山手风生活形式的消极面，地区居民的团结意识变得极度稀薄。在我们哀叹这些现象的今天，在东京的某处边缘地带还存在着留有下町气质的街区，这对于怀念古老美好日子的人们而言，是很重要的救赎。

"寅次郎的故事"系列作为汲取过去松竹下町物语精华的作品，一直持续到 1995 年饰演寅次郎的渥美清离世为止。

大都市中的泾渭分明

我觉得，如今东京这座城市的一大重要特色是，富裕人群居住的区域与贫穷人群居住的区域之间没有很明确的界线。

关于世界上的大城市，我也没有了解得那么精准。因此我也不是在严谨地将东京与其他城市比较，但是世界上大多数的城市，特别是在自由主义经济国家的城市中，富裕人群聚集居住的区域与贫穷人群居住的区域是泾渭分明的。

而且其中还会根据富裕程度和贫穷程度分有几个阶层，形成好几个经济程度相同的人们所集中居住的区域。

在某些城市，只要知道一个人住在几区几街几号，就能推测那个人的经济实力。东京曾经也是那样的城市。

麹町与田园调布——今与昔

在小津安二郎的《淑女忘记了什么》中，被称为"麹町博士"的中年绅士，与被称为"田园调布寡妇"的中年女性登场。

麹町在江户时期有很多大名宅邸，江户变为东京之后，那里依然有很多皇族与贵族的宅邸，直到第二次世界大战战败前，都作为有着许多上流阶级豪宅的特别地区而广为人知，是典型的山手街区。

因此，"麹町博士"这个称呼暗示着那是一个相当资产阶级式的人物。实际上，这名中年绅士是一名大学教授，他所住的宅邸

虽然比不上贵族豪宅，但也是非常豪华的地方。

田园调布则并非那么源远流长的上流住宅区，它曾是东京西南方郊外的田园地带，自20世纪30年代起才开始有计划地开发新住宅区。作为上流以下、中流以上的新兴资产阶级的街区而闻名，尤其具有知识分子街区的印象。

到现在，田园调布也还残留着在《淑女忘记了什么》中被描绘的、当时那种新兴资产阶级住宅区的印象。只是，那里已经不是曾经安静的住宅区了，变得嘈杂得很。

战后，由于遗产继承税被大幅度改革，虽然很多继承人不似第二次世界大战后麴町的贵族与富豪那么多可继承的遗产，但他们依然付不起继承家宅与土地等父母遗产的继承税。

不仅是田园调布，到处都一样。很多时候，继承家宅与土地的人为了支付遗产继承税，不得不变卖全部或部分土地。

卖掉土地后，在那里建一间小住宅。抑或，由于东京地价过高，也有很多父母把自己居住土地的一部分给儿子，让他建自己的小住宅。

就这样，曾经净是豪华宅邸的街区，变成大宅邸与小住宅混杂的街区，逐渐成为小住宅杂乱拥挤的街区。

很多拥有宽阔庭院的中流家庭，都会在庭院建公寓，以一到

两个房间为单位隔断，出租给别人，会有很多学生和各种职业的单身人士住在那里。那种公寓旧了以后，看上去如贫民区的建筑一般。然而，那终归不过是单栋公寓的状况罢了，周围全是大豪宅的情况也不稀奇。

另外，哪怕是在曾经只有小家宅，相对贫穷的商人与手艺人的地区，也有房地产商买下邻接的几间家宅与一些土地，在那里建较奢华的现代高级公寓，于是只有那里住着与当地人气质不同的中产上班族。

1983 年（昭和五十八年）森田芳光导演的《家族游戏》中所描绘的高级公寓位于面向东京湾的大工厂地带附近，周围是小住宅与商店密集的平民街。其中只有一栋大公寓，住在那里的上班族与附近的人们没有多少地域社会的交集。

如此这般，在东京很难见到只有（尤其是）大宅邸的街区了。另外，也很难找到只有穷人们的街区。

东京与其附近的贫民窟——今与昔

1938 年（昭和十三年）山本嘉次郎导演的《课堂作文》是一部描绘荒川河畔边郊街区贫民生活的佳作。

那里的很多居民终日过着那样的生活。然而那儿不仅有贫民，雇佣那些贫民的手艺人师傅与学校老师也住在相同的街区，所以还称不上是贫民窟。

1940 年千叶泰树导演的《砖厂女工》准确来说描写的不是东京，而是邻接的鹤见河畔街区，这里已经完全是贫民窟了。

《课堂作文》的主角是正在上小学的少女，他们家虽然贫穷但依然供她去上日间学校。少女在作文里直率地写了父母没文化的一面，因为写得好而被老师表扬，作文也在有名的杂志刊登。结果，在作文里被指责的少女父亲的老板提出不满，困窘的老师于是去向这位老板道歉。

但是，在《砖厂女工》中有许多小学生都在外打工，或者必须代替工作的母亲照顾弟妹，连日间学校都去不成。

于是，小学为这些学生开了夜间班。之后嫁给了黑泽明的女演员矢口阳子十八岁的时候主演了这部电影，饰演在小学夜间班上课的少女。

虽然她显然已经不是小学生的年龄了，但人物的设定是她在该上小学的年龄没能去学校，所以在十八岁左右白天工作，晚上去小学的夜间班学习读书写字。

和这名少女走得很近的一位朋友是废品回收人的女儿，来自

朝鲜人家庭。众所周知，过去有很多在日朝鲜人住在这种贫民窟里。

这部电影没什么政治批判要素，朝鲜人家庭也完全没有被日本人歧视，甚至和日本人和和睦睦地生活在一起。作为一部现实主义电影，却回避了歧视问题，就这点而言这部作品有不足之处。

然而，当时笃信军国主义的日本政府，没有特别指出哪个场面不行，而是以只描绘贫困的电影没有建设性为理由，禁止这部电影上映。

像这样，曾经的东京与其周边存在着确定的贫民窟。哪怕被禁止上映，但描写这些的电影确实存在。而现在，描写这种贫民窟的电影已经没有了。

黑泽明于1970年（昭和四十五年）导演的《电车狂》虽然描写了接近贫民窟的街区，但出现在电影中的窝棚般的家宅都被涂成了正红色或黄色，也就是说，那是完全按照导演的想象力与幻想所构建的仙境，并非以现实主义的形式去探求贫困的结果。

在最近几年的东京，山谷这个街区由于常发生因贫穷所导致的集体纠纷而进入大家的视野。

然而，那里绝对不是整个街区都很贫穷。在俗称"陋屋街"的区域，有许多日雇劳动者所住的、房费很低的旅馆，那里常发

生围绕雇佣问题的纠纷，日雇劳动者不满情绪的爆发，还有劳动者与从中榨取他们房费的黑社会组织之间的争斗。

1986年，题为《山谷：以牙还牙》的纪录片问世。这部电影记录了日雇劳动者们的劳动组织被黑社会组织侵袭的事件，这部电影的导演自己也被黑社会组织杀害。

像这样，在东京也有因贫困而发生重大问题的地区。但那已非《砖厂女工》中所描绘的那种贫民窟。

东京的目标——杂乱无章的民主

当然，在东京既有富人也有穷人。有富人相对较多的街区与穷人相对较多的街区；也有知识分子相对更喜欢的街区与劳动人民相对较多的街区。

然而，东京几乎没有像美国的许多城市那样根据地区不同，其居民阶级也一目了然的倾向。各种阶级的人混住在一起的情况较多。

恐怕，正因此，东京难以保持作为城市的井然有序的美观。到处都是东拼西凑的杂乱无章。

而这种杂乱正是东京的特色，连曾经的山手、下町、郊外等

地区的特色也逐渐消失，闹市分散在全城各处，一切都渐渐变得杂乱。

但是，值得庆幸的是，东京几乎没有贫民窟，也没什么会让人感到治安危险的区域。这难道不是一个非常民主的城市吗？我骄傲地爱着这样的东京。

第四章 繁华区的变迁

——浅草、银座、新宿

1 日本最初的摩登都市——浅草

摩登时尚的市区

在东京，最为兴隆热闹的繁华区就是过去黄金时代的浅草。尤其是在关东大地震之前。

现在的浅草，在东京有着最古老的乡村氛围，街道整体都显得古色古香，因此反而成为适合带外国友人去玩的街道。但是直到关东大地震发生前，在日本现代化的先锋东京中，浅草都还算先锋摩登的地区。因此，只能说都市是变化发展的，有生命力的东西。

不论如何，当时最新的外国电影的首映，并不是在银座或者新宿，而是在浅草举行。因此，电影评论界的老前辈有时为了省出电

影票钱，会节约电车费，从位于山手一带的住所一路走到浅草。

浅草是农村般的闹市，在商家做学徒的外地伙计，在盂兰盆节和正月的休息日，穿着打工店的老板给的工作服（根据季节发放的衣服），紧握着寥寥薪水，靠着非常低俗的曲艺杂耍与廉价食物在那儿度过一天。与此同时，浅草也是如前所述的东京一隅，会很早放映最新电影，并且积极上演当时最时髦的大众文艺——歌剧。

在浅草有几座歌剧剧场，明星攀比着人气，也有团团围住他们的狂热粉丝。这些歌剧迷被称为"歌剧死忠粉"。[1]

《浅草之灯》——歌剧死忠粉的辉煌过去

1937 年由岛津保次郎导演的《浅草之灯》正是关于这些歌剧死忠粉辉煌过去的浅草故事。

故事很单纯。从外地来到浅草的纯情少女（高峰三枝子饰）险些被一位品行恶劣的老爷夺去贞洁。主人公——一名年轻俊美

1 原文"ペラゴロ"中的"ペラ"指"オペラ"，是意大利语"opera"的片假名形式。"ゴロ"则有两种说法：一种据说是"ごろつき"的缩写，有"恶棍、无赖、流氓、地痞"之意；另一种则是"ジゴロ"的缩写，有"靠着女人生活的男人"之意。译者认为这里"ゴロ"的意思可以视作"死乞白赖地追着歌星，没有歌星就活不下去"的意思，因此将这一词汇译作"歌剧死忠粉"。

的歌剧歌手（上原谦饰）勇敢地出手相救。

"贫穷无力的美男"设定是日本小生的传统，但是，这名在美国化的闹市中已经被美国化了的美男则像反传统的好莱坞电影英雄一般孔武有力，将坏老爷派来的地痞流氓尽数击退。

可惜的是，这部电影在战败后的被占领期再次上映时，占领军审查所出于对暴力的否定，将这一格斗场面删减。虽然在现存拷贝中无法得见温文尔雅的上原谦那空前绝后的英姿，但也能够通过这部作品的副导演吉村公三郎导演的那句感叹——"这真是名场面呀"，来极力想象并美化这一场景，从而弥补遗憾。

男主角所属剧团的伙伴们协助他，让女主角藏身于一位年轻画家在神田一带的寄宿处。这位画家也是一名歌剧死忠粉。另有年轻的歌剧演员（笠智众饰）豪迈地无视法规，向剧团借了预付款来救助女主角，自己则逃往大阪。

反派老爷暴怒，和手下的黑帮一起去主角们的剧场破坏公演。他同信奉艺术至上的剧团领军人物，以及后者担任歌剧主演并重视经营的妻子（这是杉村春子的电影出道作）之间剑拔弩张。

这个剧团中的每一个人，从领军者到配角，都表现得像是不被任何东西束缚的自由人，他们自身的态度也带着黑帮般的气质。但令人意外的是，哪怕是在保护农村出身的少女免遭黑帮毒手之

时，他们也剔除了"明星与配角，前辈与后辈"的等级制度，进行自由的讨论。

谁也不会用人情世故去捆绑伙伴，在半封建制的日本社会中，作为自由人的群体自然而然就建立起了集体感，以保护纯情少女的贞操不被色鬼老爷玷污为目的而团结一致。其中可见，他们平常所演的西方情节剧中的女性思想，也对自我产生了影响。

这部电影无可避免地挑起了人们对于那个时代活力四射的浅草的热烈想象。传统的当地老爷与其麾下寻衅滋事的年轻人，这种头目与手下之间的封建关系坚不可破。在熙熙攘攘的人群中，被称为歌剧死忠粉的摩登男孩还属少数，大多都是穿着和服、头缩发髻的女性。

然而，在传统的日本闹市风俗之中，忽然有美男英雄现身，运用武力从坏人手中保护纯情少女，这些遵循西方情节剧中常见套路的人物，也以他们自己的方式展现了英姿。那里简直仿佛一个小型解放区。

《浅草三姐妹》——古老艺人的世界

岛津保次郎的《浅草之灯》描写了歌剧歌手与地头蛇混

混——这一新旧人类之间的对立与纠葛，而成濑巳喜男1935年（昭和十年）的作品《浅草三姐妹》，则是专注且彻底描绘当时浅草古老艺人的佳作。

川端康成的原作刻画了每晚抱着三味线，一边在家家户户门口说着"请让我为您唱歌吧"，一边游走于浅草六区[1]闹市的女性故事。

三姐妹——阿莲（细川千贺子饰）、阿染（堤真佐子饰）、千枝子（梅园龙子饰）——的母亲雇用了一些弹奏三味线的女性，让她们在浅草沿街卖艺，以此谋生。

母亲是个守财奴，对待手下的艺人也十分苛刻。收入较少的夜晚，年轻女孩们会在昏暗的家中战战兢兢地缩成一团。

同为街头卖艺者的阿染对她们十分友善，给她们买零食，还会袒护她们。姐姐阿莲曾和在电影院为默片配乐的乐手小杉（泷泽修饰）私奔去了外地，结果因为无法维持生计又回到了浅草。

是的，那个时代正好是默片转向有声片的变革期，这部电影本身也是成濑巳喜男的第一部有声片。因此，也是电影院解说员与乐手失业的时代。

姐姐拜托阿染帮她筹钱，于是阿染同以前的流氓同伴商量，

1　浅草六区：浅草有名的娱乐街。

最终陷入窘境，不得不和混混们一起合伙勒索。而且，由于其勒索对象是千枝子曾经的恋人，所以阿染转而与流氓争执并因此负伤。纵然如此，为了给姐姐阿莲和小杉送钱，她还是坐上了出租车，向着上野站飞驰而去。

情感丰富的下町风景

虽然剧情的后半是相当情节剧的，但是成濑巳喜男导演极力排除了夸张的戏剧性，展示出描绘不形于色的日常细节的才能。因此，这部电影的看点也在于，他如何刻画沿街卖唱的女人们那可怜又惶恐的每一天。

浅草六区的繁华也不似《浅草之灯》那样张牙舞爪，成濑着重于精心拍摄后巷粗点心店的店头这样的地方。不仅如此，哪怕是大路的喧嚣，不知怎的，也被成濑拍得有些许悲伤与凄凉，这就是成濑的真本事。

几年后，成濑巳喜男在描写银座酒吧街的《银座化妆》中也着重拍摄不过是点缀性人物的卖花儿童，使他们比饰演主要剧情的大人更令人印象深刻。虽然成濑并没有刻意让孩子们显得有多悲伤与凄凉，但他们在夜晚的酒吧街兜兜转转，只为了靠醉客的

同情卖出一点点花的模样，在成濑的镜头中留下十分强烈的印象，让欢乐街也转瞬变为冷清的小巷。

同样的，沿街卖唱的女孩们由于赚得少了而被女老板呵斥谩骂，只能眼神怨恨地蹲坐在榻榻米上。从她们的视角来看，这条欢乐街也不过是可悲的穷人生活的地方罢了。

在剧场前的上坡路上，有小小的店家与路边摊的看板，还飘荡着女主人公们微弱的声音——"让我为您唱一首吧"。浅草充满拥挤杂乱的信号，似乎都在对我呼唤"请看过来吧"，但在那里显现的，并非庞大资本那张牙舞爪的商业主义，而感觉更像生活在那儿的人们请求怜悯的零星声响。

成濑巳喜男只是静静地拍着欢乐街的另一面，一个又一个镜头，就这么一直拍下去。对于岛津保次郎所描绘的招摇又张扬的一面，成濑没有丝毫兴趣。然而，正是这份可怜可哀，让浅草情感充沛，也因此给电影染上了一抹下町风情。

战后复兴期的浅草

战争刚结束那会儿，浅草依然保持着东京第一闹市区的地位。战败后第二年，佐佐木康导演的《浅草男孩》（1947）描绘了战后

复兴期的浅草。

这部作品由"清金（清水金一）"主演，因为常在战时、战后的浅草出演愉快的闹剧，他被称为"榎健（榎本健一）第二"。[1]这部电影讲述浅草红人一边唱着改革社会的歌，一边为浅草的复兴而努力的故事。

电影本身不怎么样，所以我已经忘记内容了，但说不定有很多人记得那首令人怀念的主题曲。

我是默片观赏会的会员，这个团体每年年末都会挑有羽子板市[2]的 12 月 17 日在浅草公园办忘年会，大家每次都会像唱会歌一样唱起这首歌。

> 男人并非只能强大
>
> 曾有人这样告诉我
>
> ……

1　日本人很喜欢取四个音节的缩写，"清金"（shimikih）与"榎健"（enokeh）用日语念刚好都是四个音节。榎本健一是日本著名的喜剧演员，曾以浅草为据点活动，被称为"日本喜剧之王"。
2　羽子板市：每年岁末在浅草寺举办的例行集市。羽子板是一种带柄的长方形板，常用于球类游戏，但羽子板市中出售的羽子板没有实用功能，只是用来摆设的新年装饰品。

2　潇洒的企业会客室——银座

作为企业会客室的闹市区

如前所述，浅草在关东大地震之前，不仅是东京最大的闹市区，还具备第一时间放映国内外最新电影的电影院，并向大众宣扬歌剧之类的西方文化，是一个充满前卫文化、富含知性启发的地方。

作为第一流的闹市区，浅草的热闹一直持续到1950年（昭和二十五年）左右。然而，关东大地震以后其势头渐退，最终被银座取而代之。

银座从明治初期开始变成西洋风大都市的中心街，路上点着煤气灯、跑着有轨马车和火车、种植着行道树，可谓精心装扮。

而且，银座还是报社集中的地方，不断提高其作为情报中心的作用。震灾后，百货商场和咖啡馆获得大幅发展，银座因此而一步登天，成为规模最大的繁华区。

浅草保持着日本古老传统的闹市区形式——在浅草寺附近所形成的市区。其结构忠实地遵照着古往今来日本闹市区的传统，即信仰第一，随后则是娱乐和性。浅草坐拥电影、戏剧、杂耍等娱乐项目，还有暗娼窝以及位于附近的日本最厉害的青楼街吉原。因为卖春是浅草的主要营生之一，所以那里也成为恶棍聚集的红灯区。

与此相对，银座没有神社寺院，而以互相竞争的百货商店为特征。

在此之前，购买高级商品为乐不过是有钱人的特权，日本桥一带的高级商店街就建立在这一前提之上，而银座的百货商店街却将客户范围扩展至中产阶级。

在购物方面，主妇们掌握着很大的话语权。浅草是红灯区，所以中产阶级以上的正经大小姐和主妇都不适合在那儿闲晃，而银座必须是一个主妇和家人都能在此溜达的健康场所，那样也可以将利益最大化。这也可以说是繁华区的现代化吧。

像这样，高级商店逐渐聚集，只要在那里散散步就能充分品味奢华。银座被称为橱窗购物的胜地，还有了"漫银"（"在银座

漫步"的缩写）这种词。因为大家在散步的时候会顺便吃饭、看戏、看电影，所以高级餐厅和剧场也集中在这个街区，以及附近的筑地、日比谷等地。另外，其附近的丸之内是日本最大的商务中心，银座自身也汇集了许多知名企业。

在银座高级商店街主道的后巷里，充斥着从商务区涌出的上班族经常光顾、被叫作"Café"[1]的酒馆。

酒馆街为了摆脱浅草红灯区的印象，淡化"Café"这个称呼，而逐渐向酒吧与俱乐部这样的高级场所发展。换言之，就是逐渐变为企业的会客室。

在日本传统中，原本就会在谈生意的时候去有艺伎陪伴的待合[2]，酒吧是那种场所的简略化、大众化、现代化形式。像这样，银座作为非红灯区的繁华街，创造了日本繁华街的新形态。

能让年轻女性昂首阔步的街

这一新繁华街对电影的贡献是，让正经年轻女性气宇轩昂地

1　Café：源自法语，一开始沿袭法语原文的意思，指画家与作家们彼此交流的咖啡馆，后来变质成为色情行业的一种。
2　待合："待合茶室"的略称，以前是客人会叫艺伎来作陪、可以吃喝玩乐的店家。

走在繁华街的形象变得寻常普遍。

提及走在浅草街头的年轻女性，有《浅草之灯》里高峰三枝子饰演的女主角那样险被夺去贞操的出走少女，或者《浅草三姐妹》中那种可怜的沿街卖唱艺人。而银座则是"良家妇女"或职业女性也能漫步的街道。比如，小津安二郎导演的《晚春》里原节子和熟人邂逅的场面，以及同为小津导演的《东京物语》里原节子带笠志众和东山千荣子饰演的公公婆婆去松坂屋百货店屋顶的场面中所描绘的那样。

在川岛雄三导演的《银座二十四帖》（1955）中，画廊是重要的场景之一，这种设定如果在浅草是不合理的，只有在超越了单纯的热闹繁华、飘荡着高级文化芬芳的银座才有可能。月丘梦路饰演的女主人公一踏入这家画廊，银座就果真变得时髦起来了。

《银座康康女孩》

不过，健全的繁华街在日本电影中反而难以表现。电影一般只是展示一下从数寄屋桥一带往筑地方向的耀眼霓虹，或者银座四丁目十字路口附近非常豪华的大楼景象，在这片街区仔细拍摄、

组织剧情的作品意外很少。

岛耕二于 1949 年导演的《银座康康女孩》是以银座为题的作品中最有名且最卖座的。这是一部轻歌剧，以弹唱游走在银座后巷酒吧街的演歌歌手为主人公。

本片的中心是高峰秀子，她当时正要从少女明星的身份蜕变，还是偶像一般的存在，而且极具人气。影片还有夏威夷出身、有着甜美歌喉的歌手灰田胜彦，以及肥胖的喜剧演员岸井明等，一个劲儿地伴着明快活泼的布吉乌吉（Boogie Woogie）节奏唱歌跳舞。如果是大正时期，那么浅草肯定是最适合飞快地引进美国最流行的大众音乐与舞蹈的地方，但是现在这任务已经移交给银座了。

《银座化妆》——描写酒馆的名作

电影界主要将银座视为高级酒吧街，频繁地描绘那里的女性。景气的时候，电影人在银座的酒吧很是吃香。

说到描绘银座酒吧的名作，就不得不提 1951 年成濑巳喜男导演的《银座化妆》和 1957 年吉村公三郎导演的《夜之蝶》。

前者描写的是战后第六年的银座。所以是还没有完全从战

祸中恢复过来的银座，建筑物等看上去也很寒碜，有点荒凉。再加上成濑巳喜男不喜欢拍大路和喧嚣的外景，喜欢诸如后巷的地方，所以这部作品的主要舞台是位于银座后巷的狭窄破落的酒馆与小餐馆。虽说如果只是为了拍这种场景，不把舞台定在银座似乎也不是不可以，但银座确实也是有很多后巷酒馆的街区。

因为当时是贫穷的时代，所以小学生年纪的卖花女孩会频繁地进入酒馆，唱一些歌。那是不会令人不快的、比演歌还要悲伤的歌声。

田中绢代饰演的女主人公——就像田中绢代自己在现实中的那样——是一名酒吧女招待（当时还不叫陪酒女），已经过了女性魅力全盛期的她自觉人气下滑，陷入焦虑的状态。不过，当时的酒馆不像今天这样会在室内装饰上花很多心思，而是整洁利落，令人感觉舒适的地方。

女主人公租住着可以步行上班的、大概位于新富町一带的后巷，在一个又破又脏的地方的二楼。为了回收客人赊账的钱，她常常在隅田川沿岸一带孜孜不倦地来回跑动。

这个时期的银座及其邻接的街区还有许多居民居住，在酒馆工作的女性能从附近走路来上班。就这一层面而言，当时的银座

意外地是个没有隔阂、平易近人的地方。

田中绢代饰演的女主人公和香川京子饰演的妹妹般的年轻女招待一起生活。花井兰子饰演的以前的同辈拜托田中绢代给乡下的熟人带带路，于是田中绢代接待了堀雄二饰演的淳朴明朗的青年，为他动了心，但青年却和年轻的香川京子情投意合。

有一个场景是堀雄二和香川京子在筑地一带的民家二楼抬头仰望星空，朗诵诗歌，洋溢着美好的诗情。

现在的人无法想象在银座一带仰望星空，朗诵诗歌。那是一个尘雾没有那么厚重，霓虹灯光也没有那么明亮，还能够看得到夜空繁星的时代。

《秋之来临》——后巷的小杂货店

哪怕是在银座这种有着灿烂夺目的商务楼、高级商店以及酒吧街的地方，成濑巳喜男也依然想从默默住在后巷的居民的视点去拍摄。最完美展示其喜好的是一部小品文般的作品——《秋之来临》(1960)。

这是一个关于银座后巷小杂货店的故事。现在的银座已经没有以前那种杂货店了，这些杂货店已被商场的食品柜台取代。

这家杂货店位于大楼间的夹缝，一个亲戚家的少年被寄养在这里。因为父亲已经不在了，所以母亲必须去当住宿佣工。

杂货店一家人都很善良，温暖地接受亲戚的少年，但少年却总是感到不好意思。

当时也有很多人住在银座，孩子也能玩到一起去，银座的孩子总能娴熟且轻快地穿过机动车道。但来自农村的少年却做不到，总是提心吊胆。少年的母亲当住宿佣工的旅馆老板娘是别人的妾室，有一个女儿，少年对这名少女怀抱着淡淡的友谊，于是对这个环境也渐渐感到亲近。

银座是具有权威的街区，而这部电影则从距离权威极远的人们的立场去描绘银座。

这片街区不仅有许多名人与富人，酒吧女招待也具有日本最高规格酒吧街女性的权威，就连孩子们都具有大东京中心最机灵的城市儿童的权威，至少在主人公少年眼里是这样。

寄宿到这种地方的少年总是惴惴不安，感到丢人，不适应环境。然而，习惯了之后就会发现，在这里，大家都是自由的、爽快的，也不怎么干涉他人，但同时也不乏人情味。最重要的是，大楼间的夹缝很逼仄，在逼仄的地方缩起身子后，就会不可思议地感到内心的平静。这就是成濑巳喜男的都市观。

高级酒吧街

有一些电影描写了在成濑看来可能会过于耀眼的、突出高级酒吧街属性的银座，吉村公三郎导演的《夜之蝶》是其中的代表作。

京町子与山本富士子饰演代表这一时期银座的两大高级酒吧老板娘，一场牵涉到金钱与男人的女人之间的斗争，在片中眼花缭乱、紧锣密鼓地展开。

这些酒吧与老板娘们似乎确有原型，但哪怕是对于因为工作几乎每天都游走在银座一带的我而言，那也完全是一个遥远的世界，因此我完全不懂其中的秘闻趣味与现实感。

不过，在这部电影中，京町子与山本富士子真的是威风堂堂、派头十足。由此想象开来，让人觉得银座的高级酒吧老板娘可能确实就是如此。

终极的银座赞歌

最后，虽然冈本喜八导演的《英灵们的助威歌：最后的早庆

之战》（1979）并非描绘银座，但它把银座这个词及其印象叙述得格外哀切，因此我想用这部作品来为本节作结。

这部电影描述了战争末期从九州基地出击的特攻队队员们。他们是学生兵，最后出击的部队全是原"东京六大学棒球联盟"[1]的选手。

他们踏进被自己当作宿舍的小学教室后，发现黑板上画着街区地图，其中一名队员大叫："啊，是银座！"

在这张面向银座八丁目中央大道描绘八个地区的地图中，除了少数几间，其余一间一间商店上都写着店名。特攻队队员在出击命令下达之前，因为无所事事，便颇为愉快地回想那些没有写上的店名，填补着空白。

庆应义塾大学出身的队员想起很多店名。因为庆应的学生只要在六大学联盟获胜，就经常浩浩荡荡地去银座喝酒。如果论资产阶级出身的少爷学生的人数，庆应在六大学中是最多的，所以才会有那种传统。

早稻田的学生则选择更加平民化的新宿酒吧街，当然，新宿离学校比较近也是原因之一。

1　东京六大学棒球联盟：早稻田大学、庆应义塾大学、法政大学、明治大学、东京大学、立教大学这六所学校结成的棒球联盟。

然而，终于还是剩一间无论如何也想不起名字的店。这时，出击命令下达，大家一齐冲出宿舍，其中一人说："啊，我知道了。"

于是，他同另一个人折回，跑到黑板处，写上了想起的店名。另一个人确认了店名，一边雀跃地说着"太好了，太好了"，一边奔赴向着死亡的出击。这是一首终极的银座赞歌。

3　七十年代青年文化的据点——新宿

标题中有东京地名的电影

从20世纪60年代末开始，新宿这一地名开始被放入电影标题。

到目前为止，以东京地名为题的电影，老片中有《浅草之灯》、《浅草男孩》、《浅草的肌理》(1950)、《浅草红团》(1952)等，也就是说，20世纪30年代到50年代初有很多以浅草为题的作品。接着有《银座康康女孩》、《银座化妆》、《银座旋风儿》系列（1959—1962）、《银座爱情故事》《银座的年轻老板》（都是1962年的作品）等，等于说20世纪40年代末至60年代初是银

座的全盛时期。

但后来，银座这一地名突然从电影标题中消失了，1963 年（昭和三十八年）由小林旭主演的《银座的次郎长》成为最后一部以银座为题的作品。20 世纪 60 年代末开始，新宿这一地名逐渐扩展势力。

其开端大约是 1968 年的《长于新宿》，这个标题直接引用了流行曲歌名。接着，大岛渚导演的 ATG（艺术剧院协会）作品《新宿小偷日记》(1969) 与若松孝二导演充满野心的粉红电影《新宿的疯狂[1]》(1970) 面世。藤田敏八导演的《法外新宿：全力冲击》也是 20 世纪 70 年代的作品。

可以说，某个地名被大量加入电影标题中，意味着在那一时期、那个区域就是能代表东京的备受瞩目的闹市。

顺便一提，其他把东京地名加入电影标题的作品有《日本桥》、《洲崎天堂：红灯区》(1956)、《风流深川曲》(1960)、《六本木之夜》(1963)，此外还有一些诸如《池袋之夜》(1969) 这种以青江三奈的流行歌为主题的作品，涩谷、锦系町、青山、原宿这些地方离成为电影标题都还远着呢。

1　原名"新宿マッド"，可译为"新宿疯"，此处取中文通译片名。

虽然从 20 世纪 50 年代开始，新宿那喧嚣的活力就已经凌驾于银座之上，但是如果从商店与酒吧格调的高低、报社与剧场等文化设施的集中程度、著名企业总公司的密集程度等方面来看，新宿还远远比不上银座，只能屈居其下。

20 世纪 60 年代末期，新宿呈现取代银座的势头，新宿自身良好的发展也是原因之一。此外，1969 年、1970 年突然兴起的学生运动、嬉皮士运动、反越战运动与反安保运动也有很大的影响。

1970 年左右的学园斗争有着全国性，甚至是世界性的规模，全共斗[1]与防暴警察的冲突也在东京连日反复。

离国会及政府机关集中处很近的银座也有很多游行示威，学生砸碎路上铺的砖头用来投石攻击，他们也会用混凝土修理那些道路。在学生很多的御茶之水附近也常发生游行队伍与防暴警察的激烈冲突。而新宿则因为发生了最大规模的冲突而闻名。

七十年代青年文化的据点

不过，银座和御茶之水在游行结束后，还能像什么事都没发

1　全共斗：全称"全学共斗会议"，是指组织学生运动的大学内联合体。

生过一样回归正经的街区，但新宿却继续形成了一种青年文化，就像是吸收并消化了游行的骚然气氛一样，与游行的持续呼应让年轻人也产生了新的行动模式。

唐十郎和麿赤儿在花园神社境内搭着帐篷小屋，开办上演离奇戏剧的"状况剧场"；位于新宿三丁目的"新宿文化剧场"是ATG电影运动的主力电影院，晚上也是上演地下戏剧与前卫艺术的有力中心地之一。每夜在新宿站西口广场也有反越战的民谣歌集会，等等。

这些文化都融入了从美国传来的嬉皮——在日本被称为"疯癫族"——行为模式。

舍弃学校和工作单位，甚至连家庭都抛弃，随意地打些零工，游手好闲地度日——这就是年轻一代抵抗社会管理的方式。

只要能吃上饭，剩下的就只是坐在路边，无所事事地打发时间，不干任何会促进地球毁灭的生产性活动就是他们的理想。银座等怎么看都不像是能在路边愉快地席地而坐的地方，我觉得那可能是因为街边的人们只会冷漠并警惕地看待他们。

相比而言，新宿站周围则有着能让人随意席地而坐的氛围，那也成了街景的可爱之处。

国营铁路、东京以及警察，努力了数次想将他们赶走，甚至

眼看就要成功了。但他们同警察与车站工作人员互相推搡的样子，也在新宿营造出节日一般的高昂气氛。

形成街头剧的街区

大岛渚的《新宿小偷日记》是在新宿的独特文化正时兴的时候，拍摄新宿面貌的电影。

电影的开头，是一个男人突然被人从身后喊了一句"小偷！"，于是他在新宿三丁目和车站东口的广场来回奔跑。

摄影师也在群众中一边全力奔跑一边拍摄，所以画面晃得非常厉害。

男子在东口广场被追赶他的大家伙抓住，被命令脱光衣服的他席地端坐，脱到只剩一条兜裆布，他将那条丁字形兜裆布也扯到下腹部，露出腹部画着的巨大玫瑰。

追来的大家伙异口同声地说"我们输了"，便原地倒立。被追的男子是状况剧场的唐十郎，在附近花园神社境内演戏，倒立的那些人是他的同伴。也就是说，这是为了宣传戏剧而做的偶发表演，是一种街头剧。

这之后，和状况剧场是竞争关系的寺山修司的剧团"天井栈

敷"[1]，也开始在新宿三丁目到新宿西口广场一带表演街头戏剧。

他们会给观众发纸片，上面写着会在几月几日的几点几分在几号街的哪一带出现，请大家在几点几分移步到哪个街角，只要按照指示移动，就能收获稀奇古怪的体验。

如果整个街区没有弥漫一种祭奠般的氛围，那么这种街头剧就难以被接受。而当时的新宿则提供了这样的环境。

《新宿小偷日记》

《新宿小偷日记》将状况剧场的这一偶发表演作为电影开头，为了探索充盈在新宿的某种东西，而接二连三地展现各种各样的风俗。

作为插画家崭露头角的横尾忠则饰演一个叫冈之上鸟男的人物，他去纪伊国屋书店，得意洋洋地偷了好几本关于性科学和美术的精装版书籍，个个高级厚实，之后被名为铃木梅子的女店员抓住，被带去曾是新宿著名文化人、纪伊国屋书店社长田边茂一那里。

1　天井栈敷：这个词本身的意思指在剧场最后排、最靠近天花板的观众席。

同一时期，有一件事上了新闻：在东大纷争中占领了安田讲堂的学生中的一员在池袋书店偷窃被抓，他说只有偷窃才能恢复自己头脑的疲劳。

一而再再而三行窃的冈之上鸟男也说，自己被女店员抓住手时"差点就要射精了"。也许，对那种人而言，偷窃是一种手段，能够直接触碰光怪陆离的社会。

虽然我们的确身处社会之中，却没有自己与这个社会有机结合的真实感。如果是在互相都脸熟，而且也知道对方职务的小村庄或工作单位，情况可能不太一样，但是在全是陌生人的大都市的人群之中，对那种真实感的缺乏就会变成不安的情绪。

偷窃这种行为，如果失败被抓住，就能体会到自己确实是社会的一员；如果成功，也能因为胆战心惊、心跳加快的感觉而真实地感受到自己与社会是不可救药地连接在一起的。至少对于冈之上鸟男而言，偷窃似乎就是这样一种行为。

田边茂一很喜欢这个男人，给他零花钱，让铃木梅子和他好好相处。鸟男与梅子通过互相给对方看自己偷窃来挑逗彼此，也会做爱，但并不顺利。

于是，田边茂一把二人带去性科学家高桥铁（高桥本人出演）那里，进行咨询。之后两个人到处流浪，摸索性所带来的兴奋。

他们在酒吧，听到演员和音乐人讨论着性爱。之后体验性的"窥视"，也有类似强奸游戏的行为。深夜，在书店的地板上书堆成了山，他们又朗读了许多名著的出色段落。最后，两个人作为演员加入了状况剧场的戏剧《由井正雪》，在地下戏剧那脱离常轨的行动之中，他们逐渐接近自己期待已久的性兴奋。

另一边，夜晚，在剧场外的街头，于国际反战日当天高声反对越战的全共斗学生的巨大游行队伍与防暴警察冲突，学生开始向警察扔石头。这一部分是纪录影像，是在拍摄这部电影的时候恰好在新宿街头发生的真实事件。

闹市区的决定性瞬间

这部电影试图把玩并捕捉最能体现大都市闹市区盛况的决定性瞬间。

我们可以感觉到那里有某种刺激性的东西，人们就像被吸引一般纷纷聚集。那种刺激大体上是很表层的东西，语言和影像泛滥，越发惹人遐想。

在情报的漩涡之中，想象也逐渐变成漫无边际的、片断式的、掺杂的、交融的、接近妄想的东西。当那种妄想大幅动摇的时刻，

现实中的社会也变得骚动，其秩序也摇摇欲坠。

可能那看上去只是狂欢节的最终暴走，实际上也可能是一阵清风，能将容易凝滞的社会淤塞一扫而空。如果在那个稍纵即逝的时期去新宿的话，就可以感受到这种风的吹拂。这部电影拍的正是那一时期的那一瞬间。

然而，那样的风也不会一直吹下去，就算吹，也不一定总在同一个地方吹。让闹市变成真正热闹的地方，这种精气神儿总是容易转移，或者说总是不断地更换场所。不管怎样，新宿之后似乎发展为成熟正统的闹市区了。不过，在新宿还短暂地残留了一种梦——那里有着无法无天的自由，也会有异想天开的事发生。

新宿西口的黑暗深处

长谷部安春导演与藤田敏八导演从 1970 年至 1971 年间交替制作了"野猫摇滚"系列的五部电影。这些动作片主要聚焦以新宿为巢穴的"疯癫族"及飙车团不断与真正的坏人暴力团抗争的故事，是酣畅淋漓的青春电影。

同样是 1970 年，若松孝二导演的《新宿的疯狂》中，农村父亲被名为"新宿疯"的"疯癫族"组织杀了儿子，于是来到新宿

向他们复仇。

作为日本的嬉皮士，"疯癫族"一时制造出了他们会将新宿变为解放区的幻想，但也因为这个设定，他们被降格为单纯的流氓。

于是，嬉皮士，抑或"疯癫族"从新宿的主要街道上消失了，连后巷里也找不到了。即便如此，依然残留着一种幻想——一些变成游击队的凶暴残党，正在某处，在新宿内部的更内部，在黑暗的深处潜伏着。

在新宿站西口再往西去一些的地方，在那片摩天大楼的彼方，实际上有非常广阔的黑暗地带，让人产生一种毛骨悚然的想象。

在高桥伴明于1982年导演的《狼》中，健壮的年轻男子住在那一带的大楼地下室，他就像真正的狼一样每夜在附近奔走，袭击女性。

1981年，拍8毫米电影出身的山本政志导演拍摄了16毫米的长片《暗夜狂欢节》。这部虽然在日本没怎么上映过，但是被介绍到欧洲各地电影节的作品，引起了很大的反响。

这是描绘东京新宿某一夜的噩梦般的电影。虽然是一部剧情电影，但是如果从剧情电影的含义——通过几个对立人物的纠葛来推动剧情——来看，其戏剧性很是稀薄。

本片主要通过一个女人的游走，来展现新宿的喧嚣、大楼聚

集的街、地下室，甚至没有人烟的深夜公园等异样而瘆人的环境。特别是深夜公园的段落，充斥着令人不快的、惊悚骇人的影像。

东京常被说成全世界最安全的城市，哪怕女性在深夜一个人行走，也不会有危险。这部作品就像是在满怀恶意地大肆嘲笑这种日本人的国家自豪感，抑或，是在用纪录片式的风格将新宿捏造为危险程度不输纽约的可怕地方。新宿西口公园的黑暗中，片中的"娘娘腔"被男人侵犯并绞杀，简直像鬣狗一样脏兮兮的侦探们围拢过来，举办了复杂的葬礼。最后，女主人公被一群"娘娘腔"袭击，两腿间流出鲜血。

虽然只能说这部作品是一种幻想的产物，即希望东京也能像纽约那样骇人，但是片中现代怪谈舞台般的设定做得非常充足。鹤屋南北不也同样将一群阴沉凄惨的人物置于平静的江户，妄想出了《东海道四谷怪谈》吗？

《龙二》——红灯区的故乡

此前，电影人对于新宿的关心主要在于新宿站东侧的繁华街，但不知不觉中，他们开始注意到还残留着未知黑暗印象的车站西侧的深处。与此同时，东侧的繁华街，尤其是现在的歌舞伎町一

带，成了东京最大的红灯区、性产业的中心，甚至堪比过去的吉原。这片地方像曾经的浅草一样，飘荡着令人怀念的人群的气息，让一度转移了注意力的人们再次回首。

比如，川岛透导演的《龙二》(1983)描述黑帮老大率领两三个小弟在新宿圈定地盘，勤勤恳恳地赚钱。和以往的任侠电影及暴力团抗争电影不同，这部作品完全没有强大的男性英雄人物对抗一众恶党并斗争到底的内容，而是烦恼自己已经上了年纪，结婚生子，不能一直混黑帮的男人的故事。

他一会儿去找现在已经改邪归正，经营酒馆的黑帮前辈商讨自己的将来；一会儿对来家里送外卖的拉面馆店员产生同情，觉得人家干这份工作一定感到无聊；一会儿又顺路去自己地盘内的小商店，向那边的店主发牢骚，抱怨黑帮挣钱也不容易，等等。在这些场面中，黑帮成员简直就像中小企业经营者一样，最后甚至让人开始想同情他们，这世道不管什么生意都不好做吧。

像这样，男人终于下定决心要金盆洗手，成为一名酒铺店员重新出发。某天，男人凝视着在住宅地商店街大甩卖活动中排队的妻子，再三斟酌后，发现自己还是讨厌平凡的正经日子。在最后的场景中，他再次气宇轩昂地畅游在那片歌舞伎町的霓虹灯海之中。

在这部电影中，危险很多、赚头很大的红灯区歌舞伎町一带也有可以恳恳而谈的对象，简直被满怀情感地描绘成"故乡"一般令人怀念的地方。反而是正经人所住的街区被描绘成近邻之间只会冷淡地打打招呼、没有真心交流的冷漠街区。

根吉岸太郎导演的《夜总会日记》（1982）之类的作品也是那样。这部电影讲述一家夜总会的故事，这家店以在包房给客人手淫为卖点，在那里工作的女性并非诓骗男人的坏女人或者狐狸精，只是一些值得赞扬的打工者，为了更好的生活而不顾形象地拼命努力，她们之间也有非常深厚的情谊与关怀。她们总是精神百倍地给男人们"撸一管"，来给无精打采的他们注入朝气。

就这样，新宿从充满革命动乱氛围的混沌街区，成长为成人的闹市区，成为怀抱着情义的成熟红灯区。而年轻人则转而寻求更加纯真新鲜的闹市区，纷纷涌向原宿、青山、涩谷。

增殖的异物

20世纪70年代以后，东京景观的一大特色就是摩天大楼的出现。

最初的摩天大楼是于1968年（昭和四十三年）4月在虎之门

完成、高达 36 层的霞之关大楼。进入 20 世纪 70 年代后，新宿站西口一侧的旧淀桥净水厂被拆，那片街区被以京王广场酒店为首的摩天大楼占领，周围只有那一片区域高楼林立，展示了壮丽的景象。

之后又建起了池袋的阳光城，此外东京各地也都陆陆续续冒出几十层高的大楼，这本不是什么稀奇事，但要让人们习惯这些建筑的存在，还需要一些时间。

这样说的证据是，那些建筑明明能为影像提供有趣的风景，却几乎没有被拍入电影之中。至少在美国电影中一提到纽约，马上就会展示从遥远的河对岸拍摄的曼哈顿高楼大厦群这一景观，而东京还没有形成这种象征。而且，也很难形成。倒不如说，那些建筑甚至给人一种增殖的可怕异物的印象。

摩天大楼的不安

霞之关大楼建成的次年，1969 年，关川秀雄导演在东映拍了电影《摩天黎明》。

这是一部由建筑公司"鹿岛建设"全力协助的企业协作电影，刻画了最初挑战摩天大楼建设的日本技术人员相继突破、解决成

堆难题的乐观剧情，是礼赞高度经济成长期企业欣欣向荣的作品。

下一部很好地运用了摩天大楼的电影是于 1976 年改编自森村诚一小说的《摩天酒店杀人事件》[1]，由松竹电影制作，永方久导演。

在像新宿京王广场酒店般的摩天酒店的开张日，一个人在众目睽睽之下从高楼坠亡。其实那个事件被设置了某个手法，之后要靠推理去解谜。

建设礼赞之后，摩天大楼又成为推理片的舞台。特别值得一提的是，从摩天大楼被塑造为人会从高处坠落的、令人不安的地方这一点来看，也暗示了日本对于这些建筑的接受方式。

之后，在描绘都市文明毁灭的科幻电影中，新宿的摩天大楼群在最后的场景中出现，像是象征着深陷危机的东京一般这样的远景镜头成了一种固定模式。

摩天大楼的窗内外

十年后的 1986 年，伊藤智生导演在自己的制作公司名下创作

1　摩天酒店杀人事件：小说原名"超高層ホテル殺人事件"，中文版通译为"孽缘"。

了《凤尾船》[1]。

所谓"ゴンドラ"，是一种箱型工作台。一般会让工作人员乘坐在贡多拉上，从屋顶沿着壁面外侧将其吊着慢慢降下，这样工作人员就可以擦拭高楼的窗玻璃。

主人公是一名每天擦着新宿摩天大楼玻璃的青年（界健太饰）。

乘着贡多拉从建筑窗外下降的时候，他偶尔会和在窗内工作的年轻女事务员对上眼。然而，隔着完全密封的厚实玻璃，完全听不到任何声音。明明互相可以看见，却像是在不同的世界。另一方面，他和底下的市区也被危险的高度所阻隔，底下也是可视而不可触的异世界。

在青森县下北半岛出身的青年听来，路上的噪音只是单调的波浪声，下面的世界在他眼里像是一片虚幻的海。虽然清晰可见，但无法触碰，也无法与之对话，人们激烈的行动对自己而言完全是隔离的。

可以说，本片将摩天大楼的贡多拉操作作为一种手法，来象征性地表现大都会中人际关系的一个方面。

1 原文"ゴンドラ"（贡多拉）为意大利威尼斯特有的传统划船，在日本有"凤尾船"的意思，也有下文所述工作台之意。片中，男主人公在结尾驾着小船出海，将心爱的白文鸟的遗体沉入大海。

人们热闹自在行动着的模样，就在眼前栩栩如生。但并不是谁都能轻易进入那个群体，无所顾忌地成为其中的一员。

虽然从表面上看，这个世界是开放的，但对于主人公这样的青年而言，大门却始终紧闭。他也不想硬闯入那个拒绝他的世界，倒不如说，他也想闷在自己孤独的内心世界里，将底下的噪音想象成故乡海浪的声音。

然而，孤独的并不只是从农村来到东京的他。住在这高楼区里的孩子也同样孤独。

十一岁的少女小筹（上村佳子饰）和母亲两人住在高层公寓的一居室里。因为父母离异，所以父亲不和她们一起住，母亲工作也十分繁忙。

小筹是"钥匙儿童"[1]，因为住在高层公寓，所以也没有可以一起玩的朋友。话说回来，在不能横向扩展、没有安定空间的高层住宅中，孩子们本来就只能一直闷在里面。

如果是住宅区的高层建筑，那么下面好歹还有广场，但是高楼区的公寓就不是那样了。少女在学校也是孤立的，容易把自己封闭起来，在家也是阴沉地缩在自己的内心世界，不会向母亲

1 钥匙儿童：每天回家时，家里没有任何人，只能自己用钥匙开门的孩子。

撒娇。

这部电影最初分别描写了两人孤独的日常，随后让两人相遇。

在公寓中，少女不小心弄伤了饲养的小鸟，正茫然失措，那时在窗外擦窗的青年刚好目睹了这一幕，还带小鸟去了宠物医院。高楼区用混凝土和玻璃森严地隔断了人与人的联系，纵然如此，那里也有很多机遇，只要你有心，一个小小的契机也能将彼此联结起来。

不过，就算彼此邂逅，也不容易真正变得亲密。青年对少女非常温柔，但是少女依然封闭着自己的内心。和别人亲近也是需要训练的，如果小时候没有机会能对他人充分打开内心，那么之后再想主动去做这件事，就会变得十分困难。

之后因为一点小事，少女被母亲狠狠训斥了。以此为契机，青年和少女急速亲近了起来。于是，青年带少女去了自己的家乡——位于下北半岛海岸的一个渔村。在宁静的自然之中，少女第一次打开了心扉。

后半部分的场景都发生在下北半岛海岸。细腻精致的拍摄让电影有诗一般的质感，但也有几个疑问点。

第一，孤独的都市人只有在乡村才能得到救赎吗？对某些

人来说是那样，对某些人而言又不是那样。如果只是单纯地将都市的孤独与乡村精神上的富足做对比，那么说服力就会不足。

第二，青年突然轻易地就把少女带去乡村，这也显得过于唐突。

街上的绿色废墟

山本政志此前在《暗夜狂欢节》中讴歌了由混凝土和霓虹灯丛林所构筑的新宿幻想，但在此后也转为追求郁郁葱葱的绿色世界。

虽说如此，他没有像导演了《凤尾船》的伊藤智生那样跑到青森所在的下北半岛，也没有像山田洋次那样奔赴北海道的牧场，也不像在《火祭》（1985）中探究日本民俗的柳町光男那样将镜头对准泛灵论的或许还栖息着众神的纪州山林，而是选择东京城中废墟上的杂草。这种选择与具有已经过时的嬉皮士风格的山本政志十分相配。

在看着像是世田谷或中央线沿线一带的住宅区中，有一间外国人与日本人杂居的公社般的住宅，一个靠毒品或别的什么生意

谋生的女人也居住其中。

某天，她在住宅区行走，跨过一道围墙后发现，在一片广阔的土地上有很大的混凝土建筑废墟，杂草丛生。

她看上了这个地方，任性地决定在此住下，开始过上买油漆装饰建筑物、开垦田地、在楼顶眺望星星的生活。偶尔她也会叫上之前一起住的外国友人，一起开开派对，也会和附近的孩子们一起玩耍。

取景地共有五处东京内的国有土地——其中一处是距离京王线初台站步行两三分钟的地方，那里常常成为电影取景地——制造出在东京也有大片葱郁空地的幻想。

当然，正如《暗夜狂欢节》是一场噩梦，这部《罗宾逊的庭院》(1987)也是一场幻想。今天，在地价飞腾的东京不可能有谁都能随便住的空地。不过，任意占领废墟这种运动在全世界范围——不论是在发达国家还是发展中国家——都进行着，这也是一大事实。从那个意义上来说，本片也不是完全脱离现实。

然后，她所住的绿色废墟从某处传来音乐声，她也开始出现幻觉。于是她在被杂草覆盖的地上挖了一个很大很大的坑，最终消失其中。

虽然不知道这电影是什么意思，但是现代的生态保护运动孕

育了新的自然信仰，也许是那种类似于通过古老修验道[1]即身成佛的冲动驱使了她。镜头从变为杂草与废墟的田地摇开，最终落在都市中的一小块空地，在那里屹立着一棵美丽的巨树，就像是与北海道或信州的自然相通着一般。

这部电影只是空想的产物，可能并没有很深刻的含义，但至少，在这棵树木深沉的绿色景观之中，有什么触动人心的东西，那是近乎感动的一瞬。

新宿的现在

到 20 世纪 70 年代为止，新宿一直在电影中保持着日本青年文化先锋区的印象，但到了 20 世纪 90 年代，这种印象已经起了很大变化。

首先是 1992 年由东映制作、舛田利雄导演的作品《天国大罪》。在这部电影中，新宿歌舞伎町一带在不久的将来会变为中国黑道所支配的黑暗街区。饰演中国黑道老大的是埃及演员奥马尔·沙里夫（Omar Sharif），这也使这片街区变成一个复杂的存

1　修验道：日本佛教的一派，基于日本自古以来的山岳信仰，其目的是在山中修行以获得咒力。

在，它的国际化不能一概而论。

下一部则是 1996 年的《不夜城》。这部虽然是日本电影，但是特地请来了香港导演李志毅指导，希望加入香港动作片的风格。原作者驰星周虽然是日本人，但可是一个会仿照香港喜剧演员的名字来起笔名的人，[1] 所以电影也自然承袭了他的憧憬，尽力把新宿描绘成香港那样的地方。

这部电影所描绘的不是不久的将来，而是"现在的"新宿，那是一个成为北京黑道、上海黑道、台湾黑道乱斗的都市。主人公是一个叫"刘"的男人，他是日本人与中国台湾人联姻的后代。饰演这个角色的金城武是台湾出身的中日本人，又在香港电影中成为明星。

大家都说，国际化一词在 20 世纪 90 年代振聋发聩，但电影中的国际化首先从黑暗街区、从新宿的亚洲各地黑道的势力斗争开始，这就是日本电影对国际化的理解方式。

在造成这种倾向的根源中，当然存在诸多现实问题：日本外籍劳工的增多，特别是非法滞留者的增加，其中包括非法偷渡中国劳工的地下组织活动。

1　驰星周是将周星驰的名字倒写过来的笔名。

这个问题涉及现实中的暴力组织的活动,并非能够轻易从外界探知。但是崔洋一于 1998 年导演的《犬奔》还是以新宿歌舞伎町一带为舞台,这是一部大胆暴露其真实情况的力作。有好几个令人惊叹的场面,比如偷渡者被满满地塞进一间简陋的木造公寓。

拍子武[1]、岸谷五朗等饰演坏警察,大杉涟饰演一名在日韩国人卧底。自从日本社会变得富裕,在社会底层摸爬滚打的人已经罕见,但是这部电影在新宿这片土地凝练地展现了一个事实:现在,悲惨都落到了外籍劳工的头上。

1　拍子武:著名导演北野武的艺名。一般来说,北野武作为电影导演或是参加《平成教育委员会》等节目时会用本名"北野武",在出演电影以及参加其他节目时则会使用艺名"拍子武"。

第五章 亚洲的大都市 Tokyo

——外国电影中的东京

火山之国日本

在好莱坞也还处于草创期的 20 世纪头十年，东方趣味的电影曾一度在美国流行。

好莱坞所在的洛杉矶有很多中国和日本移民，甚至还因此产生了剧团，聚集亚洲演员，拍摄以中国和日本为舞台的电影等，频繁地创作以美国唐人街为题材的作品。

像那样被聚集起来的亚洲人当中，也有日后成为国际大明星的早川雪洲的身影，大正末期成为日本电影革新旗手的导演栗原托马斯、摄影师小谷亨利等人也崭露头角。

然而，在当时美国人东方趣味的视野之中，几乎没有同时代的东京。虽然有一部代表性的作品《神怒》(1914)，但那是以当时成为新闻的鹿儿岛樱岛火山喷发为背景，讲述日本女孩与美国青年的浪漫爱情故事。

说到火山，于1937年（昭和十二年）由德国的阿诺尔德·范克（Arnold Fanck）导演的德日合作电影《新土》，作为广受好评的日本与西方最初的正式合作电影，也主要以火山景象——通过大量拍摄日本乡村、日本各地的山岳来创作——为主要场面，没有涉及东京。

确实，日本可说是火山之国，在遥远的彼岸看来，杂七杂八的都市入不了他们的法眼，也许他们只看得到火山。在围绕火山的神秘幻想中展开一段爱情故事，这成了电影中日本趣味的开始。

还有，当时美国盛行反日运动，可怕又黑心肠的日本人形象在美国电影中大量登场。此外，欧洲的电影人中，则有不少人一说到日本，就首先联想到吉原。

被奉为传说的性爱天堂吉原

日本电影中最初在国际上获得成功的是衣笠贞之助于1928年

（昭和三年）导演的《十字路》。衣笠导演自己带着胶片拷贝去欧洲旅游，在柏林大规模放映，获得 40 000 马克收入。

这部电影是一部用相当抽象的置景拍摄的表现主义风格的时代剧，刻画了一对姐弟之间的爱情。虽然不知是何时何地的故事，但片中出现了射箭场，那里的女人用一种娼妇般的态度讥笑青年主人公。德国发行商给这部电影起的标题是"吉原之影"。

在 1937 年的法国电影中，有一部由马克斯·奥菲尔斯（Max Ophüls）导演、田中路子与早川雪洲主演、题为《吉原》的异色之作。在这部电影中，有一栋土墙仓房医院的建筑物，其中排列着许多桶。刚想着这应该是酿酒屋的仓库之类的地方吧，结果发现那些桶都是浴桶，艺伎们忽然从中探出头来。

在德国电影巨匠弗里茨·朗（Fritz Lang）著名的《大都会》（1926）中，那座未来都市的红灯区也叫作"吉原"。

看来，吉原已经被现代欧洲人，尤其是德国这一区域的人奉为性爱天堂，代表着充满异国情调的日本印象。

作为中国革命根据地的东京

那些外国电影，明明以日本为舞台，拍日本的场面时却

不实地取景，拍出来的东西当然会千奇百怪了。近几年也有中国导演谢晋的《秋瑾》(1983)，号称拍的是本世纪初的东京。

女主人公秋瑾是一名革命家，她来到当时是反清革命运动据点的东京，同中国同志和宫崎滔天等日本支援者们一起积极闹革命，这就是电影前半部分的主线。

然而，除了登场的日本人穿着和服、秋瑾女士也穿和服并梳日式发型之外，这个在中国用布景搭建的明治东京几乎没有任何日本风俗，成了一个怪异的地方。

不过，在拍比如小商店街看管柜台的阿姨那样的人物时，摄影机是抱着亲切感去拍这些风情的，中国人对日本的感觉还是和西方人有所不同。

在中国人看来，东京应该也没有什么异域风情。东京弄堂里的烟酒店之类的地方，也会有在自己国家街上常见的、善良的看店阿姨。

这部电影让我们不曾想过的东京的另一面——曾作为中国革命根据地的东京——清晰浮现，仅凭这一点也实属难能可贵。

杂乱都市

外国电影来东京实地取景拍摄，是在第二次世界大战结束、美军占领日本之后再等上许久。

东京首先成为《东京212档案》(1951) 及《竹屋》(1955) 这两部以黑暗街区为题材的电影的舞台。

后者是日后作为 B 级动作片大师而闻名遐迩的塞缪尔·富勒 (Samuel Fuller) 导演的作品。作为电影，这是一部相当干脆利落的作品，但当时看过的日本人大部分很不高兴。

东京这座城市在这部电影里看起来太无序混乱、污秽不洁了；住在那里的我等日本人看起来也太贫苦困顿、愚钝不堪、一无是处了。

日本人自己眼里的东京会更摩登整洁一些，有些地方甚至还打磨得闪闪发光，是一座时髦的都市。但是在美国人看来，东京整洁的那一面只不过是对西方的模仿，只有杂乱无章的那一面才真正属于日本。

话说回来，后来我自己去了香港、马尼拉、雅加达、上海、加尔各答、孟买、曼谷等亚洲大都市，当我一边漫步、一边打量

时，不得不意识到，我自己也在用以前美国电影人看东京的那种眼神看这些城市。

苏联电影中的未来都市——赤坂见附

在苏联（现在的俄罗斯）的科幻电影中，安德烈·塔可夫斯基（Andrei Tarkovsky）导演的《飞向太空》（1973）称得上杰作。影片讲述未来的科学家去一颗叫作"索拉里斯"的不可思议的行星探险的故事。这部电影中有这样一个场面，身在地球的科学家主人公为了参加会议，从郊外的家中开车前往市中心，在穿过一个眼熟的有着橙色灯光的隧道后，开上了高速立交桥。于是出现了写着"×× 方向 ×× 公里堵塞"的日语光电显示板。

原来那是赤坂见附的高速公路。大概，在苏联人看来，东京的现代化风景是超现代的，几乎就像科幻电影中的未来都市。

像这样，随着日本的经济发展，情况也逐渐产生变化，但这部影片只是一个例外。一般而言，外国人眼里的东京并不是闪闪发光的超现代都市，东京给他们的第一印象，不如说与香港、马尼拉、曼谷、加尔各答等亚洲大都市一样，是一个杂乱无章、喧嚣骚动、有着超多人口的地方。

呜呼，粪桶

在美军占领期间或之后，某个好莱坞剧组来到东京，雇佣日本的工作人员拍摄某部剧情电影。那时，美国导演说，想拍一辆载有粪桶的牛车路过国会议事堂前的画面。

听说，日本的副导演说，别的都算了，只有这个画面请不要拍，制止了这个计划。但是，对当时的美国人而言，在日本最让他们惊奇的就是日本人用桶汲取粪尿，并用车运输粪桶，而这些车就奔走在都市的大马路上。

在知道那些粪尿是不可或缺的农田肥料后，他们陷入了恐慌。他们认为用粪尿种出来的蔬菜根本不能吃，便在没有被任何粪尿污染过、只有碎石的土地上开垦了只用化学肥料的田地，耕作并食用所谓的"干净蔬菜"。因此，那位好莱坞导演所考虑的画面，不过是流露了他对东京"亚洲特色肮脏"的热烈好奇心。

粪桶牛车被吸粪车所取代，不久，随着下水道和抽水马桶的普及，粪桶也消失了。但是在西方人眼中，异样的东西依然不少。

首当其冲的，就是交通高峰期在 JR 车站站台负责推乘客的工作人员。日本人平时可是在电车中稍微碰到别人都会说"对不

起"的彬彬有礼的人呀。结果到了这种时候，明明不是在摔角，却使足了劲儿地用双手死命推别人的身体，这看上去简直像是在犯罪。

说起来，横山博人导演的《纯》（1981）就以东京 JR 列车上的痴汉[1]为主人公。这部作品在日本的评价不怎么样，但是被选入了从各国新人导演的佳作中选片的戛纳电影节导演双周单元，引起了一些关注。可能是痴汉这种外国少见、只有日本才有的独特犯罪类型引起了大家的兴趣。

《东京画》——寻求遗失的 Ozu[2]

1983 年，当时西德的维姆·文德斯（Wim Wenders）导演带着 16 毫米摄影机来到日本，拍摄题为《东京画》的旅行日记风格的纪录片。

然而，文德斯所拍的东京，和小津电影中的东京毫无共同之处。小津电影中那种安静、洁净、像几何图形一般整理有序的风

1 痴汉：在电车、巴士等公共交通设施上对他人进行性骚扰，或是在公共场合全裸等猥亵行为，以及做出这些行为的人。
2 Ozu："小津"的英语音译。

景，在他的胶片中荡然无存。

文德斯一边漫步东京，一边即兴拍摄。他胶片中所拍的，是林立的霓虹灯、拥挤杂乱的看板、人群、热火朝天搞着建设的建筑工地、穿梭于万家灯火的交通工具。

文德斯边拍边想道，小津的时代已经远去，小津死后二十余年，日本已经急速丧失了日式的东西，之后只剩下混乱。

不过，他也有机会采访并拍摄了小津电影中象征一般的存在——演员笠智众，以及小津的摄影师厚田雄春。他发现这两个人的为人就像是小津电影本身一样，并因此而感到心满意足。

小津安二郎生前的东京与现在相比确实是一个更安静的城市。但实际上，当时的东京也并没有小津电影中所描绘的那么安静。

小津的战后作品，我总是一上映就去看，每次看我都忍不住去想，他到底是怎么把东京拍得这么安静的呢？

身处交通高峰期的群众在他的电影里也让人感到安静，而在办公室工作的人们简直就像是在开茶话会。

在《茶泡饭之味》（1952）中，弹子机房、自行车赛场与棒球场都有登场，但是那里毫无血雨腥风的腾腾热气。就算小津能够活到今天，让他来拍现在的东京，肯定也会在全东京找出一个冥

想馆之类的安静地方。

不论如何，外国人只要踏上未知的土地，一定会先发现并拍摄那些看上去稀奇古怪的东西。外国人看东京的时候，首先映入眼帘的，也总是恶俗之处与那些无处排解的旺盛精力。不管怎样，那些东西总会率先占领外国人的视野。

但是，生活在其中的日本人因为习惯了那些东西，所以能够做到毫不在意。尤其是小津，他在拍摄东京的时候始终完美地无视了那些要素。

《东京波普》——可爱的日本人

年轻的美国女导演弗兰·鲁贝尔·葛井（Fran Rvbel Kuzui）在 1988 年的美国电影《东京波普》中描绘了她眼中的今日东京。

因为这部作品的制片人——同时也是她丈夫——葛井胜介是日本人，所以也很难说这是纯粹的美国人眼中的东京。不过其中依然有一些外国人眼中的奇妙东京印象。

女主人公是一个美国的年轻摇滚歌手，来到日本后和日本的摇滚乐队青年们亲近，在各种推销以及其他努力之后，他们终于成功了。就是这样一部讲述音乐人成功故事的单纯的青春电影。

女主人公起初在卡拉OK吧[1]一样的地方工作，要应付一些庸俗的、上班族模样的日本中年男人。虽说如此，她也不需要做什么服务，只要坐在他们旁边就行。她无聊得要命，日本男人看上去也是一副忸忸怩怩的样子，空气中弥漫着一种彼此互不熟悉的奇妙的生疏感。

夜深后，为了回到住处，她试图拦车，但是出租车司机一看到语言不通的老外就纷纷拒载，飞驰而去。

在夜晚的街边，一群摇滚迷打扮——这种衣着打扮在全世界的摇滚迷之间共通——的年轻人发现了她，于是毫无隔阂地邀请她加入这个团体。不久，她和其中一人成了那种会一起去情人酒店[2]的关系。和中年人不同，年轻人对于老外似乎没什么生疏感。

他们的活动范围是新宿和涩谷的闹市、板桥一带的寄宿民宅、原宿竹之子族[3]的群舞场地，以及周围某处会有演艺经纪公司或电视台之类的地方。

虽然这部电影里也有外国人喜欢的典型日式情节，比如某人在某处的神社求神官给自己的汽车驱邪。但是总体来说，本片中

1　卡拉OK吧：客人可以自己点歌来唱的酒吧。
2　情人酒店：日本人发明的英语词"Love Hotel"，指成人情趣酒店。
3　竹之子族：在户外穿着夸张艳丽的服饰伴着迪斯科音乐跳舞的年轻人集团。

的东京给人这样一种印象：那里的人们都很可爱、带着孩子气。

　　如果只关注日本这边的风俗，那么日本年轻人的那种孩子气就会变成一种理所当然的状态，谁也不会去在意。但如果和外国人，尤其是西方人做比较，竹之子族自不用说，连那群装出凶神恶煞模样的人看上去也会相当天真烂漫。

第六章　电影中的东京名胜

御茶之水

御茶之水有很多学校，甚至还有作为儒教象征的圣堂[1]。按理说，这样的地方应该会被描绘成代表东京的文化教育区，然而我不记得有任何电影做过这样的描写。

御茶之水因电影而成为话题是在 1951 年，当时狮子文六的好评之作《自由学校》的两个改编版本——吉村公三郎导演版与涩谷实导演版一争高下。[2]

1　圣堂：此处指的应该是汤岛圣堂，又称"东京孔子庙"。
2　两个版本同在五月初的连休假期公映，因为两部作品的票房成绩都很可观，甚至衍生出"黄金周"这个用语。直到现在，日本人也一直把五月初的长假称为黄金周。

在那个悬崖下的神田川河岸上，住着很多当时被称为"捡破烂"的废品回收者，他们都是被老婆赶出门的上班族，为了追求自由就在这里住下，是怀有嬉皮式思维的先驱。

警视厅（樱田门）

警视厅作为刑事题材不可或缺的建筑物，常常在电影中登场。不过，以前的犯罪电影不一定是写实风格，没啥必要拍真正的警视厅。反而是在情节剧中，常有犯下罪行的主人公在恋人的目送下去自首的设定，所以总是用到警视厅。

其代表性的著名场面是吉村公三郎导演的《一生中最光辉的日子》（1948）。

森雅之饰演的主人公原本是一名军人，战后陷入绝望染上毒瘾，混在黑道。他准备暗杀的高官千金（山口淑子饰）用爱感化了他，最后令他重回正道，去警视厅自首。

电影在结尾用一个大远景拍摄战后不久的樱田门一带的拂晓。这个激动人心的场面十分适合一出百转千回的情节剧的结局。

写实风格刑事题材的先驱是黑泽明导演的《野良犬》，这部作品中有在当时警视厅楼顶实地取景的场面。

那之后，东映名作"警视厅的故事"系列从 1955 年到 1964 年共制作了 24 部，警视厅对于影迷而言也变成了极为亲切的景致。

这个系列中观众脸熟的搜查一课刑警们有一个特征，即大家都是情深义重的人。尤其是花泽德卫饰演的上了年纪的刑警，搜查到最后，只要犯人的可怜身世一浮现，他满是皱纹的脸就一定会皱得更厉害，感动不已地嘟哝："怎么会这样！"难道是神田明神下 [1] 那感情丰沛的捕吏帮手——钱形平次 [2] 的传统被樱田门 [3] 继承了吗？

皇居前广场

皇居在战前被称为"宫城"，其二重桥正面的景致是日本最神圣的风景之一。学校都会挂那张照片，告诉学生天皇就住在那里头，并且让大家礼拜天皇。

木下惠介导演在太平洋战争末期的作品《陆军》（1944）中的父亲——一名热烈的帝国陆军赞美者，有一天突然在东京病倒。他的儿子听说父亲入院的消息，心急火燎地从九州赶到东京的医

1　神田明神下：地名，位于现东京都千代田区
2　钱形平次：野村胡堂的小说《钱形平次罪犯纪录》中的人物。这部小说后被改编为电影、电视剧、舞台剧。
3　樱田门：警视厅所在地。

院。结果父子见面时，卧病在床的父亲却首先问儿子，有没有先去拜过宫城？

儿子回答："还没来得及去。"结果被父亲怒斥："混账玩意。"因为大家都说，外地人如果来了东京，别的事都得靠边，必须先去拜宫城。

当然这只是一种说辞，也不是真的每个人都会那样做。然而这个儿子还是听从父亲的命令，立刻奔出医院，跪拜在宫城前的碎石子上，又回到医院再次探望父亲。

久松静儿导演的战后作品《宫城广场》（1951）把这个神圣的宫城前变成为了约会的场所，因此我很感谢这部电影。这是被称为"百万美元小酒窝"的宝冢人气娘役[1]乙羽信子转战电影界后的第二部作品。

这里在战后也数次成为游行队伍与防暴警察激烈冲突的场所，其中一次就是1952年的"血色劳动节"[2]。今村昌平导演的《日本昆虫记》（1963）中有一个很独特的设定：女主人公乘坐的都电刚好在事件发生时从旁驶过，然而对政治事件毫不关心的她只是埋

1　娘役：宝冢所有的演员都是女性。饰演男性角色的女性演员被称为"男役"；相对应的，饰演女性角色的演员就被称为"娘役"。

2　血色劳动节：1952年5月1日于东京皇居外苑发生的事件，也是战后初次造成伤亡的学生运动。

头忙着数钱。饰演女主人公的是左幸子。

今村昌平之后在题为《回到无法松的故乡》（1973）的纪录片中，在皇居前采访了战败后一直没有回国、留在泰国腹地的士兵。

这名男性在战争结束之后，也一直深信着大东亚战争是一场圣战，维持着对天皇的崇拜。但后来，他在皇居前深深地反思起了日本的繁荣，并且严肃地说出了自己的疑问：为什么天皇要对我们这些回不了家的士兵见死不救呢？

国会议事堂

国会议事堂在电影中看上去总是充满神秘感、戒备森严。

让深作欣二导演一炮而红的作品《自豪的挑战》（1962）是一部政治悬疑电影。鹤田浩二饰演的记者刺探到日本企业出口武器的事实，但在侦查过程中，美国的智囊机构从中阻挠，害怕权力的大报社也漠不关心，最终他还是无法把真相公之于众。

故事的结局，挫败的记者只说了句，等着瞧吧，然后在片中第一次摘下了墨镜，这时他抬头看着的正是国会议事堂。这里的导演手法比较要小聪明，但完成得很出色。

中村登导演的《诸行无常》（1960）也是涉及贪污的政治推理

题材，最后三井弘次扮演的可疑男子在吹了一堆有趣可笑的政治内幕后说："我说的可都是真实发生过的事！"他所指的方向，正是巍然伫立的国会议事堂。

松林宗惠导演的《世界大战争》（1961）是一部可怕得如噩梦般的特摄电影，剧情是第三次世界大战爆发，东京因为核攻击被岩浆的漩涡吞没，国会议事堂在熔岩的中央出现又消失。

帝国剧场（日比谷）

1911年（明治四十四年）建于皇居前的帝国剧场成为新剧、歌剧以及西方音乐会等上演的会场。在大正、昭和初期的东京，是最高级的文化中心之一。

高木俊朗于战后1947年导演的《幸运的椅子》，将摄影机带入当时实际的剧场内部，虽然观众席上的登场人物都有简单的故事，但是一流艺术家的舞台表演是用一种纪录片风格拍就的。

剧目有：藤原歌剧团的歌剧《卡门》；由诹访根自子小提琴独奏、上田仁指挥、东宝交响乐团伴奏的拉罗[1]作曲的《西班牙交响

1　拉罗（Edouard Lalo，1823—1892）：西班牙裔法国作曲家。

曲》；由山口淑子、泷泽修、森雅之等表演的轻歌剧《肯塔基之家》；还有小牧正英、贝谷八百子的芭蕾舞《谢拉扎德》。

东京复活大圣堂（御茶之水）

位于神田的复活大圣堂是俄罗斯东正教的教堂，它是一栋沉静的优雅建筑，总是典雅地向日本传达新奇少有的外来文化韵味。因此，它在电影中，也只会在较有文化底蕴的作品中出现。

比如，小津安二郎导演的《麦秋》。

原节子与二本柳宽走在它旁边的坡道上，在看得见复活大圣堂的咖啡店聊天。她那战死的哥哥也是二本的挚友，两人一起回忆起亡者。墙上挂着米勒[1]的画。被两人所追忆的青年，过去一定也是一个有文化的学生吧。

日比谷

从日比谷出发，稍微往内幸町的方向走一些，在路的左手边——日比谷公园对面的地方，有一块写着"鹿鸣馆遗址"的石

1　让·弗朗索瓦·米勒（Jean·Francois Millet，1814—1875）：法国画家。

碑。这就是那个有名的鹿鸣馆，但如今已经荡然无存。

幕末时期，为了修订和西方各国缔结的不平等条约，明治的政治家决心向西方人展示，日本也是一个已经西化了的文明国家。于是，他们为了举行西式的舞会与晚会，于1883年（明治十六年）建造了极尽奢华的鹿鸣馆，这是当时最摩登的建筑。

然而，法国漫画家乔治·毕戈（Georges Bigot）却画下了穿着长礼服、装腔作势的猿猴般的日本男子，以及因为穿着晚礼服而露出后背上点点灸痕的日本上流妇人，露骨地嘲笑着日本人那如字面意思的沐猴而冠。

可能漫画家本来就比较夸张戏谑，所以也没办法。但是，连同样来自法国的作家皮埃尔·洛蒂（Pierre Loti）也在参加1885年（明治十八年）庆贺天长节[1]的晚会后，写下了《公开的大笑剧》。

不过，就算外国人是用客观的眼光去看待，但如果连我们都要嘲笑先祖们令人心酸的努力，那对他们也太抱歉了。

在市川昆导演的改编自三岛由纪夫戏剧的电影《鹿鸣馆》（1986）中，魅力十足的日本绅士淑女们服帖地身着西式服装，在提高文明开化实绩的同时，还展开了浪漫的爱情故事。

1　天长节：天皇诞生的节日，二战后改称为"天皇诞辰"。

饰演政府高官夫人的浅丘琉璃子，后背上当然没有什么施灸的痕迹。菅原文太等日本男子的西服扮相也很俊朗。不过，这种脱离现实的描写是行不通的。

电影中，那些在明治文明开化期一步登天的日本统治者出色的西服与举止，让我越看越觉得假，现实中的男男女女，一定是滑稽与恶俗到甚至叫人落泪的程度吧，电影没能传达出这种令人怀念的形象。

不过，别具一格、令人印象深刻的是，在一片漆黑中像玩具宫殿一般兀自璀璨辉煌的鹿鸣馆。

以前鹿鸣馆的周围，除了对面的日比谷练兵场，什么建筑物都没有。现在，这里被帝国酒店和NTT[1]大楼等一大堆建筑物层层包围，难以想象从前的空旷。

现在，就在其附近、宝冢剧场的对面，名为"日比谷尚特"的摩登高层建筑所在地，以前是日比谷电影剧场和有乐座[2]，有乐座的前身是名为"高等演艺场"的剧场。从明治末期到大正初期，这里是新剧运动的一大中心。

衣笠贞之助在战后不久的1947年导演的《女演员》，是关于

1　NTT：日本最大的移动通信运营商之一。
2　有乐座：从1935年经营至1984年的剧场兼影院。

新剧运动捧出的第一个超级明星——女演员松井须磨子的传记电影，片中几乎所有的场面都在这个剧场内部进行。她甩下丈夫从信州来到东京，成为新剧的研究生，成为明星，然后在情人岛村抱月导演死后也自杀随他而去。

在松井须磨子的研究生时代，有一节讲解易卜生《玩偶之家》的课。抱月在课上向大家提问关于娜拉一角的问题时，别的研究生都说女性独立是好事；提到抛夫弃子、离家出走的问题时，大家就开始含含糊糊了，只有山田五十铃饰演的松井须磨子神色爽快地全面肯定娜拉的行为。这时候山田五十铃的表情真是好极了。

仔细一想，松井须磨子应该是日本妇女解放运动的先驱，接受那样的女性独立的地方是东京，是日比谷。松井须磨子最初的登场场面——像驱赶一条野狗似地抛弃了恋恋不舍、死死纠缠的丈夫，也令人印象深刻。

靖国神社（九段）

靖国神社在战前就作为"大日本帝国"的"圣地"在电影中屡次登场，在战后又成为在政府官僚正式参拜引发问题时会被想起的地方。不过那也只是作为新闻出现罢了。

在嘲弄靖国神社复活倾向的电影中，有一部前田阳一导演的《喜剧：啊，军歌》(1970)。弗兰克堺[1]饰演的香钱贼，盯上了靖国神社的香钱匣，于是整出了一场煞费苦心的闹剧。

在大岛渚导演的《日本春歌考》(1967)中，为了反对当时引起争议的纪元节（建国纪念日）复活，这部电影的工作人员与演员们组成游行队伍，举着黑色的太阳旗在九段一带行进。雪在那时恰到好处地落下，整个场面散发出肃穆的氛围。

兜町

说到兜町，就令人想到证券经纪人和证券交易所。描写这些的电影中，最好的就是改编自狮子文六的小说、由千叶泰树导演的《大番[2]》四部曲。

这一系列电影讲述了绰号"小牛"的赤羽丑之助围绕金钱与女人的波折人生，他在昭和初期从四国的伊予（爱媛县）宇和岛来到东京，成为证券经纪人学徒。

1　弗兰克堺：日本演员，本名堺正俊。
2　大番：有两个意思，一是指平安、镰仓时代在京都宫中担当首席的诸国武士；二是指江户幕府时期交替守卫江户城、京都二条城、大坂城的职务。

与其说小牛是个利欲熏心的人，倒不如说是个精神百倍、天真烂漫、非常可爱的男人。他对自己所憧憬的内心高洁的恋人（原节子饰）抱有无私的纯爱，所以就算他一个劲儿地为了赚钱而奔走，也让人恨不起来。

可能这就是当时还很贫穷，但正要进入高度经济成长期的日本所需要的自我辩护的理想形象吧。

兜町是否因为被描绘成这样一个人物在场上兴高采烈地东奔西跑、欢蹦乱跳的舞台，而多少洗掉了些物欲横流的铜臭，在国民心中变得更平易近人了呢？

看完这部电影后，路过兜町时，我甚至会对这个街区的意外安静感到失望。

胜哄桥

胜哄桥，是只有东京才有的、罕见的、真正的可动桥。以前，它是一定会出现在东京名胜明信片上的地方，现在似乎已经被遗忘。

有一部题为《正因为爱》（1955）的集锦电影。其中吉村公三郎导演的部分讲述这样一个故事：乙羽信子饰演的受雇于银座酒

吧的女经理，因为被男人欺骗而心情陷入低谷，在公寓怄气躺下后，拥有更凄惨遭遇的少女来访，给予她鼓励。

当她终于重新振作时，可以看到窗外，胜哄桥的桥桁缓缓上升。这是具有象征意义的一幕。

早稻田大学（早稻田）

佐伯清导演的《早稻田大学》（1953）是一部剧情电影。

没有题为"东京大学"或者"庆应大学"的剧情电影，却单单只有《早稻田大学》，这真是很有趣的现象。因为早稻田大学是很受大众欢迎的学校。

电影内容是早稻田大学的历史：从 1882 年（明治十五年）大隈重信（小泽荣饰）设立东京专门学校开始，到 1915 年（大正四年）的学院纷争，到 1925 年（大正十四年）的反军事教练运动，再到第二次世界大战的学生动员，最后是建校 70 周年纪念典礼。

小石川

德永直的《没有太阳的街》（1954）是昭和初期无产阶级文学

的代表作之一，由山本萨夫导演改编为电影。

本作品以德永直自己也亲身体验过的、当时最大的罢工运动之一——1926年（大正十五年）的共同印刷争议为原型改编，事件发生地在小石川。

3000名从业人员持续罢工。他们住在贫民窟一般的隧道长屋，那地方像在谷底一般。

本作描绘了抗议团体中不同类型的人物，鲜明地展现了工人在战前的劳工运动与左翼运动最高昂时期的飒爽英姿。

他们靠做一些买卖维持生活，虽然也有因绝望而选择离去的人，但运动积极分子的锐气正盛。

当时，某种意义上来说，劳工运动的参与者是走在时代思潮前端的人，因此有他们自己的作态与姿态，相当有模有样。对饰演运动领导者的二本柳宽而言，本片是他的代表作。

作为一部独立制作的作品，这部电影的布景算是规模宏大，群众场景也很有感染力，其再现的大正末期、昭和初期东京下层社会的风俗也有很高的价值。

山本萨夫自己在罢工运动时正值初中三年级，和家人一起搬家来到东京，五年后他算是成了一名左翼戏剧青年，也开始被警察盯上。因此这部作品中充满了青春回忆的热情。

国际剧场（浅草）

浅草那曾享有"东方第一电影院与歌舞剧场"美誉的国际剧场于 1982 年闭馆，之后被改建为现在的浅草豪景酒店。国际剧场在 1937 年（昭和十二年）开馆的时候，有 3600 个席位。

国际剧场也是松竹电影的首映馆，在电影放映的间歇，会上演松竹歌舞团（SKD）的歌舞表演。

这个宏大的剧场可能有着全日本最宽广的舞台，在这大舞台上充分延展开来的排舞甚是壮观。

在山田洋次导演的《寅次郎的故事：走自己的路》（1978）中，阿寅遵循惯例一见钟情的是木之实奈奈饰演的 SKD 人气明星。

然而，她已经有恋人了，那人是这个剧场的照明技师。借此设定，这部电影将这个现在已经不复存在的巨型剧场的后台、演员休息室、排练场、照明室，甚至是屋顶，全都巨细无遗地展示给了观众。

在最后，电影还展示了绚烂奢华的歌舞表演。出演的明星有小月冴子、春日宏美、梓志乃舞，等等。

山谷

1986 年的《山谷：以牙还牙》(山谷制作上映委员会) 是一部长篇纪录电影。

在山谷的陋屋街——日雇劳工下榻的简易住宿集中街，日雇劳工组织劳动组织发动工潮。这部电影就是记录下这一切的作品。

这个劳动组织遭到暴力团的猛烈攻击，而组织成员也奋起反击。

这部电影的导演佐藤满夫在向劳动者请求协助摄影的传单上这样宣言："在直到电影完成之前的这两年间，我会常驻在集合地点，一边和大家一样从事日雇劳动，一边拍电影。"电影开拍后，导演被暴力团成员杀害了，据说是因为犯人把他误认为是组织的指导者。导演在电影制作中被杀，这可是过去未曾有过的异常事件。

剧组成员继续拍摄，剪辑则由抗议团体中的领导者担任，但是连他也被杀害了。就像这样，以电影史上从未有过的状态拍摄的这部电影有着骇人的紧迫感，展现了山谷中的劳动者与其对立面暴力团的面貌。

街道本身并没有荒废，而是普通的路，但有时也会呈现巷战

的状态。只是，到了夏日祭等活动时，贫苦的人们也会一头扎进欢乐的热闹氛围中。

抗议团体给动不动就容易四分五裂的日雇劳动者带来了团结意识。抗议团体的成员给在寒夜街头瑟瑟发抖的同伴递上热粥等场面，也让人对这片街区有了新的认识。

十二层（浅草）

曾经像浅草的标志一样耸立着、属于过往传说的高层建筑十二层，在岛津保次郎导演的《浅草之灯》中作为上原谦和高峰三枝子的邂逅场所再现。

在林海象导演的《愿睡如梦》（1986）中，同样位于浅草的仁丹塔被视作往昔的十二层。

玉之井（向岛）

关东大地震（1923）后，过去在浅草十二层地下的那片设有私娼的铭酒屋，在建筑物崩塌后转移到了向岛，形成东京最大的私娼街。

1937 年，永井荷风的名作《濹东绮谭》给予这片街区情感充沛的文学表达，拍文艺电影[1]的高手丰田四郎导演则于 1960 年（昭和三十五年）用细致的风俗描写改编了这部作品。

昏暗狭窄的后巷中是漫无边际的私娼街，窗后只露出脸来的女人们随着持续不断的移动摄影相继显现，那句"亲爱的，来看看……"还没说完，她们就被镜头抛弃，这一噩梦般的场面令我难以忘怀。

饰演女主人公小雪的是山本富士子，她有着资产阶级式的高雅气质，被称为"日本第一美女"。这一选角让人不禁讶异，原来玉之井曾是那么顶级的卖春街呀。

还有一部日活的浪漫情色电影杰作《乐之街[2]》（1974），讲述孜孜不倦、勤勤恳恳投身卖春事业的勤俭女性的故事。

在描绘满脑子只有性爱的男女方面，没有人能够与神代辰巳导演相提并论，而本片就是其代表作之一。他把人权的问题、骗

1　文艺电影：日语中的文艺电影与中文语境中的"文艺片"意思不同，前者指诗歌、小说、戏剧等用语言表现的艺术所改编成的电影。

2　原名"赤線玉の井　ぬけられます"，可译为"赤线玉之井：全身而退"，此处取中文通译片名。其中，赤线指自联合国军最高司令官总司令部（GHQ）颁布《公娼废止指令》（1946）起，至《卖春防止法》的施行（1958）为止的这段时间，在半公认状态下进行卖春行为的地区。也被称为"赤线区域"或"赤线地带"。

与被骗的问题都抛之脑后，专心描摹性爱的悲欢。

谷中（上野）

古老的都市一般都有寺庙密集的区域，这样的区域被称为"寺町"。寺町有着庞大的建筑物与广阔的领地，在战争时期，可以起到抵御敌方来袭的防御线作用。

江户时期，造成十万余人死亡的明历大火，即"振袖[1]火灾"（1657），把江户烧成了一片荒原。之后，江户开始了都市改造，那时很多寺庙都被勒令转移，于是下谷、谷中等江户的周边区域成了新的寺町。

五所平之助导演的《五重塔》（1944）是在太平洋战争末期改编自幸田露伴原作的影片讲述了明治时期，一名木匠为谷中的感应寺建造五重塔的故事。绰号"慢吞吞十兵卫"的木匠倾注心力建造的五重塔在暴风雨中也纹丝不动，坚如磐石。

这名拥有模范般工匠气质的男人由花柳章太郎饰演，柳永二

1　振袖：和服的一种，即长袖款式。传说大火的起因，是由于江户本妙寺在为一名病故少女做法事时，她那被风吹走的燃烧中的衣袖引燃了建筑物，这场火灾故得此名。

郎、大矢市次郎等"江户子专业户"的新生新派演员也一起出演，实属难得。

可惜的是，现在东京国立近代美术馆电影中心所藏的胶片拷贝是缺漏颇多的非完整版。想到这些在战争末期没有跑去制作战争电影，而是拼命拍摄寺庙电影的人，我就不由得感动。

吉原（浅草）

吉原，自从因为 1657 年的大火灾从日本桥搬到浅草寺背面，直到 1956 年颁布的《卖春防止法》废除妓院区为止，在这三百年间，一直作为江户/东京公认的色情交易中心而繁荣昌盛。在江户时期，吉原甚至还是文化中心。

吉原在国际上也声名远扬，德国导演弗里茨·朗在《大都会》中也将未来都市中的娱乐街命名为"吉原"。

因为江户幕府的命令，从原址——现在的中央区日本桥一带搬到新址之后，那些在老吉原不被承认的、被称为"汤女"[1]的卖淫女生意兴隆起来，抢走了新吉原的客源。从业者向幕府请求处

1 汤女：最初只是指在澡堂帮客人搓背梳头的女性，后逐渐增加了色情服务，便有了妓女的意思。

理这些汤女，把她们抓起来贬为吉原的下等妓女。

内田吐梦导演的时代剧《妖刀物语：花之吉原百人斩》（1960），讲述了在私娼地[1]被捕后，被发配到吉原变成最下等妓女的女子的华丽悲剧。她倔强地决心要在此出人头地，于是努力成为头等妓女，最后被因曾受她蒙骗而心怀怨恨的男人所杀。本片现实地描绘了这种被称为"妓奴"的娼妓在吉原的悲惨处境，从这点而言，它是罕见的现实主义时代剧。

这部电影由水谷良重（现用名：水谷八重子）卖力表演，也是她的电影代表作。在盛放的绚烂樱花之下，一路杀入花魁道中[2]的则是片冈千惠藏。

樋口一叶在《青梅竹马》中描绘了进入明治时期后，生活在吉原一带的少年少女们。电影版由五所平之助导演，美空云雀与市川染五郎（现用名：松本幸四郎）主演。1955年，这部作品被制作的时候，这两个人还是少女与少年。

在电影的最后，美空云雀饰演的美登利到了一定的年龄，就

1 在江户时期，吉原是幕府公认的公娼地，而私娼地就是指吉原之外不合法的卖淫场所。
2 花魁指名妓，花魁道中则指江户时期权高位重的名妓出迎熟客时往返的路程，或指名妓于特定的日子盛装打扮、携一众仆从巡游花街柳巷的队列。

被卖去了花柳巷。

山田五十铃饰演粗点心店——专做孩子生意——的阿姨,这是一名过去当过花魁、现在身心疲惫的女性,山田的演技十分逼真,阴森之气扑面而来。

布景是在京都的摄影棚搭的,规模庞大、煞费苦心,只为再现当时的吉原。

1911 年(明治四十四年),吉原被大火吞噬。五社英雄导演的《吉原炎上》(1987)以这场大火为高潮,用华美的布景再现了大火前以妖艳自矜的吉原。

妓女馆的布景如宫殿一般,生活在那里的妓女每个早晨都要全员集合,进行当日的营业早会,一起祈祷生意兴隆。确实,这种历史悠久的烟花巷规矩对观众来说很是新鲜。

救世军 [1] 在 1872 年(明治五年)提倡娼妓解放令,呼吁妓女们自由停业,并且冒死与业者手下的暴力团激烈交锋,救世军发展进程中最闪耀的一步也在本片中被细致描绘了。

1956 年,《卖春防止法》颁布,吉原花柳巷的历史也随之结

1　救世军:基督教新教的慈善团体,在全世界推行传教、社会福利、教育及医疗等事业。1895 年正式传入日本。

束。然而，直到那条法律成立之前，国会议员与业者展开了长达数年的殊死攻防。

大师沟口健二的遗作《赤线地带》（1956）描绘了吉原即将终结的末期。这里曾经被称为"卖春文化"的东西已经荡然无存，只有为了果腹而不得不卖春的惨况。

一名失业的丈夫，不得不让妻子在那儿工作，自己则负责带孩子。某天，妻子的伙伴因为结婚准备金盆洗手，大家聚集在丈夫家中举行小小的派对。丈夫看上去像是要哭了，对那个准备结婚的妓女说："在那种地方工作的人都是人渣。"在旁边听到丈夫这么说的妻子则表情微妙！

品川

川岛雄三导演的《幕末太阳传》（1957）是以幕末品川的烟花巷为舞台的喜剧。

以石原裕次郎饰演的高杉晋作为首的保皇志士们一直在妓女馆谋划，提出应该火攻附近的英国大使馆来激扬攘夷派的气势。

这部电影做了很精细的时代考证，搭了非常漂亮的布景来重现当时的妓女馆，甚至连当时路边的孩子们会玩些什么游戏都详

细调查并再现了。

山本嘉次郎导演的《春天的戏弄》(1949)是一部勾画人情的佳作，其设定是从幕末到明治初期的品川。不过，这部作品改编的是马塞尔·帕尼奥尔（Marcel Pagnol）的名作《芬妮》(*Fanny*)。

高峰秀子和宇野重吉饰演一对恋人。当时有很多年轻人憧憬国外，对此，德川梦声饰演的老伯哀叹道："还能有比品川更好的地方吗？"这个场景很幽默，给我留下了很深印象。

以前有很多人对自己生长的地方之外一无所知，我觉得这句台词很好地体现了这一点。

羽田机场

在岛津保次郎导演的《哥哥与他的妹妹》中，哥哥讨厌日本的上班族生活，于是去中国找了一份新工作，带着妹妹坐飞机从羽田出发。

这对兄妹透过窗口看到飞机的车轮里稍微卡了一些草，于是微笑着说，日本的草就要在中国生根了。

飞机舱内两侧都各只有一列座位，现在看来相当罕见，但是

在当时的羽田，飞机甚至还在长着草的土地上起飞呢。

战后，日本人作为贫穷的战败国国民，不得不被封闭在狭小的列岛之中生活。因此，前往国外变成很难得的特权与向往。

在日本人刚被允许以贸易为目的出国的时期，生意人会在大家的目送之下兴高采烈地坐上飞机。这些人的模样被市川昆导演的《亿万富翁》（1954）刻画得极富喜剧性。

走到飞机下方，步上舷梯，在飞机入口处回头，并向一大群送行的人挥手——这才是当时的正确登机方式。

在小津安二郎导演的《茶泡饭之味》中，因公司需求而突然要去南美小国出差的佐分利信也在许多亲友的目送下从羽田出发。

送行者大量聚集在送行专用的露台上，酝酿出一种活跃轻快的氛围。不管怎么说，能够出国意味着他是一个重要人物，正要步上成功的阶梯。

资产阶级出身的妻子（木暮实千代饰）一直有点看不起农村出身的丈夫，这样的她在听到丈夫要去南美出差，顿时惊慌失措，然而丈夫却镇定自若。这使妻子重新认识到丈夫的可靠之处，对他改观。这样的故事怎么看都有点夸张了。

实际上，这个剧本是在战争时期写的，原本的设定是，明明

收到召集令就要上战场了，丈夫却泰然处之。结果剧本在接受审查的时候，因为妻子的有闲太太模样与战争时期不相称，就被"毙"了。战后他们再次提起同一个故事，把战场出征改成了赴南美出差。

在吉村公三郎的《夜之蝶》中，银座一流酒吧的女老板在去关西的店时来回都坐飞机。现在看来这是理所当然的，但在当时可是非常奢侈酷炫的事，让人佩服不已。

东京港

说到港，大家肯定先想到横滨，经常忘记东京还有座港。其实东京港甚至有过海外船只大量入港的时期。新藤兼人导演的《海上男儿》（1957）讲述了在进入东京湾的海外货船上发生暴动的故事。

石原裕次郎饰演的码头装卸工小组长联合外籍下级船员——他们被强行要求完成苛刻而不合理的工作——同非正义的外籍船长以及高级船员斗争。那个[1]石原裕次郎变身无产阶级斗士，与全

1　之所以用上"那个"这样的说辞，是因为当时石原裕次郎因为"太阳族"电影非常有名，有类似于"传说中的"。

世界的劳动者团结一致。

多摩川

多摩川将东京都与神奈川县分开。过去这条河流经常发洪水，堤坝的改修令人伤透脑筋。

木村庄十二导演的《兄妹》(1936)改编自室生犀星的小说，描绘了河堤改建业者的工头一家。当时的体力劳动者工作时只穿一条兜裆布，他们在工头的指挥下生气勃勃地劳动时，那身姿给人留下很深的印象，甚至不输表现兄妹情的主线。

战后的 1953 年（昭和二十八年），成濑巳喜男导演翻拍了《兄妹》。当年那些修坝的老办法——用装满碎石子的竹笼来护岸等，只会出现在老工人怀念往昔的唠嗑中了。因为现在的堤坝都会好好地用混凝土来护岸。

曾经指挥过大量下属劳工的工头，现在在河畔摆着卖冰棍的路边摊。饰演这一角色的山本礼三郎有着像真工头那样的派头、眼神以及低沉浑厚的嗓音，也因此更添了一分悲哀。

这部电影还有一个很棒的地方：做石工的哥哥（森雅之饰）和在东京陪酒的妹妹（京町子饰）身上真的有一种底层大哥、大姐的

潇洒劲儿。这种气质与其说是战后，倒不如说是昭和初期的风格。

在今井正导演于1976年（昭和五十一年）带来的第三次电影改编（《兄妹》）中，大泷秀治饰演的工头变成一个终日游手好闲、存在感着实稀薄的人物，哥哥（草刈正饰）是翻斗车驾驶员，妹妹（秋吉久美子饰）和前两个版本中总穿和服的形象截然不同，而是穿着色彩斑斓、令人印象强烈的洋装从东京的酒吧归来。

同一部原作被改编了三回，三部电影版的水准都相当高，而且分别刻画出了同一片区域人情、风俗、风景的变化与劳动方式，甚至是劳动者气质的变化，这种情况非常罕见。

涩谷

涩谷现在是东京数一数二的闹市区之一。虽然和银座与新宿比的话，规模要小得多，但是从20世纪70年代后半开始，西武系的商场也开始打入这片一直以来只有东急系商场的区域，开拓市场，重点建造了几个面向年轻人的商店和会堂。[1] 从涩谷站通往涩谷公会堂和NHK会堂的那条路，突然变得年轻热闹起来，从

[1] 东急与西武是日本两大巨头企业，从20世纪60年代末期开始以涩谷为战场明里暗里地较劲，与此同时也促进了涩谷商业与文化等方面的繁盛。

此不再只是被排除在繁华街之外的平平无奇的商店街。

连通往那些场所的便道似的狭窄小道两侧，都排列着面向年轻人的时装店和时髦的饮食店，年轻人群体每一天都仿佛过节一般令这里熙熙攘攘。

涩谷不像银座那样净是高级店铺，也没有新宿那种散发着危险邪恶气息的区域，和只有华美的原宿、青山相比，还多了举办音乐会的大会堂、前卫小剧场及电影院等飘荡着文化芬芳的场所。东京国际电影节也在这一带举办。

不过，在成为如此繁华的街区前，涩谷只是东京山手环线上主要枢纽车站之一的周边街区。虽然有可观的人流量，却不过是一个没有特色的平凡闹市区罢了。

虽然周围有许多高大建筑，但是涩谷最有名的地方是八公铜像，位于车站西侧检票口前的广场。换言之，附近根本没有其他显眼的建筑物。

我在这 20 多年间搬了许多次家，不过搬来搬去也都是住在玉川线、京王线、井之头线等沿线地带，所以经常会去涩谷，也常常会与人约在八公像旁碰头。

八公像旁是最好的碰头地点，尤其是约会对象是对涩谷不熟悉的人时。为什么呢？因为如果在涩谷站问路，只要对方对那一

带略知一二，都能告诉你八公像在哪里。

因此，八公铜像周围变成了有名的碰头地点，不论何时都有很多像是在等人的人。如果是初次见面的话，要判断到底谁才是自己要见的人则变成了一件难事。

八公铜像就是这么有名。这尊建于 1934 年的铜像，是为了纪念过去被称为"忠犬八公"的狗。

八公还活着的时候，虽然是没有主人的野狗，但是每天傍晚都会在固定的时间出现在涩谷站前。原来，八公是驹场的东京帝国大学农学部教授——一个叫上野的人所饲养的家犬。传说在上野教授生前，八公每天早上都会陪主人从家走到车站，晚上再去车站等主人，然后陪主人回家。教授死后，八公成了没有主人的野狗，纵然如此，它还是会在固定的时间去相同的地方迎接主人。这件事登上了报纸新闻，八公被奉为忠犬，它的铜像也被立在涩谷站前。

当时，全东京到处都是铜像。皇居前有楠正成像，上野之丘有西乡隆盛像，等等。铜像在过去就像是东京的标志一样，也是最常被印在明信片上的题材。

此外，还有日俄战争中攻打旅顺口炮台的广濑中校和杉野准尉的铜像，第一次上海事变（一·二八事变，1932）中战死的三

名士兵的铜像等——这些纪念战死异域的军人的铜像竖立在东京的各大要地。

其中，露骨地彰显军国主义的铜像在第二次世界大战战败后就被撤去了，所以现在能在东京看到的铜像都已经不太起眼。但是，过去的东京就像现在的巴黎、莫斯科或者伦敦那样，是一座铜像随处可见的都市，并通过这些铜像炫耀自己曾有过一个"国威远扬、英雄辈出"的时代。

在那样一个时代，建造狗的铜像意味着什么呢？在夸示英雄时代的巴黎、莫斯科和伦敦，又是否有狗的铜像呢？虽然我对此也不是很熟悉，但我想应该是没有吧。丹麦的哥本哈根有一尊小美人鱼铜像很有名，但那也是为了纪念该国文豪爱徒生的童话。

在那个时期，东京市中心的繁华街建造上海事变中战死军人的铜像，大肆宣扬着军国主义，与此同时，在当时还算是东京市郊的涩谷建造一尊狗的铜像，这在我看来几乎是对当时铜像横行世道的一种戏谑。

铜像是由"日本犬保存会"建造的，相关的政府铁路部门也给予后援。铜像经常出现在明信片上，其照片也登上了杂志，连外地人也会把铜像计入东京的各大名胜之中。既然如此，那么就在没有任何特色和历史古迹的涩谷，打造一个有狗铜像的新名胜

吧，可能当时也有这种半开玩笑的心情吧。至少，那里头应该是有一些幽默感的。

然而，铜像铸成后，八公声名远扬，最终演变为一则有教育意义的故事，甚至登上了小学课本：就连狗也知道要对主人忠诚，人类难道不应该对主人更为尽忠吗？事情变成这样，就不再是单纯的玩笑了。

战争时期，为了弥补金属的匮乏，八公铜像被上缴了，然而广濑中校、杉野准尉、上海事变三士兵以及其他军人的铜像却安然无事。所以说这是一种区别对待，人们其实根本没把狗的忠义当回事。

不过，八公铜像在战后作为涩谷名物被重建时，人们的确对于再次宣扬狗的忠义故事抱有抵触情绪。所以人们开始说，八公每天跑去车站前不是为了忠义，只是为了乞食罢了。

由新藤兼人编剧、神山征二郎导演的电影《忠犬八公》（1987）略去了曾经广为流传的"忠犬"传说，纯粹地铺展了主人与家犬之间的情感故事。

狗不应该有忠义的意识形态。如果主人与家犬真的是被很深的情感联结在一起的话，就能充分理解，家犬是被爱的记忆所指引才做出那样的行为。以那样的解释为基础，这部电影细致地描

绘了八公与上野教授之间的爱。

这部电影通过当时的照片与车站设计图，再现了昭和初期涩谷站和车站前的道路。有轨电车也在车站前飞驰，是最近的日本电影中很少见的大手笔布景。

与市中心繁华街不同，当时的涩谷连车站前的道路都没铺好，全是碎石子路，从车站稍微走一会儿就已经到住宅区了。

成了野狗后的八公，每天傍晚的交通高峰期都在这个车站前来去自如。但如果是现在，因为汽车很多，八公一定会很容易被轧死吧。当时的涩谷，连稍微大点的建筑物都没有，只有个人商店排列着，是一片悠闲的街区。

上野教授的家中，除了年轻的女助手，还有书生——这也是现在已经消失了的身份。他简直就像男仆一样，会照顾八公，也会准备洗澡的热水等。

这个书生，在教授去世后准备回乡。教授的遗孀问他，想要什么作为纪念品，什么都可以。他回答说，想要教授的大礼帽。

大礼帽是有身份地位的人才能戴的，也就是说，是成功的标志。立志想要出人头地、从农村来到城市的青年，因为飞来横祸而半途而废、准备回乡之际，所要的竟是大礼帽。不得不说，这实在是太过残酷的讽刺了。

1953 年（昭和二十八年），田中绢代导演的《恋文[1]》以战后位于涩谷道玄坂旁的小巷为主要舞台。

听说那里有代写英语的人，兢兢业业地替美国兵的女友写寄给返国情人的情书。森雅之就饰演一名那样的代笔人。这部电影当时还在涩谷附近拍了大规模的外景。

神宫外苑

明治神宫外苑是一座安静高雅的公园，以美术馆为中心，馆内陈列着描绘明治天皇丰功伟绩的绘画大作。

那栋美术馆是无趣粗俗、代表权威的建筑物，但它却常常在电影中作为背景出现，可能是因为它是仿造以前的西方宫殿建成，有那么点异国风情的缘故。

五所平之助导演的《再来一次》特别精心地描绘了这栋建筑物。

高峰三枝子与龙崎一郎在这里上演了爱情戏。二人所饰演的角色，是两名在战前抵抗军国主义的左翼，乃至自由主义的学生。

1　恋文：情书。

马克思主义和自由主义都是外来思想，确实和煞有其事的西洋式背景很相配。

在成濑巳喜男导演的《山之音》（1954）的最后，原节子和山村聪饰演的媳妇与公公的离别场面也在这里拍摄。美术馆的出现并没有特别的必要，但是在都市的正中心有这么一个安静又沉重的地方，显得恰到好处。当时的交通还不像现在这么拥挤。

从美术馆前的广场穿行到青山大道的那条路，沿街都是银杏树，可能是东京最美的林荫道之一了，有不少电影特意选择落叶的季节来这儿拍沿街的树。

森谷司郎导演的青春电影佳作《最初的旅行》（1971），从饰演学生的冈田裕介与饰演工人的高桥长英在这里邂逅，为了摆脱青春的欲求不满而一起乘车出发旅行开始。

在这个场景中，这些行道树的风景与冈田裕介饰演的青年资产阶级家庭环境相符，所以才会被选为背景。

说到最巧妙运用这些行道树的电影，我想提名宫城真理子导演的《哈啰，小孩！》（1986）。

由她管理的合欢树学园中身体障碍儿童，迎来了纽约贫民窟的黑人少年，大家一边唱歌一边漫步于这条林荫道。宫城用巧妙的蒙太奇手法将飘飘然的、充满律动的动作剪辑在一起，营造了

一个舒服欢乐的场面。

巢鸭拘留所（巢鸭）

这里曾是受到审判的犯罪嫌疑人的拘留所（现在迁移到了小菅[1]），其之所以被一般群众知晓，是因为战败后有许多战犯嫌疑人被占领军逮捕并收容在此处。因此，这里经常出现在描绘战犯的电影中。

不过，在美军占领期间，批判战犯的审判（东京审判）是一种禁忌，占领结束后这种氛围也暂时延续着，电影要以战犯问题为题材不是件容易的事。

挑战这一禁忌的是小林正树导演的《厚壁房间》，这部电影于占领结束的翌年1953年（昭和二十八年）完成，但是松竹忌惮美国，延期了三年才公映。松竹对外宣称是因为影片质量不佳而延期，但这部其实是小林正树的成功之作。

那些B、C级战犯们在对战争犯罪毫无认识的情况下，因为虐杀俘虏及其他残暴行为被问罪逮捕。这部佳作描绘了他们在拘

1　原文为"小管"，但经查证后疑为原文有误。

留所中的苦恼。

下北泽

年轻人文化街区的印象从新宿流转到涩谷、青山、原宿等地，虽然下北泽比起那些地方规模更小，但其独特的气质受到了一部分人的瞩目。

从新宿出发的小田急线与从涩谷出发的京王井之头线，在前往东京西侧的时候，会在下北泽站交汇，给下北泽站周围提供了地理上的优势。以前位于市中心的许多大学都迁移到东京西侧的郊外去了，所以很需要面向年轻人的、飘荡着文化芳香的时髦街区。这里刚好应运而生。

下北泽原本是安静的住宅区与商店街。20世纪70年代左右，这里建了几家小剧场，会有小剧团的演出和独立电影的放映，这逐渐成了这片街区的特征。小川绅介导演的长篇纪录片《日本国：古屋敷村》（1982）就是在这里首映。

我所担任校长的日本映画大学，位于从下北泽坐小田急线20分钟左右能到的新百合之丘，表演系的舞台公演有时会在下北泽站前的商住两用楼里的小剧场举行。大家紧紧地挤在极度狭窄的

观众席上观看演出时，一股亲近感就会涌上心头，这样的氛围很好，产生了一种青年文化中心的感觉。这样的地方在下北泽车站的附近有很多。

1998年法国的让-皮埃尔·里莫森（Jean-Pierre Limosin）导演来东京拍电影时，日本方面由涩谷"EUROSPACE"电影院的社长堀越谦三提供协助。可能是因为堀越向里莫森介绍了这片街区，于是《东京之眼》就以这里为舞台了。

这是一部青春爱情电影，主角是连续枪击事件的犯人和在一无所知的情况下对他倾心的年轻女子。本片由武田真治、吉川日奈主演，拍子武客串的角色也展现了有趣的个性。

下北泽简直像迷宫一样，展示了各种各样的面向。这个街区的特色就是到处都很狭窄，汽车根本没办法通过，熙熙攘攘的人群差点就要碰到彼此的肩，于是这地方自然而然会产生许多身体接触。

在这个热闹时髦的街区，只要拐进一条小弄堂，就会邂逅一片安静的住宅区，和豪华住宅并排的也有看上去寒酸便宜的公寓，老式的商店和市场也乱糟糟地纠缠在其中。

里莫森导演似乎非常喜欢这变化多端的街区，一边展开故事，一边在大街小巷中不断穿梭。过去下町风格的风情，在如今地理

上的传统东京下町已经荡然无存，而是残留在过去远在东京西侧郊外的这片街区。

2000 年，市川准导演的《人声嘈杂下北泽》，以这片街区的小电影院之一——"Cinema 下北泽"为中心，集全街区之力拍摄而成。街区制作了这部电影，电影院则长期举行放映。虽然有原田芳雄、北川智子、小泽征悦等多名演员出演本片，但主角怎么看都是街区本身。前述的这片街区的特色被描绘得非常透彻，倾注着人与人之间的亲密感。被认为已经在东京消失的区域共同体的氛围，浓厚地飘荡在这部电影中，造就了一部异色之作。

关东大地震

1923 年 9 月 1 日的关东大地震被记录在纪录片《关东大地震》之中，这都归功于震灾发生后立刻开始行动的摄影师白井茂的活跃。

虽说再怎么机敏也不可能拍到剧烈摇晃的大地和熊熊燃烧的街区，不过白井依然一丝不苟地记录下了地震发生后的三天内避难者陆续前往外地的样子，以及烧成一片废墟的街区状况。

拍摄这部电影时的白井摄影师曾被受灾者们视为无耻之徒，

靠拍摄别人遭遇不幸、困顿不已的模样去赚钱，不但常常面临危险，而且还听说曾经被警察没收了胶片。

在那个时代，人们只把电影当作杂耍把戏看待，所以被拍摄的人会觉得自己变成了笑柄而无法接受。

在这部宝贵的纪录片被拍摄的同时，日本人也正在虐杀朝鲜人，但在这部电影中却找不到一丁点相关的痕迹。

震灾发生的60年后，吴充功导演的纪录片《被隐藏的伤痕：关东大地震朝鲜人虐杀记录》（1983）游走在东京和千叶各地，采访那些经历、目击、逃脱了虐杀的朝鲜人，揭开了悲惨真相的一角。

第一个场景是在荒川河岸，大家试图在听说埋了许多被虐杀的朝鲜人尸体的这一带翻掘。

二二六事件 [1]

昭和战前震惊东京的最大事件二二六事件（1936）在电影中

[1] 二二六事件：1936年2月26日发生在日本的一场兵变。日本帝国陆军的部分皇道派青年军官率领千余名士兵对政府及军方高级官员中的"统制派"及反对者进行刺杀，最终兵变失败，直接参与者被处以死刑。

也被反复描绘。

虽然在艺术方面是吉田喜重导演的《戒严令》（1973）更意味深长，但是佐分利信与阿部丰共同导演的《叛乱》（1954）也很好地再现了与东京当时的这起事件相关的各种场所，是非常有力且新颖的作品。

另外，正巧与这起事件同年发生的，还有著名的、极富冲击力的阿部定事件：女子阿部定和自己心爱的男子在待合茶屋没完没了地沉浸在性爱之中，最后女子杀了男子，切取其性器官逃跑。

这起事件在田中登导演的《实录阿部定》（1975）与大岛渚导演的《感官世界》（1976）中被再现，两部作品的时代背景都体现了正持续转向军国主义的日本世态。

东京大空袭

战前，东京曾经设想过如果在将来的战争中受到空袭会如何，并因此进行过防空演习。

1933年（昭和八年）8月进行的东京地区防空演习被记录在铃木重吉导演的纪录片《保护天空》（1933）中。

那是一个以为用桶里的水就能对抗空袭的悠哉时代。大多数

在电影中被展示的防空对策，在此后真正的空袭来临时派不上半点用处。

太平洋战争开始后最初的东京空袭，是由杜立特轰炸队——从停靠在日本附近的美国航空母舰起飞——于1942年（昭和十七年）4月18日施行的。

当时只有荒川、玉子、小石川、牛迁等地出现些许受灾情况，并不是动真格的空袭，但是美军因此而士气大涨。日本海军则为此焦头烂额，强行开展中途岛战役，最终导致惨败。

从美国角度描写第一次东京空袭的作品有茂文·勒鲁瓦（Mervyn LeRoy）导演的《东京上空三十秒》（1944），这是一部战争期间美国方面用来鼓舞士气的作品。作为一部应时之作拍得很好，口碑也不错。

从1944年11月至1945年8月日本战败，东京空袭被彻底推行。特别是1945年3月10日的东京大轰炸，约有130架B-29轰炸机在江东地区等下町的住宅密集地带如降雨一般四处投放燃烧弹，一夜之间9.3万人死伤，160万人受灾。

将东京大空袭拍入电影，向对战争一无所知的年轻一代传达历史——这一曾被数次制定的企划，终于在1991年在今井正导演的《战争与青春》中实现了。

有许多将空袭作为剧情电影的一部分来表现的作品。其中著名的有大庭秀雄导演的恋爱情节剧《请问芳名》第一部。

在夜晚的空袭中，陌生男女一起逃亡。一夜过后，他们沉浸在双方都存活下来的喜悦中，并约定明年此时在这里相会，于是便在银座附近的数寄屋桥上分别了。这成为此后他们在漫长岁月里时而重逢、时而离别的一系列跌宕起伏之经历的开端。

青空教室

东京虽然烧毁于空袭，但是战争一结束，就立刻重新开始了中小学的授课。经常有教室连屋顶也没有，因为教室数量有限，学校只能采取二部制。

丸山章治导演的短篇教育电影《孩童议会》(1947)，描绘了在东京被烧毁的市区，小学生在学校学习民主主义、记住会议的开展方式，甚至为了教育条件的改善而举行集会的模样。

学校是真正的学校，孩子们也是真正的小学生。断壁残垣的学校设施很简陋，孩子们的着装也很寒酸，但是他们的表情无比认真，虽然那些台词可能都是导演让他们说的，但他们一个接一个地发言时，态度十分正经，提出的意见也很有建设性。

战后民主主义教育的推行，有着多么纯粹的热情呀。现在看到这个场面，我还是很感动。

当然，对于当时的教育也有另一种看法。

在木下惠介导演的《日本的悲剧》（1953）中也出现了当时的小学。战败后，教师立刻向学生们宣扬民主主义，这时一个女学生（桂木洋子饰）发出冷笑。因为这个老师直到最近还在宣扬军国主义呢。

第七章　邂逅与感激的都市

——我、电影、东京

最初的东京

我生长于新潟市。现在生活在东京。

关于第一次来东京的时间，虽然我也记得不太确切，但大概是在战败第三年的 1947 年（昭和二十二年）左右，我十六岁的时候。我和姐姐一起拜托住在东京大森的三哥带我们观光。

现在从新潟坐新干线去上野的话，只需约两小时，但那时只能坐拥挤到都没办法在走廊上好好走路的列车，而且要花上大约十小时呢。

如果只算乘坐在交通工具上的时间，和现在从东京坐飞机去

美国或欧洲的时长差不多。考虑到交通工具和住宿，加之还要带上大米送给收留我们的人，去东京的旅行条件比去欧美还要严苛。实际上，我第一次去东京的时候比我后来去国外旅行还要兴奋。

最初见到的东京，还是空袭的破坏痕迹非常明显的废墟之城。然而，在来自安静的外地城市的我看来，东京依然具有压倒性的生机活力，是朝气蓬勃的巨大都市。

和我所知的电影中的东京最不同的是，国营电车铁桥下的昏暗与肮脏，以及电车在头上通过时的轰鸣。那几乎是一种狂暴的感觉。

当时当然还没有高楼大厦，很多大楼都在轰炸中被毁，纵然如此，建筑物看上去依然很庞大，以及最明显的一点是，人真的很多。

当时的浅草还不像如今这么冷清。就算是工作日，排列着电影院和剧场的六区大道也熙熙攘攘，人来人往。我感叹道，新潟只有在一年两次的白山神社祭典前夜才会这么热闹。

为了坐夜行列车回去，我在天已经完全黑了的时候前往上野站，从车站附近去往上野公园阶梯方向的这段路上，零零落落地站着一些打扮得花里胡哨的女人。当我得知原来那就是有名的潘

潘女郎[1]，便像看昂首阔步于丛林之中的精悍豹群一般提心吊胆地观察她们。

战败后，日本还处于有了上顿没下顿的时期。在大得不得了的城市，有庞大得不得了的人山人海，不管大家干的是什么工作，总之似乎都还吃得上饭，这是一幅令人感动的景象。

当狗溜达时

当时，我借助在哥哥的公司宿舍。某个夜晚，看起来像公司高层的人物来到哥哥的房间，他们闲聊了一会儿。那人说的话给我留下很深的印象。

"我外出工作的时候总会带上饭团，到了吃饭时间就会坐在路边开吃。在那里工作的劳动者也会像我一样吃饭。现在这种事情已经变得理所当然，我自己也已经习惯了，习惯了之后心情也意外地愉快。这是一个新时代。要在这个新时代把握住什么？这就要看你们这些年轻人的了。"

那个看上去风度翩翩的人如此说道。这已经是 40 年前的事

1　潘潘女郎：パンパン，战后日本以驻日美军为主要客户群的风俗行业女性。

了，具体的用词我已记不太清，但他说的大概就是那个意思。他的这席话比其他任何风俗更让我记忆犹新。

如果把这当作单纯的闲聊，那么也就到此为止了，但我那时候觉得自己旁听到了一番非常高级的谈话——将对于风俗的讨论上升到文明观的层面——而感动不已。

不，可能还有政治、经济与文明的话题等。我想道：真不愧是东京呐。俗话说"狗溜达就会被棒打"[1]，少年时期的我在东京溜达数日也能邂逅形形色色的人，还意想不到地听到了高水平谈话。

背着包去二手书店

那会儿，我在一个叫"铁道教习所"的地方学习。那年，教习所从新潟县的新潟迁到高田。我利用国营铁路的职员特权开了一张通行证，大约每月一次坐周六的夜行列车去东京，再坐周日的夜行列车回到高田。

早上，在抵达上野站后，我会在上野公园附近吃事先准备好

1 这句话有两个意思：一，如果太出风头或多管闲事，就会遭遇意想不到的灾祸；二，如果采取什么行动，就会遇到意料之外的幸运。在本文中，根据上下文，应该取第二个意思。

的饭团，稍微打发一下时间后就坐地铁去神田的二手书店。

我暗暗地立志想搞电影，于是便想着，要在那里把老电影的剧本读个遍，以及还要学习电影的根基——戏剧，所以也要读古今东西的戏剧剧本。

当时正卖座的新锐剧作家新藤兼人在《剧本的写作方式》这本书中写道，他在学习的时候把几十卷的《世界戏剧全集》——不管有趣还是无聊——从头到尾全读了，是这番话影响了我。

如果去神保町附近的二手书店，就能找到一大堆便宜出售的戏剧全集和登载着老剧本的电影杂志，我常常买很多，把背包塞得满满的。二手书店在神保町一带之外也随处可见，只要稍微走几步就能找到。我感觉整个东京就是一座图书馆。

一直在搞新剧的东京

东京另一个让人无法抵抗的魅力是能看到新剧。电影的话，在新潟和高田也能看到在东京首映的所有作品，但演出可就不一样了。

暑假和寒假的时候，我会借住在哥哥那里，去剧场看戏。

我在日比谷的有乐座看了剧团民艺上演的久保荣的《火山灰

地》，在日本桥三越商场中的三越剧场看了文学座上演的岸田国士的《岁月》，这些回忆到现在还历历在目。

这些作品并非当时新剧的代表性名作。但因为我不能经常跑去东京看戏，只能抓住少有的机会全神贯注地观看，因此只对这些我看过的演出留下了很深的印象。

特别是后者，当主演杉村春子正对观众席，注视前方一动不动地说着悠长念白的时候，不知为何，我觉得她好像是在凝视坐在观众席中央的我。对此我简直神魂颠倒，感激不尽。

岂止是狗溜达就会被棒打，哪怕只是在东京这种地方随处溜达，嚯嚯，就已经足够让人感动不已了呀！

因为那里曾是制片厂

正因如此，1949 年，十八岁的我从铁道教习所毕业，被问到国营铁路的赴任地志愿时，我回答了神奈川县的大船电力区。二哥的家就在附近的藤泽市辻堂，我想着自己可以住到二哥家里，每天从二哥家出发去上班。大船虽然不是东京，但离东京很近。

我来到东京后，请求诗人兼电影评论家北川冬彦读了我的剧本习作，也开始出入剧作家猪俣胜人组织的剧作家志愿者团体集

会。如果住在藤泽，就能自由地参加聚会，这也是我选择藤泽的主要目的。再加上，最关键的是，大船可是影迷圣地大船制片厂的所在地。

所幸，我的志愿轻易就通过了。我在车站旁的值班室里任职，偶尔去大船站内转悠的时候，还会和当时大船制片厂的王牌导演吉村公三郎、涩谷实等人擦肩而过，真是令人激动。果然只要靠近东京，就会有许许多多激动人心的时刻呢。

失业都市——东京

然而，东京并没有轻易地接纳我。以前我曾感叹过，有这么多人能吃得上饭可真了不得呀，但其实大家的日子都没那么好过。

赴任后仅三个月，我就被国营铁路辞退了。由于政府政策以占领军的劝告为基础，说职员人数过多，应该加以整顿，于是好几万人被同时解雇。不得不承认，像我这种最稚嫩、最没用的人，是最容易被解雇的。

那之后我连着好几天从藤泽出发，去横滨以及东京各地的公共求职所，也靠着报纸上的求职介绍，在东京四处转悠。

不管哪家公共求职所前都排着长龙。为了能排在队伍的稍微

前面一些，我都是从国电车站跑着去的。失业者本来应该是垂头丧气的，为什么还能那么精神地跑动呢？

在饭田桥国电车站附近的求职所前排队的时候，穿着藏青色西服的陌生青年向一起排队的我搭话："一定会找到工作的吧！"不知为何，这一幕我记忆犹新。可能是因为那时的我觉得奇怪又佩服：这个男人可真是乐观呀。

在东京为求职而彷徨

那之后，当我漫步在东京，有时还会冷不防地想起，啊，这里就是我在失业时代为了找工作来过的街区。

我担任电影杂志的编辑时，曾拜访过评论家花田清辉在小石川方向的家，在回程的路上，街边的风景让我想起自己曾在附近的药店求过职。

那家药店的店主听了我的求职意图后说："不过，你有考虑去上夜校之类的学校吧？"我回答："如果可以的话我想去。"

其实我也没有认真打算要去上夜校，只是觉得那样也不错，而且那个瞬间我也动了一些小心思：那样回答可能会给人一种好学认真青年的印象，能为我博得一些好感。

然而店主突然态度冷淡起来。他说，我们店里只需要员工会一点英语，能读懂药的标签就够用了，但是我们不需要把我们店当跳板，一边上班一边上学最后跑去升学的家伙。

好学心被当面否定是很罕见的事，所以这次经历给我留下很深印象。东京这个地方，让我感激也让我失望。

结果，也没什么像样的工作。藤泽的求职所给了我两三次在大船制片厂跑龙套的工作。最初，我还为自己可以在梦想的制片厂度过几小时感到些许感激。

之后，我也试过住宿在电工店——位于町田附近的农村——从事电力工程，干了一个月左右。但因为是住宿在个人商店，没有双休日，所以电影一部也看不上，极度缺乏自由时间。这段时间的经验让我再次自觉到，这样的生活实在无法忍受，只会让我丧失信心罢了。

哪怕是住在东京附近，但如果不能适当地自由漫游的话，也就不会有什么好事发生了。

呜呼，故乡

因为疲于求职，在四个月左右后，我回到了新潟。

几年后，我看了制作于 1936 年（昭和十一年）的清水宏导演的《多谢先生》，对于这部电影中的一个场面感到些许冲击。

这部经典名作改编自川端康成的同名小说，是收录于《掌篇小说》中的非常短的短篇。上原谦饰演的主人公是一名巴士司机，总在伊豆南端的下田与半岛根部的三岛之间往返。

他在驾驶巴士前往街道的途中，对每一个为他让路的步行者都会说："多谢了。"因此被大家称呼为"多谢先生"。

在避开巴士的行人中，有时会有一些背着全部家当的男人。在一如往常、精神百倍地向他们说"多谢"之后，多谢先生总会用一种同情的口吻向乘客说明："那些人在东京失业了，不得不回农村，因为连坐巴士的钱都没有，所以只能走回去。"

那时候我想着，被多谢先生同情的这些男人，不正是我自己吗？

从东京回新潟的时候，我不是走回去的，而是好好地坐了汽车。然而，在昭和初期那因为慢性萧条而导致的失业时代，似乎也有不少失业者真的是从东京一路走回了有着相当距离的老家。

在当时的日本，农村是巨大的潜在失业者聚集地。没能从父母那里继承农地的次男、三男，总是重复这样的流程：只要都市的工商业发达，他们就会接二连三地前往都市；如果因为不景气

而失业，他们就回到农村，在父母和兄长的家中帮忙干农活。

农村就像那样吸收着都市的失业者，缓和着都市失业问题的严重性。十几年后，在我身上也出现了相似的情况。

东京的忧郁

那么，那些无乡可回的失业者该怎么办呢？《多谢先生》被制作的 1936 年左右，有很多描写东京失业者生活的电影面世。

第一章所述的《东京之宿》及《东京合唱》就是那样的作品。同样出自小津的《我毕业了，但……》讲述了这样一个故事：大学毕业后的青年被从农村上京的母亲硬塞了一个像手信一样被带来的媳妇，为了找工作而伤透脑筋。

这部作品的口碑很好，在紧接着于翌年制作的《我落第了，但……》（1937）中，大学毕业的优等生们因为找不到工作而彷徨，反而只有落第的主人公，因为农村的父母还会继续给他寄一年的生活费而悠然自得。本片加入了满满的噱头，来描绘大学生住宿处的悲喜。

通过这些电影我们可以明白，眼看着日本就要倒向军国主义的 20 世纪 30 年代是一个非常萧条的时代。尤其是在东京，这种

萧条表现为失业者大量出现。

《我毕业了，但……》中的主人公在最后下定了决心，就算找不到大学生该干的办公室工作，让他做门卫他也愿意，这才找到了工作。

《东京合唱》的主人公因为以前老师的关照在外地获得一份工作，即将离开东京的他在同学会上依依不舍，就这么一直、一直合唱下去。

话说回来，身为精英的他们只要愿意降低期待总还有条出路。但是，对于《东京之窗》中可爱的喜八那样的下层劳动者而言，最终只能走上偷盗之路，抑或像清水宏的《多谢先生》中看到的那样，步行着从东京回老家。

侵略的氛围

看了当时的这几部描写失业都市东京之忧郁的杰作后，我觉得就能对一个问题有所了解，即为什么随后日本深陷对中国的侵略，并急剧推进军国主义的时候，一般的民众无法提出反对。

当然，其根本原因在于军国主义教育与严格的审查制度压制了针对体制的批判。但是，侵略中国所产生的军需确实让经济景

气起来，几年前的失业时代也终于成为过去——一般的日本民众难道还能对此抱有不满吗？

1937 年（昭和十二年）开始的侵华战争中期，在年幼的我的记忆中，是一个较为景气的时期。

我出生的老家附近的市镇工厂，不管哪家的发动机都每天咆哮到深夜，努力地加班加点。这种情景让我觉得，如果变成大人就不得不忍耐那么长时间的劳动，那我可不想变成大人了。于是，电影的主题不再是失业，而是进入了榎健、绿波（古川绿波）、烟囱和走板子主导的万事如意的闹剧全盛时期。

《不，我们要活下去》——奔波在求职所的人们

如果说 20 世纪 30 年代中期是昭和第一段大量失业时期的话，我所经历的 1949 年（昭和二十四年）左右就是第二段大量失业时期了。从规模及严重程度来看，我觉得第二段不输第一段，但以第二段为主题的电影意外地很少。

只有一部正面描写这个题材的作品，那就是成为了战后左翼独立制作运动耀眼起点的今井正导演的《不，我们要活下去[1]》

1 原文"どっこい生きてる"，可译为"拼命活着"，此处取中文通译片名。

（1951）。这部作品描绘了蜂拥至失业对策事业组织——由政府施行——的失业者群体，是现实主义电影的力作。

据今井正导演回想，当时把这部电影的剧本提交给还在占领军监督下的映伦[1]时，日本的映伦曾再三表示不满，其理由是，描写在美国军政下的日本失业者的悲惨，意味着暗示占领政策行不通，美军看了会心有不悦。

于是，今井正不得不做出若干妥协，但是基本上还是贯彻了最初的用意，完成了作品。在审查试映上看了完成了的作品的美国负责人只说了一句"very good"，也没有抱怨什么。

看来是日本这边有着臆测占领军的意向并进行自我规制的倾向，第二段大量失业时期也可能是因此才很少成为电影的题材。

这些尚且不论，《不，我们要活下去》对我而言是一部难忘的、切实的电影。开头的片段尤其棒。

拂晓未至的东京，国营电车行驰在千住一带的大道上。电车在车站停下后，立刻就有几个人分头下车，大家都往同一个方向飞奔。

1　映伦：主要负责审查电影作品的内容并进行分级的组织，经历过数次更名。1949 年，简称"旧映伦"的"映画伦理规程管理委员会"成立。1956 年在"旧映伦"基础上成立了"映画伦理管理委员会"，通称"新映伦"，吸收了电影界以外的人士参加影片的审查。2009 年更名为"映画伦理委员会"。2017 年更名为"映画伦理机构"。

在几乎都还没有行人的路上，随着镜头的叠加，慌忙赶路的人数增多。不久，这些人成为一小波人群，随着天色渐亮又变成一大波人群。

天亮时，千百名失业者聚集在求职所前的广场上，按照先来后到的顺序，等待着那一天仅有的工作分配。是的，我也曾像这样跑着去求职所前排队。

在那人群中有河原崎长十郎饰演的市镇工厂的失业厂长，电影徐徐地叙述着他们一家的悲惨生活。

从上野站出发

我的经历不至于像他们那么惨。在故乡的长兄和母亲过得还不错，在东京的我一失业，他们就频繁催促我赶紧回老家。

《东京合唱》《早春》与《东京暮色》等小津安二郎导演作品中的主人公，每每都在电影的最后，一边沉浸在深沉的悲痛之中，一边离开东京，我也曾从上野站出发前往新潟。

我在新潟相对容易就找到了工作，毕竟是外地，失业问题可能不像在东京那么严重。我被日本电信电话公司（NNT 的前身）的工厂录用了，虽然那只是一份通过求职所帮助谋来的不稳定的

临时雇佣工作，但因为是国营公司，所以勤务时间很规整，如果和公司说自己要去定时制高中的话，连加班都可以免去。

我一边在这家工厂工作，一边梦想着什么时候要再去东京。对我来说，要实现梦想就只有一条出路——写出能被认可的剧本。

所以我看了许多电影。在那些电影中东京不断登场。于是，电影中的东京也向我抛来了诸多疑问。

对于《来日再相逢》的困惑

比如，今井正导演的电影《来日再相逢》。

这部电影以被频繁空袭的太平洋战争末期的东京为舞台，这部甜美又哀切的爱情电影讲述即将被军队召集的学生（冈田英次饰），与画着插画和宣传画、生活精致、立志成为画家的年轻女性之间，那短暂又充满悲剧性的约会日常。

至少，爱情场面那洁净又悲痛、飘荡着情感之美的纯粹清香，在日本电影史上达到了无可比拟的高度，首映那会儿引起了无休无止的讨论，看了这部电影的青年都被迷得神魂颠倒。

制作这部电影的 1950 年（昭和二十五年），我十九岁。当时也是一首映就去看了，之后和定时制高中的同级生互相倾诉感动

之情直至深夜。

不过，对于这部电影，我一边感动，一边又觉得有些部分让我无法完全信服，因此而苦恼不已。

哪里会有这样的恋人呀

令我不解的地方是，这部电影中的情侣——一对俊男靓女——虽然没有明确反对战争，但是他们认为战争是愚蠢的事，对于沉醉在战争之中的社会上的一般人也带有批判性的目光。

战争结束的时候，我十四岁，是一名少年飞行兵。不过，战争结束前，在我的周围、我的家庭、我的学校、我的街区、我工作过一段时间的工厂，当然在军队里也是，几乎没有一个人批判战争。所以这对情侣的态度令我困惑。

当然，大家可能是在心里默默反战，也会稍微漏出一些抱怨。然而我依然存疑，像这部电影中的情侣那样，诅咒战争，认为战争是使人愚蠢之物，像是要用恋爱去抵抗那种愚蠢的年轻男女，到底哪里会有呀？

于是，我作出了这样的解释。这不是一部现实主义电影。它不是说这样的恋人真的存在，而是表达了一种愿望：如果能有这

样一对恋人，那该多好呀。

这部电影的原作是法国作家罗曼·罗兰（Romain Rolland）的小说《皮埃尔与露丝》（*Pierre et Luce*），是以第一次世界大战为题材的作品。

空袭时，在地铁避难的恋人们邂逅了，这个桥段和描绘了第一次世界大战中伦敦恋人们的美国电影《魂断蓝桥》如出一辙。所以，与其说这是回顾了日本现实的电影，倒不如说是以憧憬的西方为原型，表达了这样一种心思：哪怕只是存在于幻想中也好，希望电影能有这样的情节。

既然这部电影已经让我这么心醉神迷，那么我也不打算深究个中疑问了，总而言之就先这样想吧。不过，也不是说我就这样自我说服了。为什么呢？因为这可是东京的故事呀。

到战败的第三年为止，我都还没去过东京呢。而且战争结束的时候，我才刚刚十四岁，也不可能懂得恋爱中的青年们的心思。所以仅凭我的经历无法作出判断。

身为外地军国少年

在侵华战争全面开始的 1937 年，我进入小学。因此，我的整

个小学期间都处于战争白热化的时期，接受了最极端的军国主义教育。

当时的教科书也清一色是忠君爱国的内容，偶尔被学校带去观看的电影，也净是《西住坦克队长传》(1940)和《夏威夷·马来海海战》(1942)这种鼓舞士气的电影。

甚至到了战争末期，如果去小学（当时称之为国民学校）的高年级班，还是能看到一边叫嚷着"你难道不觉得对不起天皇陛下吗?!"，一边用力痛殴学生的老师。在那样的教育之中，我自己也在不知不觉中发展成一名志愿成为海军少年飞行兵的军国少年。

我觉得，如果只接受那样的教育，那么成为军国少年是理所当然的。然而，不久后我得知，其实在战前有过一个相当自由主义的时代，连在那样的时代中度过少年时期与青年时期的成人，看上去也都像是真心信仰军国主义一般，这实在是匪夷所思。

也许，战前曾有过的自由主义氛围，是只在东京等非常有限的大城市才有的特殊倾向，并没有普及到外地的中小城市。

可能，在那个被军国主义全面粉刷的时期，曾是自由主义者的人们在那些大都市，尤其是在东京，就像四处躲藏的天主教信徒般幸存下来，表面上装作追随军国主义，实则诅咒时局，他们

的思想也影响了一些年轻人。我感觉如果这样想的话，自己就可以理解《来日再相逢》了。

东京的自由人

我后来知道，至少今井正导演就是那样的人。

因为在我以电影杂志编辑的身份采访他的时候，说到战败时的回忆，他告诉我，一起听天皇广播时，制片厂年轻女性从业者的眼泪滴在脚边，看到这一幕的他觉得非常奇怪，大为震惊。

今井导演在昭和初期曾以学生身份参与了左翼运动，对于这样的他而言，不如说年轻女性那样认真相信本土决战和神州不灭之类的东西才令人难以置信。

在战时备受瞩目的同辈新人导演大庭秀雄，也写过关于今井正导演的内容，旁证了这一事实。

战时，在一起参加某个座谈会后，大庭导演在回程的路上说道："在这种战争时代，我不知道我们到底应该拍什么样的电影了。"今井正导演斩钉截铁地回答道："在这种时代什么都不拍不也挺好吗？这种时代不会一直持续下去的。"

不过，虽然那样说着，今井正导演还是拍了鼓舞士气的电影，

还是小学生时的我对此很感激。对今井正导演而言，这可能也是不得已而为之的苦差事吧。

难道战时我所见到的大人都和今井正导演一样，灵活地切换着表面和真心吗？从我自己真实的感受来说，我怎么也不觉得真是这样。那样的人在外地终究很少，而在东京等大都市则多少有些。可能是这么一回事吧？

充满谜题的东京

对于少年时期生长于外地的我而言，未知的东京是充满谜题的都市。

偶尔，也会有东京的转校生来到我所在的小学，他们不仅会穿短裤——在当时是夺人眼球的时髦衣物——让我们吃惊不已，而且相较于我们，他们更伶俐机灵，能够毫不胆怯地发言，显得与众不同。因此，老师也会由衷佩服：东京的孩子毕竟不一样呀。

那会儿，我们才不会因为心里不爽而欺负他们，而是对他们佩服得五体投地，我们瞎想着，在东京这个地方一定有什么能让人变聪明的电波在起作用。

为什么会有那种力量呢？我到现在也不明白。不如说，对于

已经在东京住了 30 多年的现在的我而言，已经不觉得东京是那么特别的地方了。然而，童年的我确实是那样想的。

我也想过，大都市之所以有特别的力量，可能因为它们是能够在战争时期接纳较多地下天主教徒般人物的地方。

《再来一次》——西方般的东京

当我读到大庭导演介绍今井导演战时发言的随笔时，立刻在脑中鲜明浮现的是五所平之助导演的电影——制作于战败后第三年的 1947 年（昭和二十二年）的《再来一次》。这部电影的前半部，描绘了昭和初期东京学生的左翼运动。

在江东一带的平民街从事"settlement 活动"（援助居民改善生活的社会活动）的学生与高峰三枝子饰演的女学生之间暗生情愫，他们因为从事戏剧活动而成为学生憧憬的对象。然而，因着政府对于各种活动的镇压，他们被拆散了。战争期间，曾经的左翼学生成了前往南方战场的报道班成员，曾经是戏剧红人的女主人公则成了酒吧的女经理，双方在银座一带的酒吧偶然邂逅。

本片让战败后着实寒酸的日本电影第一次呈现出可与美国电影比肩的水准，摄影师三浦光雄的影像光芒四射，重新找回了鲜

丽的感觉。哪怕在满场的电影院站着看完，也令人心醉神迷。其中，浪漫的重逢场面拍得很好。

不过，我在看这部作品时，也是一边沉醉，一边在脑中浮现三年后看《来日再相逢》时感觉到的相同疑惑：这种事情到底有没有可能发生呢？

曾经反对军国主义的青年与他们所憧憬的女性，在战争如火如荼的时期于酒吧偶然相遇又离别……这实在是太浪漫了，简直就像美国电影一样。这种事情在新潟是不可能发生的。然而，如果是美国电影的话就不奇怪了，可能在东京也没那么奇怪吧。不管怎么说，毕竟东京和我老家不同。

宛若契诃夫戏剧的舞台布景

读了大庭导演的随笔后，我能够想象，那时的大庭导演和今井导演应该正好也是在那样的酒吧，讨论在这种时代中的处世之道。

哪怕是在那种看似整个社会都笃信军国主义的时代中，在东京也有一些场所，能让游离在外的少数派伴作偶遇、悄然密语。

抑或，可能新潟也有那样的地方，但是少年时期的我几乎从

未见过。反而是在东京，那样的地方其实可能没有那么多，但是《再来一次》与《来日再相逢》这样的电影越发强调了那种场所的存在。

那些电影中的东京，从新潟的角度来看简直是西方。实际上，在那些电影之中，很少看到有榻榻米的住房。

《来日再相逢》中青年的家里有铺榻榻米的房间，但住在那里的是担任法官、思想封建、代表家长制的父亲，对战争存疑的青年（冈田英次饰）则住在西式房间。

久我美子饰演的年轻画家是他的恋人。她住在杉并或世田谷，抑或在东京更西边的武藏野郊外杂木林中的画室，那一带的风景简直像是契诃夫戏剧的舞台布景一般。画室里当然没有榻榻米。两个人约会的场所也是像上野的美术馆之类的地方，整体来说简直像是日本之中的西方似的。

实际上，从当时的新潟一带看去，东京确实就是日本之中的西方。于是，对西方的憧憬首先变成了对于东京的憧憬。

·

孜孜不倦地给东京寄论文

我在新潟工厂工作期间，坚持观影、读书、上定时制高校，

然后孜孜不倦地写电影相关的小论文，持续不断地给东京的电影杂志社投稿。

最初我会尝试写一点电影剧本和戏剧剧本的习作等，但是成功刊登的却是偶尔响应电影杂志征文而写的小论文。

对此我很受鼓舞，便持续写作，成了几家杂志投稿栏的常客。虽然当时我还不过是一名投稿者，但我的论文得到了东京著名学者与评论家们的讨论，甚至还在某家综合杂志的论坛时评登了一大块版面。得知这些的我，对影评写作这件事逐渐认真起来。

比起电影剧本，我在电影评论中更能找到诀窍，我想着不管怎么样，我要再次抓住去东京生活的机会。

其实在那之前，我得知《Screen》杂志在招募编辑部成员，于是去应聘过。去东京参加面试的时候，他们让我写电影用语的解说与电影相关的短文等。

之后，我收到了落选的通知。不过，那并非泛泛的通知，而是附上了主编郑重其事的信：我认为你是有能力的，但是我们是一本以外国电影影迷为主要客户群的杂志，所以编辑必须要有一定程度的语言能力。在那样的宗旨之下，他明确表示我是因为英语不够好才会落选。

这份礼仪周正的通知，在让我感到失望的同时，也让我感到

久违的、因东京而生的感激。

在新潟，我是一名谁也不会留意的平凡青年；而在东京，至少有人在我的身上看到了可能性。而且，好歹在东京稍微注意到我名字的人似乎逐渐增加了。

我给《思想的科学》杂志的投稿栏投过一篇题为《关于仁侠》的稍许有些长的论文（1955），那时我收到来自编辑兼哲学家鹤见俊辅先生的采用通知。但是这份通知，哎呀，居然和我投稿的论文差不多长，绵绵不绝地诉说着对于我的期待。因此，我的感激之情也到达了顶点。

在东京成为电影杂志的编辑

某天，东京三一书房出版社的编辑来到我新潟的家拜访。他说希望我写一本电影相关的书。

当我写成并出版那本题为《日本的电影》的书时，一直以来采用我投稿次数最多的杂志《映画评论》的编辑邀请我去东京加入他们的编辑部。那是 1957 年，我二十六岁时的事情。

当时还是高度经济成长期以前的时代。其实我已经受够了失业，而雇佣我的出版社规模很小，显然早晚一定会倒闭。

我收到了来自东京的呼唤，那么，该怎么办呢？虽然我心里非常犹豫，但是嘴上却连连答应。我辞了在现单位好不容易才得到的、安定的正式职位，决定前往东京。为什么呢？理由很简单。

虽然是好几年后的电影了，但答案就在今村昌平导演的以幕末两国一带的闹市区为舞台的时代剧《乱世浮生》[1]（1981）之中。

他开始筹划这部电影之后一直筹不到制作经费，就先把这个企划做成舞台剧，并且在东京六本木的演员座剧场上演。

在舞台剧版的《乱世浮生》中，有些台词让我惊叹。

在桥上生活的流浪汉，揪住新加入的伙伴说，住在这里的伙计可不是因为种田吃不上饭才沦落江户的，并且各自报了家门。

据他们自报的家门来看，倒不如说他们是舍弃了在外地相对安定的生活而来到这里的，其中甚至还有人算得上是小地主呢。

可能这也是流浪汉不负责任的吹嘘，但我觉得其中是有一丝真实性的。我来东京的时候，也有点那种感觉。

1　原作名为"ええじゃないか"（反正都挺好）。1867 年至 1868 年在江户以西各地发生了群众骚乱。男女老少一边高唱"反正都挺好"，一边乱舞着入侵地主、富商的家中强行索取财物与酒食。

哪怕舍弃安定的生活

我来东京的时候，是 1957 年的 1 月。直至 1956 年末为止的七年间，我都在上述新潟市日本电信电话公社的电话机、交换机等修理工厂工作。

最初的数年间，我只是被临时雇佣，状态不太安定，前途也没什么希望。在此期间，我从定时制高中毕业，才终于成为正式员工。虽然没有多少收入，但比起以前的失业生活可说是非常安定的状态。通过努力，我从定时制高中毕业，所以工资也上了一个档次。

新雇用我的东京出版社的工资，比起上一家低了三成左右。靠这点钱无论如何也无法生活。

在日本电信电话公社工作的最后一年，我出版了最初的电影评论集。拉我去东京的主编说："因为你已经是新人评论家了，所以缺的那部分生活费就靠写稿来赚吧，总会有办法的。"

然而，对于我这种只出了一本评论集的新人写手而言，约稿是不会很多的。

再加上，我第一本评论集中的那些随笔之所以会被赞赏，多

半是因为其独特的背景：这些文章都是在外地作为工厂员工的青年一边工作一边写就的。所以，我害怕如果没有了那独特的身份，那么约稿也就不会再有。我自己也觉得，如果自己不再是劳动者，那么就不能再用劳动者的经历去写文章。一两年后，过去积累的经历消耗殆尽，之后剩下的无疑只有惨淡。

对于没什么像样学历的我，肯定无法再找到像样的工作。不得不做好甚至会沦为计日工的觉悟。当时不似现在这样，年轻人可以很乐观地觉得不管干什么都饿不死。不管怎么想，舍弃好不容易安定下来的工作去东京都很乱来。果不其然，我的母亲表示出强烈的反对。

然而，我就像过去志愿成为海军少年飞行兵时一样，对于母亲的话左耳进右耳出，无视她的哀求。这是我的第二次不孝。虽然知道是乱来，但我还是舍弃了在外地好不容易取得的安定。东京就是那么地迷人。

每天都是过节

就这样，我结束了七年的新潟生活，再次来到东京。那时，我一边眺望出版社所在的数寄屋桥一带充满活力的人山人海，一

边对这些人似乎都有各自的工作度日这件事感到难以名状的恐惧与战栗。我想着，自己到底能在这片热闹中享乐多久呢？几年后，我会不会就成了计日工呢？

在舞台版《乱世浮生》中，舍弃农村的安定生活，在江户闹市区成为流浪汉的人们的奇妙气魄，意料之外地让我想起二十余年前自己的心情，给我带来了轻微但复杂的冲击。

不知为何，今村昌平在之后制作的电影版《乱世浮生》中删去了舞台版的这一场面。可能是因为这段对话和整体的故事没啥关系，再加上比起用语言说明，电影更应该用影像去创造感觉吧。

实际上，电影版《乱世浮生》强烈地表现了在舞台版中没被表现的闹市区人群的魅力。那里是每天都有节日狂欢的场所，因为中了保皇派煽动者们的阴谋，那种节日狂欢最终在某天演变为接近暴动的东西。

幕府的步兵队出马镇压的时候，站在骚动前线的女性一字排开，齐齐地卷起衣服的下摆，对着步兵队大喝一声就开始放尿。这是一种来自集体心理的、无责任感的、不合常理的亢奋情绪。不过，这群人本来就只是因为狂欢氛围而得意忘形，并非出于什么特别的目的才团结一致，所以步兵队一开始炮击，他们就很快

被镇压了。

就这样，节日狂欢作为单纯的节日狂欢而结束了，没有任何新的产出。不如说，之后残留的就只有茫无头绪的低落氛围。

不过，和事先决定好开始和结束时间的正规节日不同，在这种节日狂欢中，有着对于大事发生的期待。我觉得，正是这份重复出现又消散的期待，让人们不断往大都市聚集。

感激的都市

我那么地朝思暮想，终于来到了东京。但是，最初邂逅的东京人却都说，你不该来东京。

就连一直支持我的投稿文章，并让这些文章成为讨论话题的几位学者与评论家也异口同声地说：因为你人在外地，能站在外地普通百姓的立场，以你生活中的真实感受为根基写文章，所以能写出东京知识分子的文章中所没有的独特性，如果你来东京，失去了你原来生活中的根本，就写不出那种感觉了。

连偶然相识的读者也这么说："这样呀，原来几个月前你搬来东京了呀，怪不得你的文章最近不行了，没意思！"

东京还是一如既往地如此冷酷。然而这种冷漠也是一种刺激。

东京绝不会轻易地接纳我。"既然来了东京，那么你早晚都会垮掉的吧"——只要那些小瞧人的家伙所说的咒文般的话不从记忆中淡去，我在东京就永远是个外来者。对此，我耿耿于怀。

在东京，没有一个能让我过上安心生活的稳定根基。东京这座城市，与其说属于地道的都市人，不如说是属于我这种外来者的。我警惕地盯着别人，也盯着容易垮掉的自己。

那之后，30年过去了。那么，我如他人所期待的那样垮掉了吗？我自认为不至于，自己还是相当挺得住的。我觉得自己能够撑过来，还是因为东京给了我许多刺激，而且我也保持着相当良好的心态，能够将这些刺激视为很宝贵的东西并尽量活用。

因为记者这一职业的特性，我真的遇见了许多能给予我刺激的人，也真的碰到过许多刺激性的场面。多亏了在东京，我最近才看到很多在外地很少放映的电影，比如亚洲和非洲的电影，甚至还能以东京为跳板，得到许多去海外看这些电影的机会。

曾经我也憧憬西方，而东京则有着作为西方替代品般的一面。但是在东京工作之后，因为工作去海外的机会也多了，到了西方反而开始思念日本，而且也开始思考与亚洲、非洲相关的问题。

在新潟的时候，我觉得东京仿佛小型纽约；去过亚洲其他国家后，感觉东京更像香港和曼谷。东京也是我通往世界的出入口。

比如，有一次我接到去海外宣传日本电影的工作，于是就去周游海外了，之后在东京的报纸上写了那时在曼谷看到的电影等。某天，那部泰国电影的导演来东京洗印自己的作品时，突然来我家探望我。他说，自己的作品登上了日本报纸这件事在泰国成了新闻，引起了一直以来无视泰国电影的精英的注意。之后，我和他成了称兄道弟的关系。

像这样意想不到的感激时常发生。不仅是泰国，我经常在东京与在亚非两洲相识的电影人再会，我们的友谊也在一次又一次的相会中升温。我从他们身上，能够了解到生活在世界许多地方的人的性情。这也给予我很多刺激。东京，依然是那个让人充满感激的都市呀。

附录一 电影片名对照表

译 名	原 名	导 演	年份
暗夜狂欢节	闇のカーニバル	山本政志	1981
白绢之瀑	滝の白糸	沟口健二	1933
保护天空	護れ大空	铃木吉重	1933
被隐藏的伤痕：关东大地震朝鲜人虐杀记录	隠された爪跡 関東大震災朝鮮人虐殺記録映画	吴充功	1983
不，我们要活下去	どっこい生きてる	今井正	1951
不夜城	The Naked City	朱尔斯·达辛	1948
不夜城	不夜城	李志毅	1998
擦鞋童	Sciuscià	维托里奥·德西卡	1946
茶泡饭之味	お茶漬の味	小津安二郎	1952
赤提灯	赤ちょうちん	藤田敏八	1974
赤线地带	赤線地帯	沟口健二	1956
春天的戏弄	春の戯れ	山本嘉次郎	1949
纯	純	横山博人	1981
错失良机	宝の山	小津安二郎	1929
大地	土	内田吐梦	1939
大都会	Metropolis	弗里茨·朗	1926
大番	大番	千叶泰树	1957/1958
大江户五人男	大江戸五人男	伊藤大辅	1951
大学是个好地方	大学よいとこ	小津安二郎	1936
稻妻	稲妻	成瀬巳喜男	1952
低下层	どん底	黑泽明	1957
电车狂	どですかでん	黑泽明	1970

译 名	原 名	导 演	年份
东京 212 档案	Tokyo File 212	斯图尔特·E. 麦高恩、多雷尔·麦高恩	1951
东京波普	Tokyo Pop	弗兰·鲁贝尔·葛井	1988
东京合唱	東京の合唱	小津安二郎	1931
东京画	Tokyo-Ga	维姆·文德斯	1985
东京暮色	东京暮色	小津安二郎	1957
东京上空三十秒	Thirty Seconds Over Tokyo	茂文·勒鲁瓦	1944
东京五人男	東京五人男	斋藤寅次郎	1945
东京物语	東京物語	小津安二郎	1953
东京之女	東京の女	小津安二郎	1933
东京之宿	東京の宿	小津安二郎	1935
东京之眼	Tokyo Eyes	让-皮埃尔·里莫森	1998
独生子	一人息子	小津安二郎	1936
多谢先生	有りがたうさん	清水宏	1936
法外新宿：全力冲击	新宿アウトロー・ぶっ飛ばせ	藤田敏八	1970
饭	めし	成濑巳喜男	1951
放浪记	放浪記	成濑巳喜男	1962
飞向太空	Солярис	安德烈·塔可夫斯基	1972
风流深川曲	風流深川唄	山村聪	1960
风中的母鸡	風の中の牝雞	小津安二郎	1948
凤尾船	ゴンドラ	伊藤智生	1987
夫人与老婆	マダムと女房	五所平之助	1931
浮云	浮雲	成濑巳喜男	1955
妇系图	婦系図	牧野雅弘	1942

译　名	原　名	导　演	年份
妇系图：汤岛白梅	婦系図 湯島の白梅	衣笠贞之助	1955
感官世界	愛のコリーダ	大岛渚	1976
哥哥与他的妹妹	兄とその妹	岛津保次郎	1939
歌女五美图	歌麿をめぐる五人の女	沟口健二	1946
隔壁的八重	隣の八重ちゃん	岛津保次郎	1934
工作家庭	はたらく一家	成濑巳喜男	1939
关东大地震	関東大震災	白井茂	1923
哈啰，小孩!	HELLO KIDS! がんばれ子どもたち	宫城真理子	1986
孩童议会	こども議会	丸山章治	1947
海上男儿	海の野郎ども	新藤兼人	1957
河内山宗俊	河内山宗俊	山中贞雄	1936
鹤八鹤次郎	鶴八鶴次郎	成濑巳喜男	1938
红胡子	赤ひげ	黑泽明	1965
厚壁房间	壁あつき部屋	小林正树	1956
花篮之歌	花籠の歌	五所平之助	1937
黄昏的酒场	たそがれ酒場	内田吐梦	1955
回到无法松的故乡	無法松故郷に帰る	今村昌平	1973
魂断蓝桥	Waterloo Bridge	詹姆斯·惠尔 / 茂文·勒鲁瓦	1931/ 1940
火祭	火まつり	柳町光男	1985
吉原	Yoshiwara	马克斯·奥菲尔斯	1937
吉原炎上	吉原炎上	五社英雄	1987
家庭会议	家族會議	岛津保次郎	1936
家族游戏	家族ゲーム	森田芳光	1983

译　名	原　名	导　演	年份
戒严令	戒厳令	吉田喜重	1973
看得见烟囱的地方	煙突の見える場所	五所平之助	1953
课堂作文	綴方教室	山本嘉次郎	1938
来日再相逢	また逢う日まで	今井正	1950
乐之街	赤線玉の井　ぬけられます	神代辰巳	1974
恋文	恋文	田中绢代	1953
六本木之夜	六本木の夜　愛して愛して	岩内克己	1963
龙二	竜二	川岛透	1983
陆军	陸軍	木下惠介	1944
鹿鸣馆	鹿鳴館	市川昆	1986
路边的石头	路傍の石	田坂具隆	1938
乱世浮生	ええじゃないか	今村昌平	1981
罗宾逊的庭院	ロビンソンの庭	山本政志	1987
罗马，不设防的城市	Roma, città aperta	罗伯托·罗西里尼	1945
麦秋	麦秋	小津安二郎	1951
濹东绮谭	濹東綺譚	丰田四郎	1960
没有太阳的街	太陽のない街	山本萨夫	1954
美好的星期天	素晴らしき日曜日	黑泽明	1947
朦胧月夜的女人	朧夜の女	五所平之助	1936
摩天酒店杀人事件	超高層ホテル殺人事件	贞永方久	1976
摩天黎明	超高層のあけぼの	关川秀雄	1969
幕末太阳传	幕末太陽伝	川岛雄三	1957
泥醉天使	酔いどれ天使	黑泽明	1948

译 名	原 名	导 演	年份
年轻的日子	学生ロマンス 若き日	小津安二郎	1929
女人与味噌汤	女と味噌汁	五所平之助	1968
女演员	女優	衣笠贞之助	1947
叛乱	叛乱	佐分利信、阿部丰	1954
浅草的肌理	浅草の肌	木村惠吾	1950
浅草红团	浅草紅団	久松静儿	1952
浅草三姐妹	乙女ごころ三人娘	成濑巳喜男	1935
浅草之灯	浅草の灯	岛津保次郎	1937
请问芳名	君の名は	大庭秀雄	1953
秋之来临	秋立ちぬ	成濑巳喜男	1960
犬奔	犬、走る	崔洋一	1998
人情纸风船	人情紙風船	山中贞雄	1937
人生的负担	人生のお荷物	五所平之助	1935
人生剧场	人生劇場	内田吐梦	1936
人声嘈杂下北泽	ざわざわ下北沢	市川准	2000
日本春歌考	日本春歌考	大岛渚	1967
日本的悲剧	日本の悲劇	木下惠介	1953
日本国：古屋敷村	ニッポン国 古屋敷村	小川绅介	1982
日本昆虫记	にっぽん昆虫记	今村昌平	1963
日本桥	日本橋	沟口健二／市川昆	1929/ 1956
日常的战争	日常の戦ひ	岛津保次郎	1944
山谷：以牙还牙	山谷 やられたらやり かえせ	佐藤满夫、山冈强一	1986

译 名	原 名	导 演	年份
山之音	山の音	成濑巳喜男	1954
神怒	The Wrath Of The Gods	雷金纳德·巴克	1914
十字路	十字路	衣笠贞之助	1928
实录阿部定	実録阿部定	田中登	1975
世界大战争	世界大戦争	松林宗惠	1961
淑女忘记了什么	淑女は何を忘れたか	小津安二郎	1937
天国大罪	天国の大罪	舛田利雄	1992
偷自行车的人	Ladri di biciclette	维托里奥·德西卡	1948
晚春	晚春	小津安二郎	1949
晚菊	晚菊	成濑巳喜男	1954
未完成的交响曲	Unfinished Symphony	安东尼·阿斯奎斯	1934
我出生了，但……	大人の見る絵本 生れてはみたけれど	小津安二郎	1932
我落第了，但……	落第はしたけれど	小津安二郎	1930
五重塔	五重塔	五所平之助	1944
西住坦克队长传	西住戦車長傳	吉村公三郎	1940
喜剧：啊，军歌	喜劇·あゝ軍歌	前田阳一	1970
夏威夷·马来海战	ハワイ·マレー沖海戦	山本嘉次郎	1942
向阳的坡路	陽のあたる坂道	田坂具隆	1958
心血来潮	出来ごころ	小津安二郎	1933
新宿的疯狂	新宿マッド	若松孝二	1970
新宿小偷日记	新宿泥棒日記	大岛渚	1969
新土	新しき土	阿诺尔德·范克、伊丹万作	1937
幸运的椅子	幸運の椅子	高木俊朗	1948

译 名	原 名	导 演	年份
兄妹	あにいもうと	木村庄十二 / 成濑 巳喜男 / 今井正	1936/ 1953/ 1976
雁	雁	丰田四郎	1953
妖刀物语： 花之吉原百人斩	妖刀物語 花の吉原百 人斩り	内田吐梦	1960
野良犬	野良犬	黑泽明	1949
夜之蝶	夜の蝶	吉村公三郎	1957
夜总会日记	キャバレー日記	根岸吉太郎	1982
一生中最光辉的 日子	わが生涯のかがやける日	吉村公三郎	1948
亿万富翁	億萬長者	市川昆	1954
银座爱情故事	銀座の恋の物語	藏原惟缮	1962
银座的次郎长	銀座の次郎長	井田探	1963
银座二十四帖	銀座二十四帖	川岛雄三	1955
银座化妆	銀座化粧	成瀬巳喜男	1951
银座康康女郎	銀座カンカン娘	岛耕二	1949
银座旋风儿	銀座旋風児	野口博志	1959
寅次郎的故事： 走自己的路	男はつらいよ 寅次郎 わが道をゆく	山田洋次	1978
英灵们的助威歌： 最后的早庆之战	英霊たちの応援歌 最後 の早慶戦 最後の早慶戦	冈本喜八	1979
愿睡如梦	夢みるように眠りたい	林海象	1986
运气好的话	運が良けりゃ	山田洋次	1966
再来一次	今ひとたびの	五所平之助	1947
早春	早春	小津安二郎	1956
早稻田大学	早稲田大学	佐伯清	1953

译　名	原　名	导　演	年份
战火	Paisà	罗伯托·罗西里尼	1946
战争与青春	戦争と青春	今井正	1991
长屋绅士录	長屋紳士録	小津安二郎	1947
正因为爱	愛すればこそ	吉村公三郎、今井正、山本萨夫	1955
纸鹤阿千	折鶴お千	沟口健二	1935
忠犬八公	ハチ公物語	神山征二郎	1987
洲崎天堂：红灯区	洲崎パラダイス・赤信号	川岛雄三	1956
骤雨	驟雨	成濑巳喜男	1956
诸行无常	いろはにほへと	中村登	1960
竹屋	House of Bamboo	塞缪尔·富勒	1955
砖厂女工	煉瓦女工	千叶泰树	1940
自豪的挑战	誇り高き挑戦	深作欣二	1962
自由学校	自由学校	涩谷实／吉村公三郎	1951
最初的旅行	初めての旅	森谷司郎	1971

附录二 东京电影地图

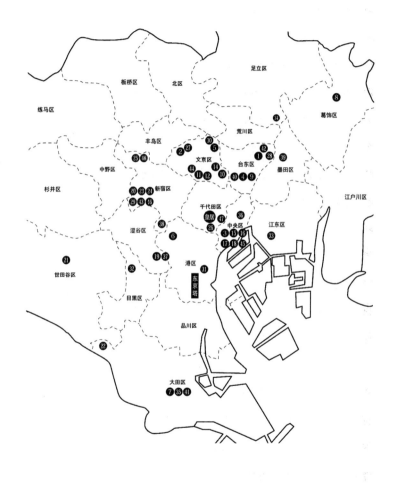

❶《赤线地带》（沟口健二，1956）吉原

❷《红胡子》（黑泽明，1965）小石川植物园

❸《秋之来临》（成濑巳喜男，1960）银座

❹《浅草之灯》（岛津保次郎，1937）浅草

❺《稻妻》（成濑巳喜男，1952）上野、世田谷

❻《再来一次》（五所平之助，1947）青山

❼《我出生了，但……》（小津安二郎，1932）蒲田

❽《寅次郎的故事：寅次郎勿忘我》（山田洋次，1973）柴又

❾《浅草三姐妹》（成濑巳喜男，1935）浅草

❿《纸鹤阿千》（沟口健二，1935）本乡

⓫《妇系图》（牧野正博，1942）汤岛

⓬《妇系图：汤岛白梅》（衣笠贞之助，1955）汤岛

⓭《风中的母鸡》（小津安二郎，1948）月岛、隅田川

⓮《雁》（丰田四郎，1953）上野、本乡

⓯《请问芳名》（大庭秀雄，1953）银座

⓰《银座康康女孩》（岛耕二，1949）银座

⓱《银座化妆》（成濑巳喜男，1951）银座

⓲《银座二十四帖》（川岛雄三，1955）银座

⓳《恋文》（田中绢代，1953）涉谷

❷⓪《凤尾船》(伊藤智，1986）新宿

㉑《骤雨》(成濑巳喜男，1956）梅丘

㉒《淑女忘记了什么》(小津安二郎，1937）田园调布

㉓《新宿小偷日记》(大岛渚，1969）新宿

㉔《新宿的疯狂》(若松孝二，1970）新宿

㉕《人生剧场》(内田吐梦，1936）早稻田

㉖《美好的星期天》(黑泽明，1947）日比谷露天音乐堂

㉗《没有太阳的街》(山本萨夫，1954）小石川

㉘《青梅竹马》(五所平之助，1955）吉原

㉙《黄昏的酒场》(内田吐梦，1955）新宿

㉚《鹤八鹤次郎》(成濑巳喜男，1938）上野、谷中

㉛《东京画》(维姆·文德斯，1983）东京塔

㉜《东京五人男》(斋藤寅次郎，1946）从涉谷到目黑一带

㉝《东京之宿》(小津安二郎，1935）江东

㉞《东京物语》(小津安二郎，1953）堀切

㉟《隔壁的八重》(岛津保次郎，1934）蒲田

㊱《日本桥》(市川昆，1956）日本桥

㊲《忠犬八公》(神山征二郎，1987）涉谷

㊳《向阳的坡路》(田坂具隆，1958）青山

❸❾《濹东绮谭》(丰田四郎，1960) 向岛

❹⓿《来日再相逢》(今井正，1950) 上野

❹❶《夫人与老婆》(五所平之助，1931) 蒲田

❹❷《山谷：以牙还牙》(佐藤满夫，1986) 山谷

❹❸《暗夜狂欢节》(山本政志，1981) 新宿

❹❹《泥醉天使》(黑泽明，1948) 后乐园

❹❺《夜之蝶》(吉村公三郎，1957) 银座

❹❻《龙二》(川岛透，1983) 新宿

❹❼《鹿鸣馆》(市川昆，1986) 日比谷

❹❽《早稻田大学》(佐伯清，1953) 早稻田

图书在版编目(CIP)数据

电影中的东京/(日)佐藤忠男著;沈念译.—上
海:上海人民出版社,2021
ISBN 978 - 7 - 208 - 17327 - 9

Ⅰ.①电… Ⅱ.①佐… ②沈… Ⅲ.①电影评论-日
本 Ⅳ.①J905.313

中国版本图书馆 CIP 数据核字(2021)第 178080 号
版权登记号:09 - 2021 - 0184

策划编辑 薛 羽
责任编辑 余梦娇
营销编辑 池 淼 赵宇迪
装帧设计 山川制本 workshop

电影中的东京
[日]佐藤忠男 著
沈 念 译

出 版 **上海人�出版社**
(201101 上海市闵行区号景路 159 弄 C 座)
发 行 上海人民出版社发行中心
印 刷 江阴市机关印刷服务有限公司
开 本 787×1092 1/32
印 张 10
插 页 4
字 数 111,000
版 次 2022 年 1 月第 1 版
印 次 2022 年 1 月第 1 次印刷
ISBN 978 - 7 - 208 - 17327 - 9/J·618
定 价 72.00 元